SOUVENIRS
D'UNE ACTRICE.

Sceaux. — Impr. E. Dépée.

SOUVENIRS
D'UNE
ACTRICE

PAR

Mme LOUISE FUSIL.

> « Les années, les heures ne sont pas des mesures de la durée de la vie; une longue vie est celle dans laquelle nous nous sentons vivre; c'est une vie composée de sensations fortes et rapides, où tous les sentiments conservent leur fraîcheur à l'aide des associations du passé.
> « LADY MORGAN. »

PARIS,

DUMONT, ÉDITEUR,

PALAIS-ROYAL, 88, AU SALON LITTÉRAIRE.

—

1841.

I

Boulogne-sur-Mer. — L'officier municipal maître d'anglais. — Arrivée de Pereyra, agent du comité de salut public. — Une famille d'émigrés. — Avis important. — Arrivée de Joseph Lebon. — Liste des suspects. — Stupeur causée par les arrestations pendant la nuit. — Le perruquier Agneret. — Je suis arrêtée ainsi que la famille de lady Montaigue. On nous conduit dans la cathédrale. — La sœur de mademoiselle Desgarcins. — J'obtiens une entrevue avec Joseph Lebon. — Manière dont je me tire d'affaire. — Un bal de section.

A notre retour il y avait beaucoup d'Anglais à Boulogne-sur-Mer, et notre société fut aussi agréable et aussi paisible qu'on pouvait l'espérer à une pareille époque, jusqu'à l'arrivée d'un commissaire de la convention.

C'était un nommé Pereyra, ce même juif portugais qui avait accompagné Marat chez Talma. Je le connaissais donc de vue et de réputation ; il avait de l'esprit et beaucoup d'astuce, de bonnes manières, des formes convenables ; enfin c'était un homme dangereux. Il parlait parfaitement anglais. Il chercha à s'introduire dans plusieurs maisons anglaises, ce qui ne lui fut pas difficile. Quelqu'un me dit d'avertir mes amis de prendre garde à ce qu'ils diraient devant lui, parce que c'était un espion du comité de salut public. Je m'en doutais du reste, car j'avais remarqué qu'à table il trouvait le moyen de griser promptement ces messieurs, et que tout en buvant autant et même plus qu'eux, il conservait toute sa tête et son sang-froid. Je les en avertis plusieurs fois ; mais ce Pereyra profitait de l'usage qui oblige les dames de quitter la table, au dessert, tandis que les hommes restent à fumer, à boire et à parler politique. Plusieurs de ceux qui furent arrêtés dans la suite ne le durent qu'à cette circonstance.

Quant à moi, il cherchait à m'effrayer sur le sort à venir des personnes de ma connaissance ou de mes amis, peut-être dans l'espoir de me faire parler aussi, mais nous jouyons au plus fin, car je causais volontiers avec lui dans la même intention. Il y avait à Boulogne une famille d'émigrés ; je ne la connaissais pas, mais lorsque nous nous rencontrions à la promenade nous nous saluions. Pereyra parlant souvent d'eux, je cherchai l'occasion de leur dire en passant un mot, pour les avertir de se tenir sur leurs gardes. Je fus assez long-temps sans pouvoir y parvenir : enfin, un jour que Pereyra me plaisantait, en les appelant mes amis, car il avait remarqué que je leur portais intérêt, je cherchai à lui faire dire quelque chose de plus.

— Que pourrait-il donc leur arriver de si fâcheux, s'ils étaient arrêtés ? lui dis-je en m'efforçant de sourire.

— Ah ! une misère ! ils seraient fusillés.

Je fis un mouvement.

— Je croyais qu'ils seraient seulement enfermés jusqu'à la paix, repris-je.

— Du tout; la loi sur les émigrés est précise. Il n'en manque pas ici : c'est le foyer de l'émigration.

Je fus fort effrayée, et il me sembla que je me ferais un reproche toute ma vie, s'il leur arrivait malheur. J'écrivis au crayon, sur un petit morceau de papier : « *Ne restez pas ici, vous seriez arrêtés.* »

A la nuit tombante, nous les rencontrâmes sur la grève, où nous nous promenions tous les soirs. Je glissai ce papier à celui qui passait le plus près de moi, en lui faisant un signe de garder le silence; il parut surpris, mais je vis qu'il cachait mon papier. Sans doute qu'ils profitèrent de l'avis, car, à mon grand contentement, je ne les revis plus. On pouvait encore échapper alors : un peu plus tard cela devint très difficile. Combien de fois, depuis, je me suis félicitée d'avoir pris sur moi de faire cette démarche, surtout lorsqu'on arrêta ce malheureux M. de Fla-

haut, qui n'eut pas le même bonheur! Il était arrivé à Boulogne dans la matinée, et comptait repartir le même soir; mais il eut l'imprudence de donner une pièce d'or à un commissionnaire pour porter une lettre. Cet homme, ayant conçu des soupçons, fut porter la lettre à la municipalité ou aux autorités compétentes. M. de Flahaut fut arrêté et périt sur l'échafaud quelques jours après. Ce fut le premier indice de malheur et le terme de notre sécurité.

Boulogne était en effet le point par lequel les émigrés allaient et venaient avec le plus de facilité, en s'embarquant par les paquebots. La surveillance y fut, pendant long-temps, moins rigoureuse qu'ailleurs, et beaucoup de gens s'enrichirent par ce moyen : les autorités peut-être les premières.

Cela me rappelle un monsieur de Macarty, qui émigrait chapeau sous le bras; il était toujours poudré, musqué et habillé avec un soin extrême. Il avait dans sa poche deux chemises, deux cravates, deux mouchoirs et deux paires de bas : c'était tout

son bagage, et il le portait toujours sur lui. Dès qu'il commençait à être remarqué dans une ville, il en sortait en se promenant, une badine à la main, de l'air le plus dégagé; il causait même quelquefois avec la sentinelle et lui demandait son chemin. Il s'en allait ensuite dans la ville voisine, y entrait avec le même air d'insouciance, en fredonnant un air de vaudeville ou d'opéra. Après avoir ainsi parcouru Montreuil-sur-Mer, Samée, Calais, il vint à Boulogne. Il était fort amusant, et dînait souvent chez lady Montaigue; mais, à l'arrivée de Pereyra, il prit un bateau pêcheur avec lequel, je pense, il gagna les côtes d'Angleterre, car on ne le revit plus, et bien lui en prit! Une fois en mer, il fut en sûreté, les vaisseaux anglais recueillant toutes ces petites embarcations.

Sur ces entrefaites, on nous annonça Joseph Lebon; Pereyra l'avait précédé comme l'éclair précède la foudre, car il partit aussitôt son arrivée. Nous avions appris cette nouvelle d'avance par un officier municipal, mon maître d'anglais; cet officier mu-

nicipal était un fort bon homme ; il nous laissait chanter très gaiement :

> Cadet-Roussel a un cheval
> Qu'est officier-municipal,

et rire de l'accent circonflexe que les jeunes gens avaient mis sur la loge de la municipalité : *Lôge de la municipalité.*

Comme nous ne prévoyions pas ce qui devait arriver, nous ne fûmes pas fort alarmés de l'arrivée du proconsul. Notre fonctionnaire public nous dit en plaisantant : Si je suis chargé de vous arrêter, je vous le ferai savoir d'avance, afin que vous puissiez faire vos dispositions.

— C'est très obligeant, lui dis-je, mais ne badinez pas ainsi : cela nous porterait peut-être malheur. Ce brave homme ne savait guère qu'il prophétisait !

Joseph arriva le surlendemain dans la soirée et fit illuminer toute la ville, non pour sa réception, mais pour y voir plus clair à ce qu'il voulait faire, et

afin que personne ne pût lui échapper. C'était à l'époque de la loi sur les *suspects*; Joseph Lebon fut au comité révolutionnaire pour demander la liste des suspects; mais, comme il n'y en avait point alors, il s'emporta, dit que, dans une ville comme Boulogne, le foyer de l'émigration et des conspirations, tous les habitans étaient coupables ou complices; quant à vos Anglais, ce sont tous des agens de Pit. Comment, point de liste de suspects! répéta-t-il. Un des membres du comité (un perruquier gascon), effrayé de ce qu'il pouvait en résulter pour eux, assura le citoyen représentant qu'on se trompait; qu'il avait eu cette liste entre les mains; qu'il allait la chercher à la municipalité, et qu'il la porterait lui-même à son domicile. Cela calma un peu la colère de Joseph, qui fut s'établir avec son état-major chez Nols. C'était un des plus beaux hôtels de Boulogne, et celui où descendaient les étrangers opulents. La dépense de ce nouvel hôte coûta cher à ceux qui le reçurent. A son départ, la famille entière fut arrêtée; ils périrent tous à Abbeville, excepté un pauvre petit en-

fant dont la femme d'un pêcheur voulut se charger, et dont elle prit soin comme une mère. Le perruquier s'enferma avec un autre membre du comité et dressèrent à la hâte une liste sur laquelle ils mirent tous les noms qui leur vinrent à la mémoire ; mais, de préférence, les personnes étrangères au département, les Anglais et les gens les plus marquants de la ville, soit par leur fortune, soit par leur position. Pendant ce temps, on avait fait placer des gardes à toutes les issues, et, cette liste à la main, on fut arrêter les trois-quarts des habitants.

La consternation fut générale. On arrêtait les personnes, et, sans leur donner le temps de s'expliquer, on les conduisait dans une vieille église à moitié démolie qui servait de dépôt. Notre officier municipal tint sa promesse ; il nous fit prévenir que nous serions du nombre des arrêtés ; mais je ne sus si ce serait la nuit même ou le lendemain. Je pris cependant mes précautions ; je préparai tout ce qu'il fallait pour habiller chaudement ma petite fille, et je recommandai à la femme de chambre de

me l'amener où je serais conduite. Je me jetai sur mon lit, sans me déshabiller, et j'attendis l'événement sans beaucoup de frayeur, persuadée qu'après une explication je ne pourrais être incarcérée longtemps. A deux heures, j'entendis frapper assez violemment à la porte, et des officiers de paix, ou plutôt des membres du comité révolutionnaire, entrèrent dans ma chambre et me dirent en anglais : il faut te lever et nous suivre. Je leur répondis en français, car dans les occasions majeures je n'aime à me servir que d'une langue dans laquelle je puisse comprendre la conséquence d'une phrase qui peut quelquefois avoir une autre interprétation. Je leur répondis que j'étais prête à les suivre, mais que, si c'était comme anglaise qu'ils m'arrêtaient : ils devaient voir qu'ils se trompaient.

« Tu diras tes raisons quand tu seras interrogée, me dirent-ils. »

Les domestiques étaient tellement effrayés de cet appareil militaire, que la femme de chambre, au lieu de m'apporter ma fille, s'était enfuie avec elle dans

le grenier. Nous partîmes donc avec lady Montaigue qui m'attendait au bas de l'escalier. Le mari de cette dame et son frère avaient été emmenés les premiers. A peine si on nous avait laissé le temps de prendre nos manteaux et nos chapeaux. Nous fûmes conduites dans l'église dont j'ai parlé, qui était très froide, car nous étions au mois d'octobre. Le tableau qui s'offrait à nos yeux était à la fois triste et bizarre : cette église ressemblait à une ruine, et, à l'exception du maître-autel, ce qui tenait au culte avait disparu. Je regardais douloureusement ces froides dales, ces longs arceaux, ces portiques sous lesquels des malheureux erraient comme des ombres, pleurant et se livrant au désespoir, lorsque j'aperçus une femme ou plutôt une espèce de folle que j'avais rencontrée quelquefois depuis son retour d'Angleterre. C'était la sœur de mademoiselle Desgarcins, du Théâtre-Français, et la veuve d'un capitaine de vaisseau. Elle se tenait sur les marches de l'autel, une guitare à la main. Je lui dis qu'elle était bien heureuse d'avoir pu emporter sa guitare, tandis qu'on

m'avait à peine permis de me munir des choses les plus nécessaires. Ah! me répondit-elle d'un ton emphatique, cette guitare m'est bien nécessaire, car la musique seule calme mes nerfs; mais j'ai cassé mon *mi*, et j'attends qu'il fasse jour pour prier un de ces *messieurs* de m'en procurer un autre. En attendant je vais baisser le ton, et elle essayait, malgré l'absence de son *mi*, de chanter :

L'infortuné David au pied du saint autel
Par ces mots en pleurant implorait l'Éternel :
Je suis puni, je perds ce que j'adore.

Plusieurs personnes l'ayant priée de se taire, elle se plaignit amèrement de l'injustice et de l'inhumanité des hommes qui voulaient lui ôter la seule consolation qui lui restât. Je quittai cette folle et je fus m'asseoir près de lady Montaigue. Cette pauvre femme pleurait et répétait douloureusement : « *Ah! mé chère, c'est le péroqué qui en est lé cause.* » Malgré le malheur de notre situation, je ne pus m'empêcher de sourire, car c'était le perruquier gascon, auteur de cette fatale liste, qu'elle appelait le *péroqué*.

—Ah! me dit-elle, pouvez-vous rire ainsi quand il y va de notre tête.

—Tout ce qui peut vous arriver, c'est d'être renvoyée en Angleterre ; quant à moi qui suis artiste, on me fera partir pour Paris, mais il y a ici des malheureux pour lesquels j'ai des craintes réelles.

J'attendis le jour avec impatience. Lorsque le crépuscule commença à paraître, je vis entrer un militaire qui venait donner quelques ordres. Sa figure étant douce et prévenante, je me hasardai à l'aborder.

—Monsieur, lui dis-je, on m'a conduite ici sans doute par erreur, car je suis artiste et étrangère à cette ville. J'ai été arrêtée comme anglaise, et cependant il me serait facile de prouver que je ne le suis pas, si je pouvais parler au représentant.

—Cela ne se peut guère, répondit-il, mais on entendra tout le monde à Abbeville, où vous devez être transférées demain.

—Mon Dieu! mais c'est justement ce que je ne

voudrais pas, monsieur, ajoutai-je d'un ton suppliant; ne pourrais-je par votre entremise parler au citoyen Lebon? Je suis persuadée qu'il ne me ferait pas partir.

Il secoua la tête en signe d'incrédulité. Cependant, après avoir réfléchi un moment, il me dit :

— Attendez, je vais voir si cela est possible.

Après un quart d'heure, qui me parut un siècle, il rentra, me prit par le bras, et nous sortîmes ensemble. On me regardait avec envie, et cependant je traversais cette église avec tristesse : il est des moments où l'on a presque de la honte d'être plus heureux que les autres, car il semble qu'on leur dérobe quelque chose. La maison habitée par Joseph Lebon étant en face de notre église, nous y fûmes bientôt rendus. Il était devant la cheminée, mais il se retourna lorsque j'entrai, et il dit en riant : « Ah çà! toutes les jolies femmes m'en veulent donc aujourd'hui. » Cela m'ayant enhardie un peu, je répondis modestement que l'obscurité m'était favorable. Voyant qu'il était d'assez bonne humeur, je repris

de l'assurance et résolus de ne pas me laisser intimider. Joseph Lebon était d'une taille moyenne et assez bien prise; sa figure douce et agréable avait cependant quelque chose de sournois et de diabolique. Il régnait dans sa mise une sorte de coquetterie; sa carmagnole était d'un beau drap gris et son linge d'une grande blancheur; le col de sa chemise était ouvert, et il portait l'écharpe de député en sautoir; ses mains étaient très soignées, et on disait qu'il mettait du rouge. Quel bizarre assemblage de férocité et d'envie de plaire!... On ne le connaissait pas encore pour ce qu'il s'est montré depuis; ce n'est qu'à Abbeville et à Arras qu'il a commencé son horrible carrière de meurtre. Il commença la conversation par me faire des plaisanteries assez grossières sur le jeune officier qui m'avait amenée, puis se retournant brusquement vers moi, il me dit : en définitive, que me veux-tu?

— Mais un passeport pour retourner à Paris.

— Rien que cela? pas davantage! tu n'est pas dégoûtée. Mais étant étrangère au département, pour-

quoi te trouves-tu ici parmi des aristocrates?

—D'abord, citoyen, ce ne sont pas des aristocrates, ce sont des Anglais.

—Parbleu! belle preuve.

—Toute leur famille est dans l'opposition au parlement d'Angleterre.

—Beaux patriotes que vos Anglais, des patriotes à l'eau rose. Enfin pourquoi te trouves-tu ici?

—Je suis venue y prendre les bains de mer pour ma santé.

—Tu n'as pas l'air malade.

—C'est qu'ils m'ont fait du bien. Citoyen, lui dis-je pour donner un autre cours à cet entretien, mon mari étant à l'armée de la Vendée, vous voyez....

—Oui, je vois, interrompit-il, que, pendant que ton mari se bat contre les ennemis, tu t'arranges assez bien avec eux.

—Du tout, citoyen, les artistes sont cosmopolites, et j'avais d'ailleurs le dessein de donner un con-

cert au bénéfice des veuves et des orphelins des citoyens morts en défendant la patrie.

— Bien, mais pourquoi ne l'as-tu pas fait?

— C'est qu'il n'y a pas ici un musicien capable de jouer *Dupont, mon ami* (cela le fit rire).

— As-tu des enfants?

— Oui, citoyen, j'ai une petite fille.

— Alors il faut venir ce soir au bal de la société patriotique, et l'amener avec toi.

— Mais, ma fille n'ayant que quatre ans, ne danse encore que sur les genoux.

— Eh bien! je la ferai danser.

Puisqu'il aimait les enfants, il aurait bien dû prendre plus de pitié de ceux qui en avaient.

— Allons, c'est convenu, tu danseras avec ce joli garçon, ajouta-t-il en me montrant l'officier qui m'avait amenée.

— Oui, citoyen représentant.

— Tu es une aristocrate, tu ne tutoies pas.

— Vous avez trop d'esprit pour vous arrêter à ces

misères, lui dis-je sans me déconcerter; qu'est-ce que ça prouve? que je n'en ai pas l'habitude, et que je n'ai jamais tutoyé que mon amant (il fallait bien lui parler son langage).

— Tu as l'air d'un fameux sans-souci.

— J'en prends le moins que je peux, mais je serais bien plus gaie au bal de ce soir, lui dis-je en me rapprochant de lui d'un air suppliant, si vous vouliez me donner quelque espoir pour mes amis?

— Ne parlons pas de cela, s'écria-t-il d'un ton sévère.

Je le saluai et retournai chez moi, bien triste de n'avoir rien pu obtenir pour mes amis; car je craignais qu'ils ne fussent condamnés à une longue réclusion. Ils obtinrent heureusement quelque temps après la permission de retourner chez eux, mais avec un gardien à leurs frais. Ce fut le procureur de la commune qui la leur fit obtenir.

Je me disposai donc à aller à ce bal, dans la toilette la plus simple, car outre que j'étais peu disposée à briller, je ne voulais pas qu'on pût m'appeler

muscadine. J'habillai ma petite fille et la fis bien gentille : son élégance ne pouvait la compromettre. A huit heures je me rendis avec elle à la section. Tous les hommes, à l'exception des militaires, étaient en carmagnoles. J'étais fort peu en train de danser, mais il me fallut faire contre fortune bon cœur. Plus d'une dame m'envia l'honneur de danser avec le représentant, et cependant je leur aurais cédé volontiers cet honneur. Il fit beaucoup de caresses à ma fille ; sous prétexte qu'elle était fatiguée je me retirai de bonne heure. Je ne partis néanmoins qu'après qu'il eut autorisé le procureur de la commune à me délivrer un passeport. C'était un fort honnête homme que ce fonctionnaire ; il eût été à souhaiter que beaucoup d'hommes en place de ce temps lui eussent ressemblé, car il a fait tout le bien qu'il a pu, et empêché le mal, lorsque cela lui était possible. Je l'ai revu depuis avec bien du plaisir. Joseph Lebon m'avait invitée à lui faire mes adieux avant mon départ ; mais je m'en gardai bien, car je craignais qu'il ne lui vînt quelque réminiscence. Je partis le cœur navré de

n'avoir pu revoir mes amis; j'étais loin de m'attendre à ce qui devait arriver, je n'en sus même les détails que long-temps après. Lady Montaigue, son mari et son frère, qui se félicitaient que j'eusse échappé à la triste destinée de nos compagnons de malheur, furent envoyés à Abbeville, jetés sur des charrettes les uns sur les autres comme des moutons qu'on envoie à la boucherie. La crainte des représailles leur sauva la vie, mais ils eurent beaucoup à souffrir dans les prisons. De tous les malheureux envoyés à Abbeville puis à Arras, pas un n'en revint. Un pauvre médecin de ma connaissance, M. Butor, dont l'amabilité contrastait tant avec son nom, et qui était le plus honnête des hommes, était de ce nombre. Je suis encore à me demander comment j'ai pu me tirer des mains de cet homme féroce; à la vérité j'étais sans crainte, car je ne me doutais pas du danger, et je crois qu'il y a une espèce de magnétisme qui agit sans qu'on s'en rende compte, et qui fait qu'on en impose à ceux dont on n'a pas peur. Le ton de franchise et d'assurance manque rarement de

produire cet effet. Mais si j'avais été emmenée à Arras avec les autres, je n'aurais pu parler à Joseph Lebon, et d'ailleurs la terreur de son nom m'aurait causé la même frayeur qu'à tous ces malheureux*. Enfin quand je réfléchis à tout ce qui aurait pu m'arriver alors, je suis comme quelqu'un qui regarde un précipice qui devait l'engloutir et auquel il a échappé par miracle. Combien de circonstances dans la vie sont inexplicables et confondent tous les raisonnements.

J'arrivai à Paris à la fin d'octobre 1793 et fort à propos pour chanter les solos dans les chœurs du *Timoléon* de Chénier, qui devait être joué au Théâtre de la République.

* Je me souviens d'une pauvre dame qui s'avança timidement, tenant par la main deux jolies personnes dont les frères étaient émigrés. Elles ne purent obtenir de Joseph qu'une réponse brusque et décourageante. Combien j'aurais voulu pouvoir parler pour elles ! Je me hasardai à dire : « Ce n'est pas leur faute si leurs frères ont émigrés. » Joseph Lebon me lança un coup-d'œil foudroyant. Il s'écria : « Mêle-toi de tes affaires. » Ces jeunes personnes se nommaient *du Soulier*. Je n'ai pas su ce qu'elles sont devenues.

II

Je reviens à Paris. — Répétition générale de la tragédie de *Timoléon*. — Chénier invite plusieurs députés à y assister. — Au moment du couronnement de Thimophane, le député Albite fait une sortie violente. — On s'enfuit en tumulte. — On joue le lendemain *Caïus-Gracchus*. — Albite renouvelle la scène de la veille, et jette sa carte de député dans le parterre. — Manière dont madame de Genlis raconte dans ses mémoires l'anecdote relative à Chénier, avec mademoiselle Dumesnil, à laquelle il avait rendu un service important. — Fusil et Martainville. — Fusil fait enfuir Martainville proscrit. Il le déguise en paysan et lui donne de l'argent pour son voyage. — Reconnaissance de Martainville. — Fusil à l'armée de Vendée. — Il rencontre le général d'Autichamp, chef des Vendéens, blessé. — Épisode.

Chénier avait invité plusieurs députés à venir assister à la répétition de *Timoléon*, que l'on faisait ordinairement le soir. Albite et Julien de Toulouse,

je crois, étaient du nombre; je ne me rappelle pas les autres. Au moment où l'on couronne Timophane, Albite, interrompant l'action, fit une sortie virulente contre la pièce et contre l'auteur. Chœur* et comparses, tout le monde s'enfuit en tumulte, comme à l'Opéra, lorsque le grand-prêtre prononce un anathème. La salle et les loges furent bientôt désertes. Chénier parla d'une manière très animée à ces députés et chercha à justifier ce couronnement par l'événement de la fin, mais ces messieurs ne voulurent rien entendre. Nous crûmes que Chénier serait arrêté dans la nuit, et il le pensait lui-même; cependant il n'en fut rien; on donna même le surlendemain son *Caïus-Gracchus* à la place de *Timoléon*; mais il paraît qu'Albite était décidé à le poursuivre dans tous ses ouvrages, car à ce vers,

. Des lois et non du sang,

comme il partait un applaudissement général, ce

* La musique des chœurs était une très belle composition de Méhul.

député se leva du balcon où il était placé, en criant au parterre : « *Le sang des conspirateurs !* » et il jeta sa carte de député au public, auquel il adressa un long discours sur l'inconvenance de ce vers, ajoutant que l'auteur ne pouvait être qu'un mauvais citoyen, et qu'il le signalait comme tel*. On regarda dès-lors Chénier comme un homme proscrit, et tout le monde s'éloigna de lui. Quelques amis et les femmes, qu'on trouve toujours dans le malheur, ne l'abandonnèrent pas et lui restèrent fidèles.

A cette époque, André Chénier, frère de l'auteur, attendait son jugement d'un jour à l'autre. Si Marie-Joseph Chénier eût tenté la moindre démarche en sa faveur, il n'eût fait qu'avancer sa perte; on sait d'ailleurs que, dans ces temps malheureux, il n'y avait de salut que pour ceux qu'on oubliait, car les

*C'est à cela que Chénier crut faire allusion dans ces vers de son épître à la Calomnie :

> Proscrit par mes discours, proscrit par mon silence,
> Seul, attendant la mort, quand leur coupable voix
> Demandait à grands cris du sang et non des lois.

choses pouvaient changer par l'excès même où elles étaient parvenues. Un nommé Labussière, qui était employé au comité du salut public, a sauvé plusieurs personnes en remettant leur acte d'accusation en-dessous, lorsqu'ils se présentaient dans les cartons. Le 9 thermidor arriva, et ils échappèrent à la mort. Ce jour, hélas! vint trop tard pour André Chénier, et pour tant d'autres; il périt la veille de ce jour, et ce qu'il y eut d'affreux pour son frère, c'est que cette tragédie de *Timoléon* qui devait le perdre, si les choses n'eussent changé, fut le sujet des calomnies les plus affreuses et des fables les plus absurdes répandues par ses ennemis et accueillies par les gens qui n'examinent rien, et croient le mal sans chercher à approfondir la vérité.

Je voyais peu Chénier avant cette époque, mais lorsqu'il fut traité avec tant d'injustice et accusé d'une aussi horrible action, moi qu tant de fois l'avais entendu gémir de la mort de son frère, ce fut un motif pour que je le visse plus souvent. Il est si facile

de faire adopter une impression fâcheuse dans les moments de trouble, que celui qui en est accablé ne peut plus se relever; il semble que l'on se plaise à chercher des faits à l'appui pour y donner de la vraisemblance. Les écrits restent et se relisent quelquefois après un long espace de temps; bien souvent aussi les histoires contemporaines les recueillent. Madame de Genlis, dans ses *Mémoires,* ne cite-t-elle pas une anecdote aussi fausse qu'invraisemblable, et qu'elle place même dans un temps où il n'y avait pas de terreur, car la révolution commençait à peine. Chénier à cette époque n'avait encore occupé qu'une place à l'Institut, et André Chénier n'était pas arrêté. Je veux parler de l'entrevue de mademoiselle Dumesnil avec le poète Chénier. J'ai si souvent entendu raconter cette anecdote à madame Vestris, la tragédienne, sœur de Dugazon, et par Chénier lui-même, que je n'ai pu en oublier les détails, les voici :

Madame Vestris était très liée avec mademoiselle

Dumesnil, que son grand âge et ses infirmités retenaient dans son lit. M. Chénier parlait sans cesse à madame Vestris du regret qu'il éprouvait de n'avoir jamais vu cette célèbre actrice. Cela paraissait assez difficile à obtenir; cependant un jour madame Vestris, parlant à mademoiselle Dumesnil des jeunes auteurs sur lesquels on pouvait fonder quelque espérance pour soutenir la scène française, nomma Chénier. On avait donné de lui *Charles IX* et *Henri VIII* (mademoiselle Dumesnil s'était fait lire ces deux ouvrages).

« Nous espérons beaucoup de ce jeune poète, ajouta madame Vestris, et elle saisit cette occasion pour lui apprendre que c'était à lui qu'elle devait le retour de sa pension, qu'il n'avait cessé de solliciter à l'Institut, et de l'extrême désir qu'il avait de la voir. Mademoiselle Dumesnil n'hésita plus.

« Amenez-le ce soir, lui dit-elle, afin qu'il puisse voir Agrippine infirme. »

Ils vinrent en effet; il faisait petit jour dans la

chambre; mais en voyant entrer Chénier elle se leva sur son séant, et avançant la main avec grâce, elle lui récita tout le grand couplet d'Agrippine. Le jeune poète était dans une telle extase, qu'il osait à peine respirer, dans la crainte de l'interrompre; elle avait cessé de parler, qu'il écoutait encore*.

En rectifiant des faits dénaturés avec tant de malveillance pour Chénier et pour d'autres personnes, on ne s'étonnera pas que je veuille rétablir ceux qui concernent Fusil; je ne répondrai que par des faits.

Peu d'hommes dans la révolution ont été plus faussement jugés par les uns ou plus souvent calom-

* On se demande pourquoi madame de Genlis a écrit que mademoiselle Dumesnil avait eu l'intention de faire à Chénier l'application de ce vers:

« Approchez-vous, Néron, et prenez votre place, »

car la révolution commençait à peine, et Chénier n'occupait aucun poste éminent; il n'avait d'ailleurs d'autre pouvoir que celui que lui donnait sa place à l'Institut, celui de solliciter en faveur des artistes retirés ou sexagénaires qui avaient perdu leur pension. Mademoiselle Dumesnil était donc bien loin de vouloir insulter un homme auquel elle avait des obligations.

niés par les autres, et cela se conçoit, car quoique son cœur fût plein d'humanité, il était de la plus grande exagération dans ses paroles. Il se serait fait assommer plutôt que de manquer à sa conviction, mais il était incapable de faire du mal à qui que ce soit. Julie Talma, qui l'aimait et lui rendait justice, lui disait sans cesse : « Mais taisez-vous donc, *mé-*
« *chant bonhomme!* vous rendez service à tous ces
« gens-là, et vous querellez avec eux; ils tairont vos
« bonnes actions et répèteront vos mauvaises paro-
« les. Les ennemis se retrouvent dans tous les temps :
« ils tourmentent les vivants et troublent la cendre
« des morts. »

Hélas! elle prophétisait! l'un lui a prêté de fausses anecdotes et l'autre le met hors la loi (ainsi que l'a dit M. Arnault dans ses *Mémoires*), dans un temps où Fusil était à l'armée de l'Ouest avec le général Turreau. J'ai ses états de service, et je peux en montrer les dates.

Si je n'ai pas répondu aux imputations dirigées

contre mon mari, que c'est, quand la fureur des partis est encore dans toute sa force et que la haine ou l'exagération dirige la plume des écrivains, on voudrait en vain se faire entendre. Il faut pourtant faire la part de l'époque, de la jeunesse, de l'exaltation des idées, de cette fièvre et de ce fanatisme républicain qui s'était emparé de toutes les têtes. Les hommes sont souvent ce que leur position les fait et vont où les pousse la société qui les entoure. Fusil n'étant pas d'ailleurs un personnage historique, j'avais le droit de penser que, lorsque les passions s'apaiseraient, le temps, qui remet tout à sa place, viendrait à mon aide, mais je me trompais. Les animosités d'opinion survivent à la jeunesse et se retrouvent au bord de la tombe; on recueille avec soin dans les écrits et dans les journaux du temps ce que des haines particulières avaient pu envenimer; on s'inquiète peu de savoir si ces faits ont été rapportés d'une manière inexacte. Il est si facile de donner à un fait une couleur odieuse, en dénaturant une circonstance et en la racontant avec malveillance (*comme on l'a vu*

pour Chénier, et pour M. de Caulincourt, et pour tant d'autres). Ne peut-on se tromper d'ailleurs sur des événements qui ont quarante ans de date, lorsque tous les jours on se trompe sur des événements qui se passent sous nos yeux.

Le premier écrit contre Fusil, après la réaction, celui qui a toujours été reproduit depuis, venait d'un homme qui lui devait la vie, et à qui il avait donné de l'argent pour qu'il pût quitter Paris.

En 89, Martainville et Fusil étaient intimement liés. A peu près du même âge, ils se convenaient et s'aimaient, quoique leurs opinions différassent déjà. Rien ne m'amusait plus que de les entendre se donner mutuellement de ces dénominations dont les mots, inusités jusqu'alors, commençaient à passer dans toutes les classes de la société, et souvent arrivaient à des gens qui ne les comprenaient pas : « Tu es un aristocrate! Tu es un démocrate!... » Enfin cela voulait dire qu'on n'était pas du même avis, et, plus tard, cela voulut dire qu'il fallait tomber sur

« ... n'étaient pas les uns comme les autres ; mais à cette époque il n'y avait encore aucun danger : aussi, après avoir discuté long-temps, ils finissaient par rire eux-mêmes d'avoir fait de la politique en pure perte.

— Mais dis-moi pourquoi, disait Mortainville à Fusil, tu cries contre la noblesse, toi qui par état as dû en être mieux traité qu'un autre ?

— C'est ce qui te trompe !... J'ai été vexé, méprisé pour ce même état que tu me vantes... Ces gens-là nous applaudissaient au théâtre, parce que nous les amusions, mais, hors de là, nous n'étions pour eux que des parias et des bohémiens. Le plus petit noble croyait avoir le droit de nous insulter, et si nous voulions qu'ils nous en fissent raison, on nous répondait par les fers et les cachots.

— Ah ! voilà de l'exagération !...

— Nullement !... Écoute ce qui m'est arrivé en 87... Ce temps n'est pas encore bien éloigné ! Avant

que je ne connusse mademoiselle Fleury, j'étais à Besançon, et je devais me marier avec mademoiselle Castello (depuis madame Darboville). J'étais fort aimé dans cette ville, et tout le monde connaissait mes intentions. Cette demoiselle, ainsi que sa famille, était fort considérée. Un soir que je la reconduisais avec sa mère, des gardes-du-corps l'insultèrent par les propos les plus obscènes, et voulurent l'arracher de mon bras. Pensant qu'ils étaient gris, je cherchai à leur faire entendre raison, mais j'étais dans l'erreur. L'un d'eux ayant levé la main pour me frapper, je me jetai sur lui et le saisis à la gorge. Quelques personnes étant accourues au bruit que cela avait causé, je remis ces dames à un de mes amis, et le priai de les ramener chez elles. J'offris alors à l'officier de lui rendre raison : il me répondit qu'il ne se battrait pas avec un saltimbanque, et qu'il y avait d'autres moyens de châtier un vil histrion !... Tu juges de ma fureur !... Les jeunes gens de la ville, qui m'aimaient beaucoup, et parmi lesquels se trouvaient plusieurs

de mes amis, voulurent prendre parti pour moi. Une affaire entre militaires et bourgeois pouvant devenir une chose très grave, un homme plus raisonnable qui se trouvait là, un avocat très estimé, calma les esprits, et ces messieurs se retirèrent en proférant des injures et des menaces.

Mademoiselle Castello ni moi ne jouâmes le lendemain, afin d'éviter le bruit qu'aurait pu causer notre entrée en scène. Je passai la journée avec mes amis, et le soir ils voulurent m'accompagner, persuadés que ces gardes-du-corps ne s'en tiendraient pas là. Je refusai et je pris une épée sous ma redingote, pour me défendre en cas d'attaque. En effet, je fus assailli sur le rempart par des gens qui semblaient m'avoir attendu. C'étaient ces mêmes officiers, mais en plus grand nombre et sans uniformes; ils étaient armés de bâtons. Je tirai mon épée et m'adossai à un arbre, en leur criant que, s'ils m'attaquaient, je vendrais cher ma vie. Cette menace ne parut faire aucune impression sur eux, et j'étais

perdu sans M. d'Autichamp, que le hasard avait amené de ce côté, et qui, voyant un homme assailli par plusieurs, s'écria :

— Eh! quoi, messieurs, avez-vous l'intention de l'assassiner ?...

— Non !... répondirent-ils, nous voulons punir son insolence !...

— J'ignore, reprit M. d'Autichamp, le sujet de la querelle, mais je suis résolu de m'opposer à tout acte de violence. Venez, monsieur, je vais vous accompagner jusque chez vous !...

Chemin faisant, je lui racontai ce qui m'était arrivé la veille.

— Il faut apaiser cette affaire, me dit-il, car elle peut devenir fâcheuse pour vous, mais je prévois que vous serez obligé de quitter Besançon. J'en parlerai demain au vicomte de Puységur (c'était le commandant) ; ne sortez pas que je ne vous aie vu.

Mais avant que M. d'Autichamp eût pu faire aucune démarche, je fus arrêté; on me mit les fers aux pieds et aux mains, comme à un criminel, et je fus jeté dans un cachot, dont je ne sortis que pour quitter la ville : tout cela, sans être entendu et quoique les témoignages eussent été en ma faveur. Cet événement fit manquer mon mariage et me laissa long-temps sans existence.

Ceci se passait en 1787 ; crois-tu que cela m'ait donné un grand amour pour le despotisme de la noblesse ?

— Tu vois cependant que M. d'Autichamp s'est conduit en homme d'honneur !...

— Je ne prétends pas te dire qu'il n'y ait pas de gens d'honneur parmi eux ; il y a peut-être moins de morgue dans la haute noblesse que dans la petite ; mais ils se croyaient tous le droit de nous écraser. Lorsque l'on nous insultera maintenant, nous pourrons en avoir raison.

Voilà les premiers motifs qui rendirent Fusil républicain ; mais il eût sans doute été moins exalté, s'il ne fût pas venu au théâtre de la République, où il était entouré de gens qui lui montaient la tête, et dont la plupart l'ont désavoué.

Nous étions alors en 91, et les événements marchaient à grands pas. Non-seulement il était dangereux d'émettre, mais d'être cité pour avoir une opinion. Fusil avait souvent averti Martainville de se tenir sur ses gardes, de ne pas parler aussi légèrement, surtout lorsque le vin de Champagne lui montait à la tête. Martainville n'en avait pas tenu compte. Un jour cependant il arriva fort alarmé et me dit qu'il était persuadé qu'il ne tarderait pas à être arrêté. J'arrivais de la Belgique et je ne savais rien de ce qui se passait à Paris, où j'avais éprouvé beaucoup de chagrins et d'inquiétudes.

— Attendez, lui dis-je, que mon mari soit rentré, il vous donnera quelques bons conseils et pourra peut-être vous être utile.

J'aimais assez Martainville, parce qu'il avait un caractère qui m'amusait, et que je lui croyais un bon cœur, quoiqu'en général il fût peu estimé. Mon mari rentra avec Michot; ils furent d'avis qu'il fallait que Martainville quittât Paris, où il ne serait pas en sûreté; mais c'était chose assez difficile de se procurer les papiers nécessaires, même pour passer la barrière.

— Tu resteras chez moi, lui dit Fusil, jusqu'à ce que j'aie pris des renseignements à ce sujet. Je vais voir quelqu'un de ta section, qui pourra m'en donner.

Le soir il lui annonça qu'il avait été dénoncé, et qu'il ne pourrait passer la barrière que déguisé. On avait été dans sa maison pour s'informer de l'heure à laquelle il devait rentrer.

— Tu attendras chez moi, ajouta Fusil, jusqu'à jeudi, jour où je serai de garde à la barrière. Voyons, endosse un de mes habits de paysan, pour

t'accoutumer aux allures qu'il te faut prendre; et il lui fit répéter son rôle. Je ne pouvais, en le voyant ainsi, m'empêcher de rire, et cela mettait Fusil en colère. Il est certain que la circonstance n'était rien moins que gaie. Martainville n'avait jamais d'argent, et Fusil, dont les appointements étaient presque entièrement saisis, n'en avait guère. Cependant il lui donna trois cents francs qu'il venait de recevoir. Le lendemain étant le jour de garde de mon mari, Martainville s'achemina à la barrière, le dos voûté, comme on le lui avait recommandé, avec un grand panier rempli de provisions, au bras. Nous lui avions fait emporter des provisions, afin que, tant qu'il serait près de Paris, il n'entrât pas dans les auberges ou dans les cabarets. Son permis était en règle. Il ne lui arriva rien de fâcheux, et il sortit de Paris sans obstacle. Mais si l'on avait soupçonné Fusil d'avoir favorisé sa fuite, Dieu sait ce qui lui serait arrivé, car à cette époque nulle opinion ne vous défendait. Michot en fit l'observation à mon mari, et je n'ai pas oublié qu'il ajouta :

— C'est un vilain monsieur, que ton ami Martainville ; il n'en ferait pas autant pour toi, et s'il peut un jour te faire du mal, il n'y manquera pas.

Lorsqu'en 1802 on me montra l'article écrit par Martainville contre Fusil, je ne pus en croire mes yeux ; je restai confondue. Je fus chez lui le voir, et lui parodiai ce vers de Tartufe :

> Mais t'es-tu souvenu que sa main charitable,
> Ingrat, t'a retiré d'un état misérable ?

— Oui, me dit-il, je sais tout ce que vous pouvez me dire, et il est à ma connaissance que Fusil n'a jamais fait de mal, mais c'était un braillard, un nigaud, qui pouvait s'enrichir et qui ne l'a pas fait.

— Oui, je crois en effet que, s'il eût suivi l'exemple de tant d'autres, on ne se serait pas informé d'où serait venue sa fortune. S'il avait pu surtout prêter de l'argent à ses anciens amis, et qu'il eût eu une bonne table, aucun d'eux ne l'eût attaqué ;

mais il n'a jamais voulu accepter de place, et il a abandonné son état pour défendre son pays.

— Je vous disais bien, interrompit Martainville, que c'était un nigaud. Croyez-vous qu'on lui sache gré de ne s'être pas enrichi?

— Mais ce n'était pas une raison pour rapporter qu'il était d'une commission dont il n'a jamais fait partie; Duviquet vous l'a dit lui-même, et il le savait mieux que personne. Pourquoi donc répéter un fait qui a été démenti le lendemain? Vous savez bien que c'est à l'Opéra-Comique et non au Théâtre de la République qu'un jeune homme est monté sur une banquette pour lire l'article que vous citez et qui concernait Trial.

— C'est possible, reprit Martainville, mais d'ailleurs pourquoi vous en prendre à moi? J'ai un collaborateur.

— Ce collaborateur était trop jeune alors pour avoir eu ces détails autrement que par vous; d'ail-

leurs, si vous lui eussiez dit les obligations que vous aviez à mon mari, il eût trouvé tout naturel votre réclamation contre cet article.

C'est cependant cette première version de Martainville, dont on s'est emparée et qui a été répétée : « Quand un homme est placé sous le poids d'une accusation odieuse, il se trouve toujours des gens qui prétendent en avoir été témoins ; mais s'il a fait quelque bonne action, personne ne s'en souvient. »

Il est un fait remarquable, c'est que, dans le *Moniteur* et dans les journaux officiels du temps, cités par les historiens, le nom de Fusil ne s'est jamais rencontré. Ce n'est donc que dans ces scènes de théâtre, répétées de tant de manières, et dans lesquelles on a mis sur le compte des uns ce qui appartenait aux autres, qu'il en a été question ; on les retrouve encore sous la plume de quelques Girondins rancuneux qui ont déversé sur Fusil la haine qu'ils portaient aux républicains.

La première impression reste toujours, même

après qu'on en a bien démontré la fausseté ; je puis en citer une preuve convaincante.

Une artiste de mes amies intimes, qui eut jadis une grande célébrité, avait une sœur à Bordeaux. Ainsi que la plupart des artistes du Grand-Théâtre, elle fut arrêtée pendant le temps de la terreur. Comme il y avait à cette époque un nommé Fusier, remplissant l'emploi de basse-taille et qui était fort lié avec Tallien, lorsque ce député vint en mission à Bordeaux, on soupçonna ce chanteur d'avoir contribué à faire arrêter ses camarades, pour servir les intérêts du second théâtre, dont il voulait être directeur. Je n'examinerai point si cette accusation était fondée : j'aime mieux croire qu'elle ne l'était pas ; mais, bien des années après, me trouvant avec cette amie qui m'a toujours témoigné un vif intérêt :

— Il faut que je vous aime bien, s'écria-t-elle un jour, pour avoir pu oublier que vous êtes la femme de celui qui a fait arrêter ma sœur à Bordeaux ; je ne vous l'ai jamais dit, mais.....

—A Bordeaux? interrompis-je, Fusil n'a jamais été dans cette ville.

—Si fait, si fait, il a chanté les basses-tailles.

—J'aurais plaint ceux qui l'auraient entendu chanter, repris-je en riant, c'est *Fusier* que vous voulez-dire, un chanteur du Midi, qui n'a jamais quitté Bordeaux.

—Ah! c'est possible, pardon, ma chère amie, j'ai toujours cru que c'était votre mari, d'après ce qu'a dit Martainville.

Voilà comme on écrit l'histoire.

Depuis cette explication, elle m'a répété plusieurs fois :

« —Il faut que je vous aime bien. »

—Mais si vous m'aimez, ayez un peu plus de mémoire.

— Ah! c'est vrai, c'est vrai, quand on s'est habitué à croire quelque chose, c'est terrible.

Et elle m'embrasse.

Lorsque Fusil était dans la Vendée en 93, comme aide-de-camp du général Turreau, il rencontra ce même M. d'Autichamp, devenu chef vendéen, qui était blessé et pouvait à peine se tenir sur son cheval; ils s'arrêtèrent et se reconnurent aussitôt.

— Eh quoi! lui dit cet officier, c'est vous, Fusil, qui vous battez contre nous?

— Fuyez! s'écria Fusil, f..... le camp, car je n'ai d'autre alternative que de vous faire prisonnier ou de passer devant un conseil de guerre.

Il était temps, en effet, car à peine ce chef vendéen avait-il disparu, que les troupes républicaines arrivèrent.

C'est M. d'Autichamp qui a raconté cette cir-

constance. Fusil n'en avait jamais parlé, pas même à moi.

Dans ce même temps, où l'on incendiait tout ce pays, il trouva un pauvre enfant abandonné au pied d'un arbre, près d'un village en flammes. Il le prit sous son manteau, le porta dans la ville de Chollet, et fit aussitôt chercher une nourrice, car son intention était de me l'envoyer à Paris; mais la femme du général lui ayant demandé avec instance cet enfant, Fusil pensa qu'il serait plus heureux avec elle, et consentit à le lui laisser.

Par une destinée bizarre, il avait arraché un petit garçon des flammes; vingt ans plus tard j'ai trouvé une petite fille au milieu des neiges, et je l'ai sauvée. Tristes épisodes des guerres!..

III

La terreur. — Visites domiciliaires. — La romance du Pauvre Jacques. — On joue au tribunal révolutionnaire. — Le président Bonhomme. — Réunion des proscrits chez Talma. — Marchenna. — Un mot de Riouffe. — La fête de l'Être-Suprême. — Dîner patriotique devant les portes. — *Épicharis et Néron*, tragédie de Legouvé. — Allusions à Robespierre. — Après le 9 thermidor. — Talma amoureux.

Le temps qui précéda la fête de l'Être-Suprême fut celui des plus monstrueuses extravagances. On serait tenté de croire qu'un esprit de vertige s'empare quelquefois des hommes; privés de religion, ils furent sur le point de diviniser Lepelletier et Marat. L'hymne des Marseillais était devenue la prière du soir; à la dernière strophe, *Amour sacré*

de la patrie, on criait : « A genoux ! » et il eût été dangereux de ne pas se conformer à cet ordre. Les chants peignent les époques. Je me rappelle un couplet chanté dans une pièce du Vaudeville où l'on inaugurait les bustes de Marat et de Lepelletier. Le voici :

> Ces martyrs de la Liberté,
> Patriotes sincères,
> Chez l'ami de l'égalité,
> Sont des dieux qu'on révère.
> Mais les modérés doucereux,
> Les aristocrates peureux,
> Sans les aimer, les ont chez eux,
> Comme un paratonnerre.

C'est dans ce même temps qu'on faisait des visites domiciliaires. Un détachement du comité révolutionnaire de la section, se trouvant de service pour une de ces visites, chez mademoiselle Arnould, aperçut le buste de Marat coiffé d'un turban.

« Tiens, t'as Marat, t'es donc une bonne patriote, toi ? »

Ces visites se faisaient la nuit, et l'on peut penser que l'on avait grand soin de brûler tous les papiers qui pouvaient paraître le moins du monde suspects.

J'avais quelques couplets faits dans un temps où l'on ne prévoyait pas qu'ils deviendraient un arrêt de mort. Ils m'avaient été donnés pendant que j'étais à Tournay; ils étaient conformes aux idées d'alors. Je croyais les avoir brûlés depuis longtemps, mais comme toute ma vie j'ai été distraite et brouillonne, ils m'avaient échappé jusqu'alors.

J'étais couchée lorsque ces messieurs vinrent me faire leur visite; je me levai, et j'ouvris mon secrétaire. Ils lurent des lettres de mon mari, qui était alors à l'armée; ils regardèrent ensuite minutieusement chaque papier, introduisirent de petites pointes de fer dans les fauteuils et jusque dans les matelas. Ne trouvant rien de suspect, ils me souhaitèrent une bonne nuit.

Le lendemain matin, voulant remettre en ordre tous ces papiers épars, la première chose qui me tomba sous la main fut une parodie de la romance de *Pauvre Jacques*, romance fort en vogue trois ans auparavant, mais dont les strophes parodiées pouvaient m'envoyer au tribunal révolutionnaire. Voici les paroles de la véritable romance :

> Pauvre Jacques, quand j'étais près de toi,
> Je ne sentais pas la misère;
> Mais à présent que je vis loin de toi,
> Je manque de tout sur la terre.

Et voici la parodie :

> Pauvre peuple, quand tu n'avais qu'un roi,
> Tu ne sentais pas la misère;
> Mais à présent, sans monarque et sans loi,
> Tu manques de tout sur la terre.

J'ignore par quel miracle cette feuille leur était échappée, car j'étais à mille lieues de croire qu'elle se trouvât dans ces chiffons de papier. Quant à la romance du *Pauvre Jacques*, on sait qu'elle devait son origine à une jeune laitière suisse, que madame Élisabeth avait fait venir pour la mettre à la tête de sa laiterie, et qui regrettait toujours son amoureux.

Cependant, malgré cet état d'anxiété continuelle, les amis, les connaissances intimes aimaient à se réunir; l'on éprouvait un besoin de se communiquer les craintes qui vous poursuivaient et qui n'étaient, hélas! que trop souvent réalisées. Les amis qui s'étaient séparés la veille étaient-ils sûrs de se revoir le lendemain? Il semblait qu'en se tenant

serrés les uns près des autres, l'on attendait avec plus de courage le coup qui devait vous frapper. On prenait son parti sur le peu de temps qui restait à vivre : c'était une abnégation complète de soi-même. L'on ne se disait point en se séparant : *A bientôt, au revoir;* mais : A PEUT-ÊTRE JAMAIS, OU DANS UN MEILLEUR MONDE.

Dans cet état si nouveau pour la société entière, on retrouvait encore des moments de gaieté, et cet esprit français qui ne nous abandonne jamais se montrait parfois, lorsqu'on était réunis entre amis qui couraient les mêmes dangers. On jouait au tribunal révolutionnaire, pour s'accoutumer à le voir sans trembler. Chez Talma l'on distribuait les rôles pour la répétition. C'était *Bonhomme* (un grand chien de Terre-Neuve) qui faisait le président; grande injustice que l'on commettait en donnant un tel rôle à ce pauvre animal, car c'était bien la meilleure bête que j'aie jamais connue : enfin il s'en acquittait convenablement. Quand il fallait juger en dernier ressort, on lui pinçait l'oreille ou la queue pour le faire aboyer, ce qui voulait dire : « *A la*

mort. » Marchenna se chargeait de ce soin. Marchenna était un Espagnol passionné pour la liberté : il avait eu la singulière idée de venir la chercher en France, où il n'avait pas tardé à être proscrit comme ami des Girondins. Il était intimement lié avec Souque*, et Rioufe dont la gaieté ne s'est jamais démentie, quoiqu'il fût certain du sort qui l'attendait, car il pouvait être envoyé à l'échafaud d'un moment à l'autre. C'était lui qui nous disait : « Je suis venu par les rues détournées, parce que la guillotine court après le monde. »

Ils avaient obtenu tous les deux de rester libres, sous la surveillance d'un gendarme qui ne les quittait jamais ; l'on accordait assez facilement cette faveur, car l'on savait toujours où vous prendre en cas de besoin, et d'ailleurs il était impossible de s'enfuir ni de se cacher.

Rioufe faisait la cour à toutes les femmes ; il prétendait qu'un homme à moitié condamné ne devait point trouver de cruelles, car ça le rendait intéressant, et qu'une conversation d'amour, un tête-à-tête

* L'auteur du *Chevalier de Canole*.

accompagné d'un gendarme, avait quelque chose de pittoresque. Le fait est que, s'il trouvait des cruelles, comme il s'en plaignait, il trouvait aussi toutes les femmes disposées à s'intéresser à son sort, et moi la première. J'éprouvais pour ce pauvre garçon un intérêt bien pur; sa gaieté me faisait mal, quoique je ne pusse m'empêcher de rire de toutes ses folies.

Un jour qu'il m'avait tourmentée pour venir à un théâtre qui se trouvait au Palais-Royal, et où l'on ne jouait que des pantomimes, nous entrâmes, toujours accompagnés de son garde.

« Madame, dit-il, à l'ouvreuse de loges, nous sommes des jeunes gens qui échappons à nos parents pour venir au spectacle : ainsi, placez-nous bien, pas trop en vue. »

Il fut peu de temps après conduit à la Conciergerie; fort heureusement c'était quelque temps avant le 9 thermidor. C'est là qu'il a écrit ses *Mémoires d'un détenu.*

Ce fut au mois de mai que l'on rendit ce fameux

décret par lequel le peuple français reconnaissait l'Être-Suprême et l'immortalité de l'âme.

On ne pouvait être attaché avec avantage à aucune administration théâtrale, sans faire partie de l'Institut de musique, Conservatoire d'alors, payé par le gouvernement, et qui, par conséquent, était toujours de service pour les fêtes nationales. Je n'ai échappé qu'à celle de Marat, parce qu'heureusement j'étais malade.

Chénier, David, Méhul. Lesueur, Gossec, des artistes et des gens de lettres, étaient à la tête de cette administration. David composait le plan, indiquait les costumes et les programmes, désignait la marche des fêtes. Lesueur, et Méhul particulièrement, composaient les hymnes que nous y chantions, le chant *du Départ*, la ronde *de Grandpré*, et les hymnes de *la fête de l'Être-Suprême*.

Cette fête fut sans contredit la plus belle de cette époque. On avait pratiqué sur la terrasse du château des Tuileries une rotonde qui s'avançait en amphithéâtre. De chaque côté on descendait par un escalier ayant une rampe pour soutenir les femmes,

qui étaient échelonnées deux à deux du haut en bas, et chantaient les hymnes. Elles étaient vêtues d'une tunique blanche, portaient une écharpe transversale sur la poitrine, une couronne de roses sur la tête, et une corbeille remplie de feuilles de roses, dans les mains.

Cette conformité de costumes formait un coup-d'œil ravissant. Un orchestre nombreux, composé de tout ce que la capitale possédait de célébrités musicales, et présidé par Lesueur, remplissait le devant de la rotonde. Les députés de la Convention, en grand costume, étaient sur le balcon. Près des carrés, en face, on voyait la statue de l'Athéisme. Ce fut celle à laquelle Robespierre, un flambeau à la main, vint mettre le feu et dont il partit une espèce d'artifice. Cette effigie fut remplacée par une statue de la Raison, qui se découvrit toute noircie des flammes de l'Athéisme et du Fanatisme. Le changement de décoration eut peu de succès.

Cette cérémonie accomplie, le cortège se mit en marche, et Dieu sait la fatigue et la chaleur que nous éprouvâmes jusqu'au Champ-de-Mars. Ce fut sous

l'arbre qui était au sommet de la Montagne que nous chantâmes :

Père de l'univers, suprême intelligence,
Bienfaiteur ignoré des aveugles mortels,
Tu révélas ton être à la reconnaissance, etc.

Cette cérémonie finit fort tard. Nous mourions de soif et de faim ; Talma et David eurent grand'peine à nous trouver quelque chose à manger ; encore fûmes-nous obligées de nous cacher, car cela aurait pu paraître trop prosaïque à Robespierre, qui, placé au sommet de la Montagne, croyait sans doute que cette nourriture d'encens devait nous suffire. Ce fut là, a-t-on rapporté depuis, que Bourdon (de l'Oise) lui dit :

« Robespierre, la roche Tarpéienne est près du Capitole ! * »

C'est la première fois que je vis de près ce député qui faisait trembler tout le monde. Je le vis encore le jour où l'on mangea devant les portes. Des tables étaient placées rue Richelieu, devant le théâtre de la

* Cela se répétait le lendemain.

République. Il s'arrêta pour parler, je ne sais plus à qui. Il avait l'air de fort mauvaise humeur, et ne semblait pas approuver ce burlesque festin, commandé par la commune de Paris. Aussi nous permit-on de quitter la table de bonne heure, à notre grand contentement.

Je n'ai jamais vu Robespierre dans les coulisses du Théâtre de la République, quoique j'aie lu quelque part qu'il y venait tous les jours.

Le comité de salut public, devant qui tout tremblait, finit enfin par inspirer des craintes sérieuses aux plus chauds démocrates, surtout lorsqu'ils se virent attaqués directement. Plusieurs d'entre eux avaient été envoyés à l'échafaud; les autres en étaient menacés. Une telle violence ne pouvait plus avoir une longue durée; on commençait donc à entrevoir quelque faible espoir. Le 8 thermidor, jour où Robespierre fut attaqué par ses collègues, Talma jouait au Théâtre de la République la tragédie d'*Épicharis et Néron*, de Legouvé. Une foule de vers portaient à faire des applications sur la circonstance, tels que ceux-ci, par exemple :

Eh! pourquoi voulez-vous, Romains, qu'on se sépare!
Quelle indigne terreur de votre âme s'empare?
Voilà donc ces grands cœurs qui devaient tout souffrir!
Ils osent conspirer et craignent de mourir.
. .
Croyez-vous du péril par là vous délivrer?
Non, si Néron sait tout, votre impuissante fuite
Ne dérobera pas vos jours à sa poursuite....
. .
Courez tous au Forum ; moi, d'un zèle aussi prompt,
Je monte à la tribune et j'accuse Néron.
Je harangue le peuple et lui peins sa misère ;
J'enflamme tous les cœurs de haine et de colère.

A ce vers, les applaudissements, long-temps comprimés, éclatèrent tumultueusement; puis il se fit tout à coup un grand silence, et l'on semblait frappé de terreur. On laissa continuer la pièce; mais le lendemain, 9 thermidor, on donna de nouveau l'ouvrage, et les applications furent saisies avec fureur.

. .
La force! eh! qui t'a dit que tu l'aurais toujours?
. .
C'est demander la mort que m'inspirer la crainte.
. .
J'assieds sur l'échafaud mon trône ensanglanté,
Et je veux que toujours le monde épouvanté
Redoute, en me voyant, le signal du supplice,
Et que l'avenir même à mon nom seul pâlisse.
. .

Quand ils le verront mort, ils oseront s'armer ;
Mais, tant qu'il régnera, n'ayez pas l'espérance
Que d'un maître implacable ils bravent la puissance.
. .
Dans le fond de leur âme ils cachent leur fureur,
Et n'attendent qu'un chef pour montrer tout leur cœur.
. .
Une voix même crie en mon cœur oppressé ;
Tremble, tremble, Néron : ton empire est passé.
. .
Me voilà seul portant ma haine universelle.
. .
Tous les morts aujourd'hui sortent-ils du tombeau ?
Meurs ! meurs ! criez-vous tous.
. .
. . . Décret du sénat qui condamne Néron.

Il éclata un applaudissement de rage à ce vers, de même qu'aux vers suivants :

Quoi ! tout souillé du sang des malheureux humains,
Ton sang, lâche Néron, épouvante tes mains.
. .
Je n'aurai pas su vivre et ne sais pas mourir.
. .
Et mourant dans la fange, on ne le plaindra pas.

Le spectacle dura jusqu'à une heure du matin, car chaque vers fut interrompu et redemandé.

Après une si longue terreur, cette horrible position finit enfin ; les prisons s'ouvrirent, et l'on reprit l'espoir d'un meilleur avenir.

Bientôt on éprouva le besoin de revoir sa famille, ses amis éloignés, de compter ceux qui avaient échappé à la mort. On voulut voyager, changer de lieux. L'Italie, dont nos armées occupaient les principales villes, avait attiré une grande partie des proscrits ; ils y avaient pris du service militaire ou administratif. Les intimes connaissances s'étaient éparpillées peu à peu, et il n'était resté que ceux que leur état ou leurs affaires empêchaient de quitter Paris.

C'est de cette époque que Talma commença à négliger sa femme : il rentrait tard les jours qu'il n'était pas occupé au théâtre. Lorsqu'ils avaient du monde à dîner, on l'attendait souvent en vain. Sa Julie trouvait toujours quelques motifs pour l'excuser : Il était bien naturel, disait-elle, que son mari éprouvât, comme les autres, le besoin de se distraire après les chagrins et les dangers de toute espèce auxquels on venait d'échapper. Cette pauvre femme, sans prévoir le sort qui la menaçait, était confiante et paisible; mais moi, qui voyais Talma très assidu auprès d'une jolie petite personne

qu'il avait enlevée à son ami Michot, et dont il paraissait fort épris, je ne partageais pas sa confiance ; nous en parlions souvent avec Souque, qui s'en apercevait aussi, mais nous avions grand soin de ne pas montrer nos craintes à madame Talma. Je savais que cette seule idée empoisonnerait sa vie, et qu'il fallait la tromper pour ne pas détruire son bonheur et lui ravir sa tranquillité : ce qu'on ignore n'existe pas. Je pensai d'ailleurs que cela ne pouvait avoir une longue durée, ce grand artiste étant trop occupé de son art, pour faire de l'amour une affaire sérieuse ; il nous en avait déjà donné la preuve avec mademoiselle Desgarçins, sa touchante Desdemone. Son amour s'était évanoui avec la nouveauté de la pièce d'O-thello.

IV

La jeunesse dorée de Fréron. — Louvet. — Lodoïska. — Les voleurs de diligences. — Aventure à Tournay. — Les faux assignats. — Le chevalier Blondel. — Aigre.

A la terreur succéda une réaction qui ne fut pas moins cruelle, mais comme elle se répandit dans les départements, dans les campagnes, sur les grandes routes, et ne se manifesta à Paris que par les extravagances de ceux que l'on nomma *la jeunesse dorée de Fréron*, cela eut moins de retentissement dans la capitale, mais ce n'en fut pas moins fâcheux pour ceux qui en furent victimes.

Fréron était un député de la Montagne; il avait

été envoyé avec Talien en mission à Bordeaux, où il ne s'était pas fait remarquer par une extrême philanthropie. Cependant il fut un de ceux qui attaquèrent Robespierre, lorsqu'ils craignirent pour leur propre sûreté.

Après la réaction, Fréron fut l'étendard autour duquel se rallièrent les jeunes gens qui allaient dresser leurs plans de bataille dans les cafés, et les mettre à exécution sur les théâtres, dans les rues et chez les particuliers. Louvet, député de la Gironde, qui avait échappé miraculeusement à la proscription, ne put se soustraire à celle de ces messieurs, pour avoir fait chanter la *Marseillaise* au Théâtre de la République.

Je ne connaissais point ce député; je savais seulement qu'il était lié avec Talma, mais je ne l'avais jamais rencontré chez lui, lorsque je voyais le plus habituellement Julie.

On sait combien son roman du *Chevalier de Faublas* a fait de bruit; le joli opéra de *Lodoïska* en était un épisode. Cependant, aucune jeune femme n'eût osé avouer qu'elle avait lu cet ouvrage. Je me

figurais que l'auteur devait être un cavalier charmant, aux manières élégantes et nobles ; enfin un homme accompli. Un jour, j'entendis prononcer le nom de Louvet chez madame de Condorcet, où j'étais avec Julie Talma. C'était en 1794, après la terreur ; on parlait de la proscription de ce député, et d'une brochure qu'il venait de publier. Dans cet opuscule, il faisait connaître minutieusement la manière dont il avait échappé à la mort par les soins et la tendre sollicitude d'une femme, qui depuis fut la sienne, et qu'il nommait Lodoïska. Je voulus avoir cette brochure, et je la lus avec un vif intérêt. On ne manque jamais de se tracer en idée, sous des couleurs ravissantes, l'image des héros dont on sait l'histoire. Je m'imaginais que le chevalier de Faublas était devenu un homme politique ; que la légèreté de son âge était remplacée par des formes plus sérieuses et plus nobles, et que sa Lodoïska était toujours belle et toujours adorée. Cette fiction donnait plus de prix à l'ouvrage que je lisais. Je parlai de cette brochure à Julie, et de l'intérêt que ce récit m'avait fait éprouver, sans y ajouter mes suppo-

sitions; je lui dis seulement combien je désirais pouvoir rencontrer M. et madame Louvet.

« Rien n'est plus facile, car ils dînent demain chez moi, et je comptais t'inviter. »

J'acceptai avec empressement, et j'arrivai de bonne heure, tant mon impatience était grande de voir mes héros. Lorsqu'on les annonça, la maîtresse de la maison se leva pour aller au-devant d'eux, et je la suivis par un mouvement presque involontaire; mais je ne fus pas peu surprise de trouver, à la place du Faublas que je m'étais dessiné avec tant de complaisance, un petit homme maigre, à la figure bilieuse, au mauvais maintien, à la mise plus que négligée. Et cette belle Lodoïska!... laide, noire, marquée de petite vérole, et de la tournure la plus commune*. Je fus tellement désenchantée, que je n'en pouvais croire mes yeux, et je regrettais encore mon illusion.

Après les premières félicitations sur les dangers

* J'ai été bien étonnée de lire dans un feuilleton sur Louvet un récit relatif à la beauté de Lodoïska. Celui qui a écrit cela se rappelait probablement la Lodoïska de l'opéra ou du roman; à coup sûr il n'avait pas vu la véritable.

auxquels ils avaient échappé, sur le courage et l'admirable dévouement de madame Louvet, Julie me présenta à ce couple charmant.

« — Voilà, leur dit-elle, une de mes amies qui avait un bien grand désir de vous voir; elle a lu avec avidité le récit touchant de vos dangers, et n'a respiré que lorsqu'elle vous a vus sauvés. »

Louvet me fit un salut de la tête, accompagné d'un sourire qui voulait dire : « *Tu croyais rencontrer un Faublas !...* »

Je pense qu'il avait lu mon étonnement sur ma figure. On parla de nouveau de ce temps de malheur et d'alarme, et de la façon ingénieuse avec laquelle Lodoïska avait soustrait à la mort ce malheureux proscrit, ce qui finit par m'intéresser beaucoup, car Louvet était un homme d'esprit et de mérite, et sa femme, malgré son physique peu agréable, n'en était pas moins une personne remarquable. La maladresse de son mari fut d'en faire une héroïne de roman et de la peindre sous des couleurs si séduisantes, dans son Faublas; s'il l'avait appelée tout bonnement madame Louvet,

elle n'en aurait été que plus intéressante, et il lui aurait évité un ridicule qu'elle n'avait pas provoqué.

Riouffe venait aussi de publier ses *Mémoires d'un détenu;* je les préfère maintenant de beaucoup à ceux de Louvet. Riouffe était à cette époque un charmant garçon *, et je me le rappelle encore avec intérêt, sous la surveillance de son gendarme, et lorsqu'il pouvait, d'un moment à l'autre, porter sa tête sur l'échafaud.

J'avais fait la musique de la romance qu'il avait composée en prison, et qui se trouve dans les *Mémoires d'un détenu*. Quoique je ne fusse pas très forte sur les règles de la composition, je la fis d'inspiration, et la chantai avec ce sentiment qui part du cœur : aussi plut-elle beaucoup à tous ses amis.

Louvet ayant peu de moyens d'existence, voulut former un établissement de librairie. Il prit un magasin sous la galerie qui donnait alors sur la place,

* Riouffe a été depuis tribun et préfet à Nancy.

en face du libraire Barba et de la porte des artistes du Théâtre-Français. La belle jeunesse de Fréron ne manqua pas de venir assiéger la boutique du libraire qui avait fait chanter *la Marseillaise* au Théâtre de la République, et d'assaillir la belle Lodoïska de mille quolibets offensants.

En voyant ce rassemblement à sa porte, madame Louvet s'était retirée dans son arrière-magasin, et son mari se promenait comme un lion qui ronge son frein. Lorsque ces messieurs n'eurent plus la facilité d'attaquer madame Louvet en face, ils se tournèrent contre son mari.

« Eh bien ! chante donc *la Marseillaise*, lui crièrent-ils. »

Alors, dans un mouvement de rage, d'autant plus violent que depuis long-temps il le concentrait, il ouvre la porte en s'écriant d'un air de mépris :

Que veut cette horde d'esclaves... ?

Ce beau mouvement de courage interdit un moment cette foule qui se réunissait contre un seul

homme ; mais bientôt après ils se mirent à vociférer de nouveau.

Fort heureusement la patrouille, appelée par les voisins, parvint à les dissiper, mais Louvet ne put conserver son établissement, car de semblables scènes se renouvelèrent tous les jours.

J'appris sa mort à mon retour de Bordeaux; cette pauvre madame Louvet était restée sans fortune. Je ne sais ce qu'elle est devenue et je ne l'ai rencontrée nulle part depuis.

Après les dévaliseurs de diligences à main armée, vinrent les compagnies de Jésus, *les chauffeurs*, dont on parle si peu dans les écrits que l'on publie maintenant, et qui remplacèrent les républicains exaltés dont on parle tant.

Les voleurs de diligences voulaient, disaient-ils, se dédommager de la perte de leurs biens, confisqués par la Convention ; mais la plupart cependant n'avaient rien perdu, attendu qu'ils n'avaient rien à perdre, et les chauffeurs, ni vengeance ni représailles à exercer. Ils ne voulaient autre chose que le pillage et l'incendie. Lorsqu'ils attaquaient les

habitations des propriétaires et des malheureux fermiers, ils s'inquiétaient peu de leurs opinions. Ceux qui avaient perdu leur famille et leurs biens à la révolution étaient d'honnêtes gens qui ne cherchaient point à s'en dédommager par de semblables moyens ; mais, dans tous les partis, on a toujours cherché à couvrir de mauvaises actions par des sophismes. Lorsque les assignats parurent, il se forma une compagnie pour en fabriquer de faux, afin de les discréditer. Ces messieurs se chargeaient de les faire colporter ; tout cela avec les meilleures intentions du monde, et pour ruiner la République qui les avait ruinés. Mais ils ne songeaient probablement pas que la fortune des particuliers, qui en étaient fort innocents, se perdait également.

Voici une aventure qui m'arriva en ce temps-là même, et lorsque j'étais à Lille. Il y a une très petite distance de cette ville à celle de Tournay, qui appartenait alors à l'Autriche, et, avant l'émigration, on y allait très fréquemment. Un simple poteau séparait les deux pays. Les communications étaient si faciles, que plusieurs habitants de Lille y

avaient même des maisons de plaisance, et on se croisait sans cesse sur cette route. Les douaniers ne faisaient attention qu'aux voyageurs qui pouvaient y passer des marchandises. Le théâtre de Lille y donnait des concerts et des représentations. Les émigrés étaient persuadés alors qu'il leur suffirait de se montrer aux portes de Paris, avec l'armée de Condé, pour y entrer, et qu'on les recevrait comme des libérateurs. Leurs biens n'étant point encore confisqués, ils avaient de l'argent, et ils en usaient comme si cela eût dû ne jamais finir : d'ailleurs ils avaient, quelques-uns du moins, pour s'en procurer, des moyens que l'on ignorait encore.

Ce fut à cette époque que le sacre de l'empereur d'Allemagne eut lieu. Cette solennité attira un monde prodigieux à Tournay : les concerts, les bals, les fêtes, s'organisaient d'avance. Je partis donc pour cette ville avec une dame artiste comme moi. Nous étions persuadées que nous trouverions des logements, ou tout au moins une chambre, dans la maison où nous avions l'habitude de descendre; mais tout avait été pris de vive force, et il y avait tellement

de monde, que l'on couchait dans les granges, dans les écuries, et les tables étaient dressées dans les cours et dans les corridors.

Nous étions dans un fort grand embarras, et nous pensions déjà à retourner à Lille, lorsque nous rencontrâmes deux dames de nos connaissances de Paris ; elles nous dirent qu'elles habitaient avec leurs maris une petite maison de campagne tout près de la ville ; qu'elles nous y donneraient l'hospitalité pour la journée, et que l'on pourrait peut-être nous trouver un gîte pour la nuit ; en pareille circonstance, on se contente de ce que l'on trouve. Le mari d'une de ces dames, M. Aigré, dans un voyage qu'il avait fait à Lille quelque temps auparavant, était venu me voir et m'avait confié qu'il émigrait. Mais, comme on fouillait à la frontière, et qu'il était défendu d'emporter de l'argent, il me pria de vouloir bien lui coudre dans une ceinture un jeu de cartes, comme il le disait en riant : c'étaient trente-deux assignats de mille francs. Cette somme, pour un si court voyage, pouvait faire soupçonner qu'il avait le projet de rejoindre l'armée de Condé :

aussi je ne fus pas surprise de rencontrer sa femme à Tournay. Ils me dirent que le chevalier Blondel était avec eux et M. de *** avec sa femme, qu'ainsi j'allais me trouver en pays de connaissance.

Nous nous apprêtâmes donc à passer une journée fort agréable. Ce chevalier de Blondel avait l'esprit le plus gai et le plus original que l'on puisse rencontrer. Après le dîner, on alla se promener ; mais ces messieurs restèrent pour fumer des cigares et jouer à la bouillotte. Je ne sais plus quel motif, ou plutôt quelle inspiration, nous poussa à venir chercher quelque chose à la maison. Nous nous trompâmes d'escalier, et nous montâmes dans un petit corps de logis qu'on ne nous avait pas montré. Ayant trouvé une porte qui n'était qu'entrebaillée, j'entre, et je vois des petits pots, des petites bouteilles avec du noir, du rouge et des papiers. Au premier coup-d'œil, je crus que c'était pour dessiner ; mais en avançant je reconnus des assignats ; les uns commencés, les autres achevés. J'appelai ma compagne. J'étais, je crois, pâle comme la mort, et elle le devint elle-même en me regardant. Nous n'eûmes

pas la force de nous communiquer nos pensées, et nous descendîmes les escaliers comme la belle Isaure descendit ceux du cabinet de *la Barbe-Bleue.*

— Ah! mon Dieu! lui dis-je, où sommes-nous? Il paraît que c'est une de ces réunions dont nous avions entendu parler et auxquelles nous ne voulions pas croire; mais qu'allons-nous faire? S'ils se doutent que nous avons découvert ce secret, ils nous tueront peut-être, pour nous empêcher d'en parler. Partons, car il nous serait impossible de nous contraindre et de conserver notre sang-froid. Il leur suffirait de nous voir un moment pour se douter de la vérité. Mais, comment faire? partir sans rien dire, c'est aussi dangereux; je vais écrire.

— Que penseront-ils?

— Ma foi, ce qu'ils voudront. J'aimerais mieux passer la nuit sur la route que de rester ici; d'ailleurs on trouve plus de voitures pour retourner que pour venir.

J'écrivis donc que, dans la crainte d'être indiscrètes, et ne voulant point les gêner, nous avions pris

le parti de nous dérober à leurs instances pour ne pas céder à la séduction. Je laissai ce sot billet sur la table, et nous partîmes avec plus de vitesse que nous n'étions venues, et croyant toujours qu'on nous poursuivait.

Lorsque nous fûmes en sûreté, je me rappelai les trente-deux assignats que j'avais cousus dans l'élégante ceinture de M. Aigré. Long-temps après j'appris qu'il avait été arrêté à Paris, ainsi que M. Blondel, et qu'ils avaient été jugés sous la prévention de fabrication de faux assignats. Comme c'était après le 10 avril, cela ne m'étonna point. Ce même Blondel, qui était encore à Sainte-Pélagie lors des horribles massacres de septembre, trouva le moyen d'échapper. Il harangua les gens assemblés autour de lui, leur dit qu'il était prisonnier pour avoir défendu leur cause; enfin il les persuada si bien par son éloquence, que plusieurs de ceux qui l'écoutaient le prirent sur leurs épaules et le portèrent en triomphe comme un martyr de la liberté. Il ne se laissa pas enivrer par cette ovation, et gagna au large aussitôt qu'ils l'eurent quitté. Lorsqu'on en

vint à lire son écrou et que l'on vit qu'il était détenu pour faux assignats, on voulut le retrouver : fort heureusement il était alors à l'abri de toute poursuite. Les deux dames avaient été confrontées avec le chevalier Aigré, lors de son jugement; mais comme il s'était bien gardé de les compromettre, elles s'en étaient fort adroitement tirées. La femme de Blondel, qui était jolie et très spirituelle, avait victorieusement plaidé sa cause et celle de sa sœur. Ils trouvèrent tous trois le moyen de passer en Angleterre; mais le malheureux Aigré avait porté sa tête sur l'échafaud.

V

Je vais à Bordeaux. — Disette. — Arrivée dans une ferme. — Famille villageoise. — Ma guitare. — Puissance de la musique. — Je donne des représentations à la Rochelle. — Les fichus verts. — L'argent et les assignats.

Mon mari devant partir pour l'armée d'Italie, je me décidai à accepter un engagement à Bordeaux ; mais une femme ne pouvait guère voyager seule à cette époque, même en diligence. Je ne savais quel parti prendre, lorsque je rencontrai, chez une personne de notre connaissance, un négociant qui partait pour la Rochelle. Il avait une très bonne voiture, et désirait lui-même trouver quelqu'un pour

voyager à frais communs. Nos arrangements furent bientôt faits ; mais, dans la crainte de manquer de chevaux de poste, car ils étaient souvent en réquisition, nous primes un voiturier, qui nous assura qu'il trouverait des relais sur la route. Nous nous munimes de provisions, autant qu'il nous fut possible d'en emporter, car ce n'était pas chose facile : non-seulement elles étaient rares, mais on les enlevait à ceux qu'on supposait en avoir.

En faisant nos arrangements dans la voiture, mon compagnon de voyage voulut absolument me faire prendre ma guitare ; je m'en souciais d'autant moins que c'était un embarras inutile.

— Qui sait, me dit-il, si nous étions obligés de rester en route, cela vous amuserait.

Ne pouvant la mettre dans un étui qui aurait tenu trop de place, on la suspendit au-dessus de nos têtes. Par un singulier hasard, ce fut une heureuse prévision d'avoir emporté cet instrument.

Tant que nous fûmes près de Paris, nous eûmes beaucoup de peine à nous procurer ce dont nous avions besoin ; mais à mesure que nous avancions,

cela devenait plus facile. Cependant, nos provisions commençant à s'épuiser, notre postillon nous conseilla d'en chercher d'autres avant d'aller plus loin, et nous indiqua une habitation où nous pourrions nous en procurer.

C'était une riche ferme, dans une position charmante. Mon compagnon de voyage descendit pour parler au maître de la maison.

« — J'ai dans ma voiture, dit-il à ce bon fermier, une dame fort indisposée par les fatigues et les privations de toute espèce que nous avons déjà endurées depuis notre départ. »

Il lui en fit un tableau touchant, et je crois même que, pour l'attendrir, il l'assura que j'étais enceinte.

« — Voyons, dit le vieux fermier, en se levant de son fauteuil et venant à la voiture. Descendez vous reposer, madame, et venez prendre des œufs frais et du bon lait, cela vous rafraîchira. »

Il me conduisit dans une grande chambre où toute la famille était rassemblée. Cette belle ferme

me rappelait nos opéras-comiques, surtout *les Trois Fermiers*, de Mouvel.

Une jeune femme bien fraîche allaitait son enfant : c'était la bru. Une vieille mère, deux jeunes filles, un grand garçon et plusieurs petits enfants, composaient cette belle famille. Il y avait dans tout cela un air de propreté, d'aisance, qui faisait plaisir à voir. Le vieux père était du Languedoc; il me parla le patois de Toulouse, que j'avais habitée quelque temps.

Nous en revînmes aux difficultés du voyage, à la peine que l'on avait de se procurer les choses les plus simples, et nous demandâmes comment nous pourrions faire pour les acheter.

— Nous ne vendons rien, répondit le fermier, mais si madame veut nous jouer un petit air de c'te machine que j'ai vue dans la voiture : je ne sais pas comment vous appelez ça.

— Une guitare.

— Une guitare, soit. Eh ben, jouez-nous-en un petit brin, et j'vous donnerons des provisions pour votre voyage.

Mon compagnon, enchanté de cette représentation à notre bénéfice, courut vite chercher l'instrument*.

Je leur chantai ce qui me vint à l'esprit de chansonnettes villageoises :

> Sans un petit brin d'amour,
> On s'ennuierait même à la cour.

Cela les égaya fort, et me fit penser à la chanson du *Misanthrope* :

> Si le roi m'avait donné
> Paris, sa grand' ville.

Mais ce qui enchanta surtout mon vieux fermier, ce fut une romance languedocienne, de Goudoulis, célèbre par ses poésies languedociennes :

> Tircis est mort pécaïre : osoulous ploura lous.

Je crois qu'il m'ourait donné sa ferme, et m'au-

* Les chanteurs sont comme les francs-maçons, ils trouvent toujours quelqu'un pour les comprendre. Le *God save the King* m'a fait des amis de tous les matelots anglais, lorsque je voyageais sur mer ; et un air russe m'a valu la bienveillance des Cosaques en France.

rait gardée toute ma vie, si j'avais voulu y rester.

« — Saperbleu, madame, vous chantez joliment ça, me dit-il, j'en ai la chair de poulet. »

Les succès flattent, de quelque part qu'ils viennent, et ce n'est pas celui qui me flatta le moins, car il partait du cœur : c'est pour cela que je m'en vante.

Cette guitare devait être pour moi un talisman dans mon voyage. Elle me fut encore favorable à la Rochelle. M. D..., en me la faisant emporter, eut une prévision bien heureuse.

Comme il habitait la Rochelle, et que j'étais obligée d'attendre la diligence de Bordeaux, il me fit descendre à l'hôtel où elle devait arriver. On ôta de la voiture tout ce qui m'appartenait, excepté mes malles, qui devaient m'être envoyées dans la soirée.

Les garçons, ayant mis dans une salle basse le sac de nuit, la guitare et plusieurs autres bagatelles, ils furent avertir la maîtresse de la maison.

L'hôtesse, élégante et belle dame, me voyant un si mince bagage, n'augura pas beaucoup de mon séjour dans sa maison. Comme il était presque nuit,

je lui demandai une chambre pour attendre l'arrivée de la diligence.

— Ah! Dieu sait quand elle viendra, me dit-elle.

— J'attendrai, lui répondis-je.

— Je ne puis vous donner de chambre à présent, car il n'y en a qu'une de libre, et le voyageur qui l'occupe ne part qu'après le souper ; il est maintenant au spectacle.

— Il m'est cependant impossible de rester dans la salle à manger.

Elle m'ouvrit une pièce qui donnait sur cette salle.

— Veuillez, lui dis-je, m'envoyer de l'encre, du papier et de la lumière.

Cette dame avait l'air de mauvaise humeur et elle était assez peu polie ; mais, en voyage, il faut prendre le temps comme il vient.

En attendant qu'on m'apportât de la lumière, ne sachant que faire, je pris ma guitare et me mis à fredonner et à essayer un accompagnement. Insensiblement, et sans même m'en apercevoir, je finis

par chanter, mais à demi-voix. En me retournant, je crus voir de la lumière à travers les fentes de la porte; je me levai pour l'ouvrir, et je trouvai ma peu gracieuse hôtesse qui m'écoutait.

— Ah! pardonnez-moi, madame, me dit-elle, mais je craignais de vous interrompre, et j'avais tant de plaisir à vous entendre, que je serais restée là une heure.

De ce moment, elle me traita avec une politesse extrême, et ce fut bien autre chose lorsque l'on vit dessus mes caisses : « ARTISTE VENANT DE PARIS ET ALLANT A BORDEAUX. » A cette époque, le théâtre de cette ville était un des meilleurs de la province.

La nouvelle qu'une artiste de Paris était à la Rochelle se répandit bientôt. En province, les moindres choses deviennent importantes.

— J'espère, me dit mon hôtesse, que madame soupera à table d'hôte.

— Vous voyez, lui dis-je, car je ne me souciais pas de souper à table d'hôte, que je suis en habit de

voyage, et je sais qu'il est d'usage en province d'avoir des habitués de la ville.

— Comme on ne soupe qu'à dix heures, madame a le temps de faire un peu de toilette ; d'ailleurs, il y aura des dames à table, et moi-même j'en ferai les honneurs.

Je me laissai persuader. Elle m'aida à chercher ce qui m'était nécessaire pour un négligé de voyage, et fut aussi prévenante qu'elle l'avait été peu à mon arrivée. Elle s'extasiait sur chaque pièce de mon ajustement.

« — Ah ! comme on voit que madame est une Parisienne, nos dames vont-elles vous regarder demain, au spectacle ! »

Tout le monde arriva pour souper, et mon compagnon de voyage, tout fatigué qu'il devait être, ne manqua pas de s'y rendre. Il avait, à ce qu'il paraît, raconté mes succès dans la ferme. S'il n'avait cependant jugé mes talents que d'après cela, il ne pouvait s'en faire qu'une médiocre idée. Je ne m'attendais pas à ce qui allait arriver.

Il vint me chercher pour me placer à table, et me

fichus de taffetas vert : c'est un peu séditieux, mais c'est de la dernière mode.

— Eh bien ! il faut acheter du taffetas et les faire vous-même ; on croira que vous les avez apportés de Paris.

Nous courûmes en vain tous les magasins : il nous fut impossible de trouver un seul morceau de taffetas vert, de la nuance que je cherchais.

— Mais, s'écria tout à coup M. D..., il me vient une idée : vous faut-il beaucoup de taffetas ?

— Non, vraiment, un carré suffit : cela se coupe en fichu simple.

— En ce cas, venez avec moi chez un marchand de parapluies.

— Auriez-vous un coupon de taffetas vert ? demandai-je au marchand.

Il m'en montra un qui était précisément ce qu'il me fallait, et il ne lui restait que celui-là. Je m'emparai bien vite de ce trésor, puis je fus acheter de la petite blonde pour garnir mes fichus, et je m'enfermai afin que personne ne me vît travailler. J'en posai un coquettement sur ma tête et mis l'autre

mit entre lui et un monsieur que je sus bientôt après être le directeur du théâtre, qu'on avait amené tout exprès pour me faire la proposition de jouer deux ou trois représentations. Je m'en défendis, prétextant mon engagement à Bordeaux, où j'étais attendue pour le commencement de mai.

— Pouvez-vous répondre des événements? me dit le directeur, et s'il n'y a pas de chevaux.

— Mais il en viendra, repris-je.

— Non pas de trois ou quatre jours, répliqua-t-il.

Enfin, on me fit des propositions si séduisantes, que je cédai, et l'on fixa le spectacle au surlendemain. Il fut question de trois traductions italiennes : *le Marquis de Tulipano* d'abord, *la Frasquatane* et *la Servante maîtresse*. M. de D... vint me voir le lendemain, et me dit :

— Vous faites révolution parmi nos dames : elles ne tarissent pas sur l'élégance de la Parisienne.

— C'est fort bien, repris-je, mais quel malheur pour mon élégance, que je n'aie pas ici de ces jolis

sur mon cou. J'étais bien sûre qu'on ne pourrait imiter ces fichus, de quelques jours, car personne n'aurait la pensée de les chercher chez un marchand de parapluies. Les femmes qui liront cela me comprendront facilement, car les femmes sont femmes dans tous les temps. J'eus un si brillant succès dans l'opéra de *Tulipano,* qu'on voulut me faire rompre mon engagement avec le théâtre de Bordeaux et m'en faire contracter un avec celui de la Rochelle, où les négociants m'assuraient la valeur de mon traitement au pair. C'était un grand avantage dans un temps où les assignats perdaient tous les jours.

— Vous avez, me dit un de ces messieurs, douze mille francs d'appointements, eh bien! dans trois mois, vos douze mille francs ne vaudront pas deux louis d'or.

Cela ne fut que trop vrai; à la vérité, on nous augmentait à mesure que les assignats baissaient, mais que faire avec du papier lorsque le pain se payait cinquante francs la livre, une douzaine d'œufs cent écus, et un poulet cinq cents francs. Si j'avais gardé

les reçus des centaines de mille francs que j'ai gagnés, pour les montrer à mes petits-enfants, ils auraient eu une haute idée d'une mère dont les appointements étaient aussi considérables. Je ne pus accepter les propositions qu'on me fit à la Rochelle, quelqu'avantageuses qu'elles fussent, parce qu'un engagement ne se rompt pas ainsi, lorsque l'on a de la probité et de la délicatesse.

Les assignats, qui, à cette époque, ruinèrent tant de personnes, causèrent aussi la ruine de ma famille.

VI

Scènes tumultueuses à Bordeaux. — L'opéra de *la Pauvre femme.* — Rencontre de Fusil et de madame Bonaparte sur la route de Milan. — Lettre de Julie Talma à ce sujet. — M. et madame Dauberval. — Le ballet du *Page inconstant.* — Anecdote. — Lettre de madame Talma sur son divorce.

J'arrivai donc à Bordeaux en mai 1795, c'était au plus fort de la disette et dans un moment où les esprits méridionaux étaient en fermentation, et où il y avait tous les jours des scènes tumultueuses. La terreur, quoique passée, pesait encore de tout son poids sur ces cœurs ulcérés, et cette disette factice, dont les effets n'étaient que trop réels, tenait les esprits dans une inquiétude continuelle. Le pain,

comme je l'ai dit, coûtait cinquante francs la livre; il était plus rare encore qu'à Paris. Je me rappelle que, lorsque je venais dîner chez madame Talma, elle me disait en entrant :

« Apportes-tu ton pain? »

Lorsque j'avais l'étourderie de l'oublier, le poëte Lebrun, Bitaubé ou Fenouillot de Falbert, me faisaient une petite part du leur, et j'avais vraiment honte de l'accepter; mais à Bordeaux on n'était point aussi hospitalier. Cependant d'aimables *muscadins* (comme on les appelait alors) nous apportaient de temps en temps un morceau de pain blanc soigneusement enveloppé dans du papier, et cela s'acceptait comme on accepte des oranges, des bonbons ou des fleurs. Je m'attendais qu'on finirait par nous offrir des pommes de terre ou des oignons. Si les poëtes lauréats avaient pu trouver là-dessus le sujet d'un madrigal ou d'un bouquet à Chloris, il aurait fallu qu'ils eussent l'imagination bien vive.

Jusqu'à cette époque j'avais peu joué la comédie, si ce n'est au Théâtre de la République, où je m'étais essayée dans ce genre; je n'étais donc connue

que pour avoir chanté les traductions italiennes dans les opéras. J'allais à Bordeaux remplir l'emploi dit des Dugazon. On donnait à cette époque beaucoup de pièces de circonstance, et l'on sait que les pauvres acteurs sont obligés de chanter sur tous les tons : *Vive le roi! Vive la ligue!* La pièce de *la Pauvre femme*, opéra de Marsollier, était un des ouvrages les plus courus à mon départ de Paris; madame Dugazon y était admirable : on voulut voir cette pièce à Bordeaux. Madame Dugazon ayant vieilli et étant devenue d'un embonpoint excessif, les auteurs étaient obligés de travailler uniquement pour elle : mais l'administration ne fut pas arrêtée par cette considération; elle me fit jouer *la Pauvre femme*, rôle qui aurait mieux convenu à une duègne, et cela parce que ce rôle portait le nom de madame Dugazon.

Les esprits étaient encore en fermentation, et les opinions divergentes. Ne pouvant attaquer l'auteur, on voulut s'en prendre à l'actrice : au moment où la pauvre femme s'écrie :

« La terreur ne reviendra jamais, j'en prends à témoin tous mes concitoyens. »

On applaudit avec fureur et l'on cria *bis*. Je répétai avec un très grand plaisir, et m'avançant sur la scène, je dis avec beaucoup d'énergie :

« Non, la terreur ne reviendra jamais ! »

A peine avais-je terminé cette phrase, qu'on me lança une pièce de monnaie en cuivre, appelée *monneron*, et presque aussi grosse qu'un écu de cinq francs; elle me tomba sur la poitrine et me fit perdre l'équilibre. Fort heureusement j'avais un fichu très épais, mais si je l'eusse reçue à la tête, j'étais tuée. On ne peut se faire une idée des vociférations et du tumulte que cela occasiona : si l'on eût trouvé celui qui avait jeté ce *monneron*, il eût été écharpé. J'en éprouvai cependant beaucoup moins de mal qu'on pouvait le craindre ou qu'on l'avait espéré. On rejoua cette pièce le lendemain, et l'on peut penser combien je fus applaudie; mais lorsque je redisais les mêmes phrases, je jetais involontairement un coup-d'œil furtif vers l'endroit d'où était parti le projectile.

« N'ayez pas peur, me criait-on, ils ne s'en aviseront pas. »

En effet, tout se passa sans opposition. On rejoua plusieurs fois cette pièce, et chaque soir j'étais accompagnée par une foule de jeunes gens qui me suivaient jusque chez moi, dans la crainte qu'il ne m'arrivât malheur. M. Brochon, ami de Barbaroux et de M. Ravez, me reconduisit pendant long-temps. C'était un avocat d'autant plus estimé à Bordeaux, qu'il avait été le défenseur officieux de plusieurs accusés, dans un temps où cette noble mission n'était pas sans danger; il fallait même avoir du courage pour accepter. Il eut le bonheur de sauver un assez grand nombre d'accusés : aussi était-il adoré des jeunes gens et considéré dans toute la ville.

On donna dans ce même temps l'opéra du *Brigand*, de Hoffmann; je me rappelle ce couplet, parce que c'était à moi qu'il s'adressait dans la pièce :

> Plus de pitié, plus de Clémence;
> Quand nous trouvons des factieux,
> Envoyons-les en diligence
> Aux enfers revoir leurs aïeux.

> Des cris de ces jeunes vipères
> Que nos cœurs ne soient point émus ;
> Ces enfans vengeraient leurs pères,
> Mais les morts ne se vengent plus.

L'auteur avait voulu faire allusion à ces mots de Barrère : « Il n'y a que les morts qui ne reviennent pas. »

J'étais encore à Bordeaux, lorsque le bruit des conquêtes du général Bonaparte en Italie donnait un démenti formel à ce mauvais jeu de mots :

« Il reviendra *sans gêne,* et fera la paix dans *mille ans.* »

Mon mari faisait partie d'une administration qui allait en Italie ; c'était peu de temps avant l'affaire de Viterbe. Comme madame Bonaparte devait rejoindre le général à Milan, madame Talma et son mari donnèrent à Fusil des lettres où ils le recommandèrent auprès d'elle.

Les routes d'Italie étaient alors fort dangereuses ; les *barbets,* troupe de pillards, y assassinaient journellement, arrêtaient les convois et commettaient toute sorte de désordres.

On sait que M. Méchin, sa femme, ainsi que ceux

qui les accompagnaient, furent renfermés dans Viterbo, et ne durent leur salut qu'à l'évêque : sans lui, ils eussent été massacrés.

Ce fut par une lettre de madame Talma que j'appris tous ces détails.

« Ton mari, me disait-elle, ainsi que ses camarades, ont été dépouillés et maltraités par les *barbets;* ils ont voulu se faire recevoir dans une ambulance, mais on n'a admis que ceux qui, ne pouvant plus marcher, étaient hors d'état de se soutenir : on n'a pas voulu recevoir les autres. Le pauvre Fusil, qui était de ce nombre, s'est traîné comme il a pu le long de la lisière d'un bois, sur la grande route, afin d'éviter les partisans et dans l'espoir qu'il pourrait rencontrer quelqu'équipage allant à Milan; mais, épuisé de fatigue et ne se sentant plus la force de marcher, il allait succomber, lorsque le ciel prit pitié de lui, et lui envoya un secours inespéré. Il était depuis quelque temps sur la grande route, lorsqu'il vit à travers un nuage de poussière plusieurs voitures escortées par des militaires. Ne doutant pas que ce ne fussent des Français, il pensa qu'il pourrait ob-

tenir quelque secours et demanda à un soldat quels étaient les personnes qui venaient de ce côté :

« Camarade, lui dit le soldat, ce sont les équipages de la femme du général en chef.

« Madame Bonaparte ! s'écria-t-il. » Se souvenant aussitôt que fort heureusement nos lettres se trouvaient dans son portefeuille, il les prit, et les élevant en l'air, il fit signe qu'il voulait les remettre à madame Bonaparte. Cette dame fit arrêter sa voiture, et s'empressa de les ouvrir. Lorsqu'elle aperçut le nom de Talma, elle jeta les yeux sur celui qui lui avait présenté ces lettres, et le voyant dans un état aussi misérable, elle se douta de ce qui lui était arrivé. « Mon Dieu, monsieur, lui dit cette excellente femme, combien je me félicite de m'être rencontrée assez à temps pour vous secourir. » Elle le fit placer dans la voiture de mademoiselle Louise Davrignon, qui en prit le plus grand soin. A la station, il fut pansé par le docteur Yvan, qui accompagnait madame Bonaparte.

Ainsi la fortune, toujours capricieuse et bizarre, avait refusé la veille au pauvre soldat une place

dans une ambulance, et le faisait entrer le lendemain à Milan, dans les équipages du général en chef.

Madame Bonaparte retint Fusil près d'elle tout le temps qu'elle resta à Milan; ces dames ayant eu la fantaisie de jouer la comédie pour se désennuyer, ce fut mon mari qui organisa leur spectacle, et il eut de charmantes écolières. Mademoiselle Paulette*, qui était du nombre, avait de l'affection pour son professeur, parce qu'il la faisait rire et l'amusait beaucoup; elle lui donna pour moi une très belle parure en camée, et ce fut Julie qui me l'envoya. Ces dames avaient engagé mon mari à me faire venir en Italie; je l'aurais bien désiré, mais on courait de si grands dangers sur les routes, qu'il n'aurait pas été prudent d'entreprendre ce voyage.

La bienveillance de madame Bonaparte pour Fusil lui fut plus nuisible qu'avantageuse, car elle lui fit abandonner la place pour laquelle il avait fait le voyage d'Italie. « Je veux, lui avait-elle dit, vous en faire avoir une autre dont les appoin-

* Depuis madame Leclerc.

tements puissent vous être plus profitables ; car vous êtes trop honnête homme pour tirer bon parti de celle qu'on vous a donnée. » Elle en parla à M. Alaire, je crois ; mais au lieu de se la faire obtenir avant le départ de madame Bonaparte, il se reposa sur la parole du chef d'administration, qui, lorsqu'elle fut éloignée, oublia toutes ses promesses.

Il a conservé pendant bien long-temps dans son portefeuille une demande apostillée par le général Bonaparte, pour avoir de l'avancement dans les équipages d'artillerie ; mais il n'en a jamais fait usage. J'aurais voulu au moins qu'il gardât cette apostille comme un autographe, mais je ne sais pas ce qu'il en a fait.

Fusil fut trop heureux de reprendre du service militaire auprès du général Muller.

Madame Talma m'avait donné une lettre charmante pour M. et madame Dauberval, que, d'après ce qu'elle m'en avait dit, je brûlais de connaître. Ce n'était plus cette jeune femme dont Julie m'avait fait le portrait, mais elle jouait avec tant

d'art et de talent, qu'au théâtre elle faisait oublier son âge.

M. Dauberval était le plus habile chorégraphe que nous ayons eu : ses ballets étaient des poëmes. C'est à Bordeaux qu'il en a composé la plus grande partie.

Sa pastorale de *la Fille mal gardée* est restée au théâtre, et l'on a fait sur ce sujet un vaudeville et un opéra ; c'est surtout dans ce rôle de Lise et celui de Louise, du *Déserteur*, que madame Dauberval était admirable ; c'est aussi dans ces deux rôles que madame Quiriau, que nous avons admirée à Paris, a le mieux suivi les traces de son modèle.

Paul et Virginie, et plusieurs autres ouvrages du même auteur, ont été remis à la Porte Saint-Martin en 1804, par M. Homère, élève de M. Dauberval, et y ont obtenu un grand succès ; mais *le Page inconstant*, qui a fait courir tout Paris, mérite une mention particulière par l'anecdote qui a engagé M. Dauberval à composer ce charmant ballet pour le théâtre de Bordeaux.

A cette époque, il y avait dans cette ville un luxe

de spectacle qui rivalisait avec Paris; mais quoique l'Opéra de Bordeaux eût d'excellents chanteurs, on avait toujours donné la préférence aux ballets. La plupart des sujets qui ont brillé dans la capitale s'étaient formés dans cette ville, sutout dans le temps de M. Dauberval, dont la réputation a été européenne. Il avait composé pour sa femme ses plus jolis ballets. Dans la Suzanne du *Page inconstant*, elle était si ravissante, que personne ne pouvait lui être comparé; il y avait une telle expression sur sa spirituelle figure, que l'on aurait pu écrire le dialogue de sa scène avec le page, de même que celle de la comtesse avec Marceline.

On venait de défendre *le Mariage de Figaro* dans toutes les villes de province; le roi cependant en avait permis la représentation à Paris. Les Bordelais étaient désespérés de ne pouvoir faire représenter sur leur théâtre, un ouvrage dont le spectacle se prêtait si bien à leur goût pour la danse : d'ailleurs ce qui est défendu aiguillonne bien plus la curiosité. M. et madame Dauberval, étant un jour à dîner chez un des premiers négociants de la

ville, la conversation tomba naturellement sur le sujet qui occupait tout le monde, la pièce interdite qui faisait un si grand bruit.

« — Vous devriez nous la mettre en ballet, monsieur Dauberval, dit en riant un de ces messieurs (comme il lui aurait dit : vous devriez mettre l'*Encyclopédie* en vaudeville).

— Pourquoi pas, répondit l'artiste en continuant la plaisanterie. »

Dès ce moment, sa tête commença à travailler, il devint pensif, lui si gai, si aimable d'ordinaire, et il ne proféra plus une parole jusqu'à la fin du dîner. Rentré chez lui, il prend la pièce de *Figaro*, la relit, et passe la nuit à calculer le parti qu'il en peut tirer ; il dresse son plan, fait ses notes, écrit une espèce de programme qu'il communique le lendemain à sa femme ; elle trouve l'idée parfaite, rectifie, donne ses avis ; Dauberval se dit malade, afin de pouvoir se livrer tout entier à son travail.

Une semaine après, *Le Page inconstant* étant presque achevé, il fait venir chez lui les premiers sujets, distribue les rôles, cherche surtout à leur

faire bien comprendre le caractère et l'esprit de chaque personnage. Labory, beau danseur et fort joli homme, bien connu alors à Paris, fut chargé du rôle de Figaro, et il le jouait d'une manière charmante. J'ai déjà dit combien madame Dauberval était admirable dans celui de Suzanne ; ce ballet produisit un grand enthousiasme et fit la fortune du théâtre de Bordeaux ; on venait des villes environnantes pour connaître l'ouvrage de M. Caron de Beaumarchais, que sous cette nouvelle forme on ne pouvait plus défendre.

Vingt ans plus tard, et sous le même attrait de curiosité, cet ouvrage produisit un grand effet à Paris ; madame Dauberval y était toujours charmante, ainsi que dans le rôle d'Isaure, de *Raoul Barbe-Bleue.* Elle n'avait pas besoin de parler pour être comprise et attendrir.

Quoique le ballet de *la Fille mal gardée* soit un ouvrage bien ancien, ce petit tableau pastoral n'en a pas moins la fraîcheur des tableaux du Poussin, et Fanny Essler a su le rajeunir encore par le charme qu'elle répand sur tous ses rôles.

Je recevais souvent des lettres de madame Talma. Le besoin d'épancher son cœur dans celui d'une amie avait établi entre nous une correspondance suivie. Avant mon départ, Talma n'était déjà plus un mari fidèle : il se laissait facilement séduire, mais elle l'ignorait. Il était rempli d'égards pour sa femme et lui cachait ce qui aurait pu l'affliger. Ses amis lui en dérobaient la connaissance par la même raison, car du moment qu'elle l'aurait appris, son bonheur eût été détruit. Une personne indiscrète se chargea de ce soin ; elle crut bien faire peut-être ; mais dès ce moment la jalousie s'empara du cœur de cette pauvre femme, incapable de la dissimuler. Les reproches se succédèrent ; les reproches ne ramènent pas celui qui n'a plus d'amour : aussi dès que son mari se vit découvert, il ne se contraignit plus. Cette conduite amena une rupture ; il quitta la maison et fit demander ses meubles ; Julie, si généreuse, si délicate, si désintéressée, se sentit cependant blessée d'une semblable réclamation ; elle lui écrivit que, s'il voulait bien désigner les meubles qu'il avait ap-

portés, elle s'empresserait de les lui faire remettre.

Comme Talma avait trouvé la maison toute meublée, la liste de ce qui lui appartenait ne fut pas longue à faire. Sa femme lui renvoya ses casques, ses armures, tout cet attirail théâtral qui meublait une très grande pièce, et qui avait coûté tant d'argent. Quant à la maison de la rue Chantereine, elle appartenait à Julie avant son mariage. Ce fut elle qui la vendit au général Bonaparte, à son retour d'Égypte. J'ai vu signer le contrat de vente et je me rappelle fort bien l'homme d'affaire qui fit le marché pour le général. Après avoir quitté cette maison, elle fut loger rue de Matignon, chez madame de Condorcet, qui avait beaucoup d'estime et d'amitié pour elle, de même que madame de Staël, qui la voyait souvent. Lorsque son divorce fut prononcé, elle me l'écrivit.

« Nous avons été, me disait-elle, à la municipalité
« dans la même voiture ; nous avons causé, pendant
« tout le trajet, de choses indifférentes, comme des
« gens qui iraient à la campagne ; mon mari m'a
« donné la main pour descendre, nous nous som-

« mes assis l'un à côté de l'autre, et nous avons si-
« gné comme si c'eût été un contrat ordinaire que
« nous eussions à passer. En nous quittant il m'a
« accompagnée jusqu'à ma voiture.

« — *J'espère,* lui ai-je dit, *que vous ne me priverez*
« *pas tout à fait de votre présence, cela serait trop*
« *cruel; vous reviendrez me voir quelquefois, n'est-*
« *ce pas?*

« — *Certainement*, a-t-il répondu d'un air em-
« barrassé, *toujours avec un grand plaisir.*

« J'étais pâle, et ma voix était émue malgré tous
« les efforts que je faisais pour me contraindre. Enfin
« je suis rentrée chez moi, et j'ai pu me livrer tout
« entière à ma douleur. Plains-moi, car je suis
« bien malheureuse. »

Lorsque je revins à Paris, je trouvai Julie entou-
rée de ses enfants et de ses amis ; elle était calme,
mais on voyait qu'elle cachait sa blessure au fond
de son cœur, et qu'elle n'en guérirait jamais. Talma
la voyait souvent, et sa présence était toujours un
adoucissement à ses chagrins.

VII

Paris sous le Directoire. — Les incroyables et les merveilleuses. — Le jardin Boutin. — Frascati. — Carnaval de Venise à l'Élysée-Bourbon. — Concerts Feydeau. — Concerts Cléry. — Garat. — Une nuit au violon. — Les soirées du grand monde. — M. de Trénis.

La rapidité des événements a été telle, que je suis quelquefois tentée de croire que j'ai vu plusieurs siècles passer devant moi. La plupart des noms que j'ai entendus retentir à mon oreille ne se retrouvent plus maintenant que dans les générations qui leur ont succédé : ils appartiennent déjà à la postérité. Les révolutions emportent rapidement les hommes; celle de 89 a même emporté les femmes. Mais une époque porte long-temps l'empreinte de

celle qui l'a précédée. 88 se ressentait encore du contact du règne de Louis XV et des Dubarry par ses modes, sa littérature, bien qu'une jeune reine en eût déjà commencé la réforme. 91 nous transforma en Spartiates et en Romains ; tout nous rappelait les temps antiques, les tableaux de David, les meubles des appartements, les costumes de Talma, le théâtre, où l'on ne jouait guère que des sujets analogues, *Brutus, la Mort de César, Manlius, Caïus-Gracchus, Epicharis et Néron ;* à l'Opéra, *Milthiade à Marathon, Horatius Coclès,* etc., etc. Les femmes s'occupaient de l'histoire romaine, dont beaucoup d'entre nous, et moi la première, se souvenaient à peine d'avoir lu un abrégé qui s'était légèrement gravé dans notre mémoire ; mais quand les proscriptions de Marius et de Sylla n'eurent que trop d'imitateurs, nous apprîmes ces siècles par un triste parallèle. Quant aux années 93, 94 et 95, elles traînèrent tant de calamités à leur suite, que chacun ne fut occupé que du soin de sa propre conservation, car on avait à trembler à tout moment pour sa famille, pour ses amis et pour soi-même.

C'est avec une grande conviction que madame Roland a dit sur l'échafaud :

« O liberté ! que de crimes on commet en ton nom. »

Après les échafauds, nous reprîmes un peu de calme, et avec ce calme un besoin de distraction, de plaisir même ; on voulait tâcher de s'étourdir et d'oublier cet affreux cauchemar. Les privations amènent souvent un excès contraire ; nous sortions d'un temps où la toilette la plus simple faisait crier haro sur les *muscadins* et les *muscadines*, pour peu que leur tournure fût un peu distinguée ; mais, sous le directoire, en 97, nous nous transformâmes en Athéniens. La poésie, la littérature, Périclès, Socrate, Aspasie, Alcibiade, les tuniques, les peplums, les bandeaux, les sandales, les camées, tout fut grec.

Un auteur a dit, je ne sais où : « On sait que, dans ces temps de trouble, nos généraux avaient conquis leurs titres à la pointe de leur épée ; leur gloire empêchait d'apercevoir ce qui manquait à leur éducation. »

Mais leurs femmes n'avaient pas le même avantage, et leurs manières n'étaient rien moins qu'en harmonie avec leur fortune : aussi leurs brillantes toilettes prêtaient-elles souvent à la plaisanterie, et l'esprit français, qui se retrouve dans toutes les circonstances, ne les ménageait pas. Les costumes grecs et romains avaient été mis en vogue par Joséphine Beauharnais, mesdames Tallien, Regnault Saint-Jean d'Angely, Enguerlo, et autres femmes du monde élégant. Toutes les nouvelles enrichies n'avaient pas manqué de les adopter. Parmi elles, il s'en trouvait beaucoup dont les maris avaient fait fortune à la bourse ou dans les fournitures et les *ris-pain-sel*, et leurs femmes étaient l'objet de tous les quolibets auxquels ces dernières surtout donnaient un vaste champ par leurs manières et leurs façons de s'exprimer. Voici des vers qui peignent parfaitement ce temps où l'on disait toujours : « C'est incoyable, c'est impaable. » Ils sont intitulés *le monde incroyable*. J'en donne les fragments tels que je me les rappelle, mais il y manque plusieurs vers :

Le Monde incroyable.

Liberté, voilà ma devise ;
Tous les costumes sont décents.
Pourquoi porterions-nous des gants ?
Ces dames sont bien sans chemise.
Dans le pays des Esquimaux
On a sous le bras sa culotte
Comme nous avons nos chapeaux ;
Il se peut faire qu'on y vienne !
A propos de culotte, eh ! mais,
Il n'est pas sûr que désormais
Chacun de nous garde la sienne.
Aux moyens de vivre exigus
Qui restent à maint pauvre diable
Dont on sabra les revenus *,
Il me paraît presque incroyable
Qu'ils soient encore un peu vêtus.
.
Arrière ces faits désastreux
Que retracera notre histoire,
Ces noms horriblement fameux
Et qui souilleront notre gloire
Jusques à nos derniers neveux.
J'aime bien mieux pour ma santé
M'amuser de nos ridicules
Qui pour avoir plus de gaîté
Pourront chez la postérité
Trouver encor des incrédules,
Quelle est cette grecque aux gros bras ?
L'art qui nuance sa parure
Distingue fort peu sa figure
Et ses très rustiques appas.
Elle singe la financière,

* C'était au moment de la réduction des rentes.

Mais un invincible embarras
Trahit sa contenance altière
Et la décèle à chaque pas.
A table hier elle feignait
De ne pas voir monsieur son frère
Dans le laquais qui la servait ;
Feu son époux très misérable
A la Bourse très lestement
S'enrichit incroyablement
Avec un honneur incroyable.
Plaisant séjour que ce Paris !
Je suis badaud, moi, tout m'étonne,
Et sur tout ce qui m'environne
Je porte des yeux ébahis,
Et plus je vois, plus je soupçonne
Qu'il est des vertus, des talents
Et des mérites éminents
Dont ne s'était douté personne.
Nos plans pour réformer l'état
Sont d'une incroyable évidence,
Et quelques membres du sénat
D'une incroyable intelligence.
On ne rencontre qu'orateurs
D'une faconde inconcevable,
Que jouvenceaux littérateurs
D'une modestie incroyable.
A voir nos bals, nos bigarrures,
Nos cent mille caricatures,
Le scandale ne nos gaîtés
La moralité de nos drames
Puis le trafic de nos beautés,
Et le sel de nos épigrammes,
.
A voir nos laquais financiers
Dans des wiskis inexcusables,
La cuisine de nos rentiers
Qu'on paie en billets impayables,

Et nous, au sein de tout cela,
Faisant les beaux, les agréables,
Sur le cratère de l'Etna,
Sans boussole et sans almanach,
Dansant gaîment sur le tillac,
Quand des forbans coupent les câbles
De notre nef en désarroi,
Prête d'aller à tous les diables.
A voir enfin ce que je voi,
Mes chers concitoyens, ma foi !
Nous sommes tous bien incroyables !

Les tuniques de ces dames étaient en effet tellement claires, que l'on ne pouvait pas leur dire, comme Pygmalion à Galathée :

« Ce vêtement couvre trop le nud, il faut l'échancrer davantage. »

Elles étaient en mousseline légère ; on portait des bandeaux, des diadèmes, des bracelets à la Cléopâtre, des ceintures agrafées par une antique, les châles de cachemire drapés en manteau, ou des manteaux de drap brodés en or et jetés sur l'épaule, des sandales avec des plaques de diamants; telle était la toilette des femmes riches et de bon goût ; mais celles qui étaient plus raisonnables suivaient cette mode de loin *. Une simple tunique avec des

* On a mal imité ce costume au théâtre du Vaudeville, dans

arabesques en laine de couleur, attachée par une cordelière pareille, fermée par une agrafe en or, les cheveux relevés à la grecque et retenus par un réseau, les écharpes jetées sur les épaules, telle était l'élégance de ces dames à ce beau Tivoli, nommé primitivement *Jardin Boutin*, où l'on payait six francs d'entrée. Il n'y avait ni danses ni consommation ; mais une très bonne musique et un feu d'artifice qui se tirait à minuit.

La grande allée du milieu, plus éclairée que les autres, était bordée de chaises, où toutes les dames formaient un charmant coup-d'œil. Les autres se promenaient au milieu d'un foyer de lumière et d'une musique harmonieuse. Lorsque le feu d'artifice était tiré, on montait en voiture pour se faire conduire au Frascati de la rue de Richelieu, chez Carchi, où l'on prenait d'excellentes glaces dans un fort joli jardin ; on y prenait aussi des fluxions de

la pièce de *Pierre-le-Rouge*. Ces peplums à pointe ne se sont guère vus qu'au bal, encore n'étaient-ils pas de bon goût pour les femmes élégantes ; mais il est à remarquer que, lorsqu'on a voulu prendre les costumes de ce temps-là, ce sont toujours ceux des hommes et des femmes ridicules qu'on a adoptés.

poitrine dont on mourait fréquemment. Mais la mode exigeait que l'on eût les bras nus et que l'on fût très légèrement couverte. Les médecins ont prêché long-temps sans se faire écouter. L'expérience a fini cependant par être plus forte, et elle a convaincu. Il y eut à peu près dans ce temps-là aussi des fêtes charmantes à l'Élysée-Bourbon, mais elles coûtèrent si cher, que l'entrepreneur se ruina. Voici en quoi elles consistaient. C'était un carnaval de Venise ; on avait placé un théâtre immense sur la pelouse qui fait face au palais. Cette fête commençait par l'arrivée de l'empereur et de l'impératrice de la Chine, et leur nombreux cortège qui exécutait des danses chinoises. Venait ensuite la Folie suivie du Carnaval, et les quadrilles commençaient. Ils étaient formés par des Polichinelles, des dames Gigognes et leurs enfants, des Arlequins, Arlequines, Isabelles, Colombines, Gilles, Gillettes, des Cassandres, des Mézetins, des Pierrots, des Pierrettes, des Crispins, des Matamores et autres costumes de caractère. Tout ce joyeux cortège exécutait des pantomimes fort amusantes et analogues

à leur rôle. Ces pantomimes terminées, la Folie passait au milieu d'eux en agitant ses grelots; alors s'allumaient de tous côtés des feux de Bengale, et une danse générale commençait sur une musique qui invitait à la gaieté. C'était un coup-d'œil ravissant, et véritablement le temple de la Folie. Par exemple, il y avait un inconvénient: c'est que, le théâtre n'étant pas couvert, on avait à craindre l'orage ou la pluie. A ces belles fêtes, qui réunissaient le monde le plus choisi, succéda le Hameau de Chantilly; mais il tomba ainsi que Tivoli. D'autres jardins, dans les prix de deux francs, s'ouvrirent et furent fréquentés par une autre classe; mais les entrepreneurs gagnèrent davantage et cela leur suffit. La modicité du prix fit qu'il se forma une multitude d'entreprises de ce genre, telles que le jardin Marbeuf, Paphos, Idalie, Mousseaux, mais elles firent toutes de mauvaises affaires.

On chantait au Vaudeville:

> A Paphos on s'ennuie.
> On s'ennuie à Mousseaux.
> Le Jardin d'Idalie
> Remplume ses oiseaux,

> Dans la foule abusée
> J'ai vu des curieux
> Bâiller à l'Élysée
> Comme des bienheureux.

Le beau monde ne fut plus qu'à Frascati et dans l'allée du boulevard qui est encore en vogue aujourd'hui, et que l'on nommait dans le temps l'allée de Coblentz.

Les concerts de la rue de Cléry se donnaient le matin; ils eurent une grande vogue, ainsi que ceux du théâtre Feydeau, qui étaient publics. Les billets se payaient six francs à toutes places, encore fallait-il s'y prendre du matin pour en avoir de bonnes; les trois rangs de loges étaient loués. La salle était resplendissante de lumière, et les toilettes des femmes de la plus grande élégance.

Lorsque le parterre, qui était composé d'hommes, s'ennuyait d'attendre, il examinait les dames, et les accueillait à leur entrée par un murmure flatteur ou improbateur.

C'était à l'époque la plus brillante de Garat; ses succès étaient d'autant plus grands, qu'il avait failli être une des victimes de la terreur. Il avait été dé-

noncé et arrêté, mais grâce à son talent il s'était heureusement tiré de ce mauvais pas.

C'était à l'occasion de cette aventure qu'il avait composé sa romance du *Troubadour en prison*, qu'il chantait d'une manière charmante. On lui demandait toujours cette romance à la fin du concert.

>Vous qui savez ce qu'on endure
>Loin de l'objet de son amour,
>Oyez la piteuse aventure
>D'un infortuné troubadour.
>En butte à noire calomnie,
>Bien qu'innocent, est arrêté;
>Il a perdu sa douce amie
>Son talent et sa liberté.
>
>Le troubadour, dans son enfance,
>Douces chansons d'amour chantait,
>Et quand ce vint l'adolescence,
>L'amour à son tour il faisait;
>Fut toujours heureux dans sa vie,
>Pourvu que sa belle il chantât;
>Las! chanter, aimer son amie,
>Ce ne sont là crimes d'état.
>
>Quand il vit contre sa patrie
>S'armer de méchants étrangers,
>Le troubadour quitta sa mie
>Pour chanter chansons aux guerriers.
>Mais vieux troubadour, par envie,
>Du juge a surpris l'équité,
>Et la liberté fut ravie,
>A qui chantait la liberté.

Garat se mettait de la manière la plus recherchée ; il exagérait les modes des dandys d'alors, prononçait les mots à moitié, disait : « ma *paole* d'honneur, c'est *incoyable*, » et portait un habit bleu barbot. Il était extrêmement laid, et semblait prendre plaisir à se rendre ridicule ; mais lorsqu'il chantait :

<blockquote>Laissez-vous toucher par mes pleurs,</blockquote>

on ne voyait plus qu'Orphée, et on l'écoutait toujours avec un nouveau plaisir.

Dans le temps qu'on ne pouvait sortir la nuit sans une carte de sûreté, Garat, ayant oublié la sienne, fut arrêté par une patrouille, qui le conduisit au corps-de-garde le plus voisin. Il pensa qu'il lui suffirait de se nommer pour être mis en liberté ; mais les gardes nationaux du poste, qui l'avaient fort bien reconnu, firent semblant, pour s'amuser, de douter qu'il fût véritablement Garat, comme il le disait ; il eut beau protester qu'il était bien lui, ils voulurent toujours avoir l'air de n'en rien croire.

— Vous n'avez qu'un moyen de nous le prouver, lui dit l'officier de service.

— Et lequel ?

— Chantez-nous quelque chose, et nous verrons bientôt si vous êtes en effet Garat.

— Volontiers.

Et il leur chanta la *Gasconne*.

<pre>
Un soir de cet automne,
De Bordeaux revenant.
</pre>

On applaudit beaucoup.

— Ah ! c'est fort bien, dit l'officier ; mais ne pensez-vous pas, mes camarades, qu'il faudrait encore quelque chose pour nous convaincre tout à fait.

— Cela est vrai, répondirent les autres ; l'officier a raison.

Garat se prêta de fort bonne grâce à la plaisanterie. Pendant ce temps, on avait envoyé chercher du vin de Champagne, et il passa gaiement la nuit au corps-de-garde.

C'est Garat lui-même qui nous raconta le lendemain cette aventure nocturne.

On a parlé de tant de façons différentes des personnes de cette époque, que je n'en veux rien dire que d'après les rapports directs ou indirects que j'ai eus avec elles, et l'impression que j'ai pu en éprouver.

La musique a le privilège de réunir ceux qui aiment à la cultiver; elle ouvre la porte des salons aux artistes, et les met en relation intime avec les dilettanti et les amateurs. J'étais accueillie avec une bienveillante amitié dans la maison de madame de P..., qui occupait tout le premier étage des bâtiments qu'on nommait alors les *Écuries d'Orléans*, rue Saint-Thomas du-Louvre; j'y logeais moi-même depuis le départ de mon mari pour l'armée. Je donnais des leçons de chant à mademoiselle de P..., et nous exécutions ensemble des duos, des nocturnes et des romances à deux voix, dans les soirées que donnait sa mère, qui recevait beaucoup de monde.

Je connaissais à peu près toutes les dames de la

société d'alors. J'avais souvent entendu parler de madame de Récamier, mais je ne l'avais jamais vue que de loin; c'était au temps du Directoire. Madame de P... avait projeté une soirée de musique et de danse; deux Directeurs y étaient attendus, car on traitait ces messieurs avec beaucoup de cérémonie : c'étaient les souverains du moment. Cette soirée promettait donc d'être extrêmement brillante. Nous étions sur l'estrade de l'orchestre ; je m'étais établie dans un coin, à l'abri d'une contrebasse, afin de mieux observer les arrivants. J'aime à me trouver ainsi, seule au milieu du monde, lorsque chacun, occupé du mouvement d'une grande réunion, ne pense qu'à soi. A cette époque, la danse était une véritable frénésie; elle faisait un des points principaux de l'éducation; on s'en occupait comme à l'Opéra. Il y avait des réputations de salon, et chaque mère briguait cet honneur pour sa fille. On réglait les pas comme ceux d'un ballet; on faisait des battements. On se réunissait le matin pour répéter, et le cœur palpitait de l'espoir d'être engagée par M. de Trénis, célèbre danseur de sa-

lon*. Il n'accordait cette faveur qu'avec *un extrême discernement*, et choisissait, après un *mûr examen*, les danseuses qui devaient faire partie de la contredanse dans laquelle il voulait bien avoir la *condescendance* de danser.

J'avais connu M. de Trénis* à Bordeaux ; il était alors beaucoup plus accessible, car il ne prévoyait pas les grandes destinées qui l'attendaient; cependant je dois dire que, malgré l'encens qui lui montait à la tête, il était toujours rempli de *bienveillance* pour moi. Il venait souvent me voir, et je savais quelles étaient ses danseuses de prédilection, car j'aimais à le faire causer : aussi m'amusais-je beaucoup de voir toutes ces demoiselles et ces jeunes dames flottant entre l'espérance et la crainte.

Ces prêtresses de la danse arrivaient en habit de bal, dont les jupons étaient bien courts, pour prêter un serment de fidélité (comme l'avait dit M. de Talleyrand d'une jeune mariée) ; ces robes étaient lamées, garnies en fleurs ou en épis de diamants, en

* Madame la duchesse d'Abrantès a fait de lui un portrait très fidèle

fruits d'émeraudes, de rubis : c'était tout un Olympe où Flore, Vénus, Hébé, Cérès, étaient réunies : il y avait bien quelques Cybèles, mais elles se cachaient sous des pampres et des grappes de grenats.

J'examinais cette profusion de dorures, dont l'éclat mêlé à celui des bougies éblouissait et fatiguait les yeux, lorsque je vis entrer une femme qui semblait, au milieu de cet Olympe, une émanation aérienne, une véritable sylphide. On portait alors des tuniques à la grecque ; la sienne, qui rasait la terre, était de mousseline de l'Inde, et garnie par le bas d'une petite frange légère en coton, que l'on nommait *muguet*, et qui formait comme une guirlande autour de sa robe ; des manches courtes laissaient apercevoir son beau bras. Sa tunique était attachée sur ses épaules par des antiques, et un simple rang de perles fines entourait son cou de cygne ; elle était coiffée de ses cheveux d'un noir de jais : c'étaient là ses seuls ornements. Sa démarche noble, son sourire gracieux, cette délicieuse simplicité de si bon goût, au milieu de cette profusion de fleurs, de dorures, de pierreries, la séparait tellement des autres

femmes, que, du moment qu'on l'avait regardée, on ne voyait plus qu'elle. Il n'était pas besoin de la nommer; on la devinait à la première vue : c'est ce que je dis à mademoiselle de P., qui accourait vers moi pour me la montrer. Madame de Récamier resta peu de temps; mais son apparition s'est tellement gravée dans ma mémoire, que j'aurais pu la peindre de souvenir.

Cette soirée fut brillante; quelques amateurs chantèrent avec un véritable talent. Mademoiselle de P. exécuta avec moi quelques morceaux et la romance qui a été si long-temps en vogue :

S'il est vrai que d'être deux *

Bouffé fit entendre de vieilles paroles sur lesquelles il avait fait une nouvelle musique, et Garat chanta :

O ma tendre musette,

dont il s'était bien gardé de gâter la simplicité, et qu'il avait rajeunie d'une manière ravissante, tant

* Romance de Boïeldieu.

il est vrai que ce qui est bien exécuté acquiert un nouveau prix.

Mademoiselle de P. avait une charmante voix. Cette aimable personne, qui n'a pas changé la lettre initiale de son nom en se mariant avec M. de Portalis, dont j'ai beaucoup connu le père, cette aimable personne, dis-je, est morte quelque temps après mon retour des pays étrangers, de même que madame la princesse de Broglie (mademoiselle de Staël), si bonne et si charmante, que j'avais vue souvent chez madame de Staël, sa mère, à Clichy-la-Garenne. Ce sont deux pertes douloureuses pour ceux qui ont eu le bonheur de les connaître, et je me suis souvent félicitée, depuis mon retour, de n'avoir point cédé au désir de les revoir : les regrets sont plus vifs, lorsqu'on se rapproche des personnes que l'on a connues et aimées dans leur jeunesse.

VIII

Les proscriptions. — La momie. — M. Pallier, membre du conseil des Cinq-Cents. — Fouché et un proscrit. — Le journal en vaudevilles. — La machine infernale. — Le procès de Moreau. — Pichegru. — Georges Cadoudal. — Sa ressemblance avec Michot. — Anecdotes. — Mort de Julie Talma.

Le temps qui succéda à cette époque ne fut plus pour moi, comme pour beaucoup de femmes d'alors, qu'un besoin de ressaisir la vie. Notre première jeunesse s'était écoulée au milieu des craintes et des alarmes. A peine avions-nous entrevu le monde en 1788, qu'une scène nouvelle s'était offerte à nous et avait amené tous les malheurs qui en furent la suite.

Cet état violent eût voulu du repos comme après une longue maladie; mais, semblables aux convalescents qui abusent de la santé lorsqu'elle leur revient, on se livrait avec fureur au tourbillon du monde qui vous entraînait; on usait du temps, comme s'il eût dû nous échapper encore. Les modes les plus extravagantes, les bals, les fêtes champêtres, mettaient la vie dans un danger d'une autre espèce. L'excès du plaisir est souvent plus dangereux que l'excès de la douleur : il faut du courage pour supporter l'un ; l'autre est un abandon sans calcul qui nous subjugue. Ces modes, ces fêtes, contribuèrent à tuer plus d'une jeune folle. Ce genre de mort était plus gai; mais il n'était pas moins prompt, et les résultats étaient les mêmes pour ceux qui les regrettaient.

Tout ce qui se passa pendant ce temps rentre dans le cours ordinaire des choses. Nous avions cependant encore de loin en loin quelques-uns de ces événements remarquables qui suivent les orages des révolutions, lorsque les gouvernements ne sont pas encore bien affermis sur leurs bases, et que les par-

tis ne sont pas calmés. Mais ces orages passaient au-dessus de nos têtes sans atteindre la multitude, et ne tombaient que sur des personnages placés au haut de l'échelle sociale. Il n'était guère dans la nature des femmes de s'occuper de ces événements, à moins qu'ils ne touchassent leur famille ou leurs amis.

Ne me mêlant guère de la politique, je ne dirai pas grand chose du 18 fructidor. Comme nous sortions à peine d'une révolution, on s'effrayait de tout ce qui pouvait y ramener. C'étaient des proscriptions d'un autre genre, qui atteignaient des personnes auxquelles on s'intéressait, ou tombaient sur des hommes d'un nom marquant; il n'en fallait pas davantage pour alarmer ceux qui n'en voyaient que les résultats, sans en connaître positivement les causes. Plusieurs des proscrits qui eurent le temps de se cacher échappèrent à la déportation. M. Millin, chez qui j'allais fréquemment, avait recueilli dans sa maison un député proscrit, de ses amis, nommé Pallier; nous passions nos soirées à jouer ou à causer, et lorsqu'on entendait sonner, on faisait entrer

M. Pallier dans une boîte à momie, qui était dans un coin de la bibliothèque ; alors il me faisait une peur horrible, car il avait véritablement l'air de la momie dont il tenait la place.

Ce pauvre M. Pallier était bien l'être le plus inoffensif, et je ne sais vraiment ce qui lui avait valu les honneurs de la proscription. Plusieurs journalistes furent arrêtés ; d'autres prirent la fuite et furent jugés par contumace. J'en connaissais un qui n'avait pas quitté Paris et qui n'avait pris d'autres précautions que de changer ses cheveux noirs contre une perruque blonde. Comme il avait la peau très brune, cela lui changeait entièrement la figure. C'était une espèce d'original qui, lorsqu'il passait la nuit devant une sentinelle qui lui criait : « Qui vive ! » répondait : « Contumace ! » Il se mettait, à l'Opéra-Comique, à côté de la loge de Fouché, alors ministre de la police, et, malgré cette imprudence, il n'a jamais été inquiété : la fortune couronne l'audace.

Un jour cependant, ennuyé d'être obligé de se cacher, il va chez Fouché, et demande à lui parler en particulier.

— Je suis un tel, lui dit-il; cette existence d'oiseau de nuit m'est insupportable et me fatigue; faites-moi arrêter ou rendez-moi ma liberté.

— Monsieur, lui dit le ministre furieux, voyez dans quelle position vous me mettez; vous vous livrez à moi. Sortez, monsieur, sortez!

— Où voulez-vous que j'aille?

— Eh! allez au diable, mais sortez de chez moi, continua-t-il impatienté.

Il retourna chez lui et y demeura fort tranquille, sans que personne s'en inquiétât.

Mon mari l'aimait beaucoup, parce qu'il avait de l'esprit, qu'il était fort amusant et d'un courage à toute épreuve. Il venait souvent dîner avec nous dans le temps même de sa proscription. Tout à coup nous cessâmes de le voir. Nous savions qu'il ne pouvait être arrêté, car on n'aurait pas manqué de le dire. J'engageai mon mari à s'enquérir de lui et à savoir s'il n'était pas malade. Ce même jour il le rencontra dans la rue.

— Pourquoi donc, lui dit Fusil, ne vous voit-on plus?

— Ma foi, mon cher, je suis amoureux de votre femme; elle ne veut pas de moi. Que voulez-vous que j'aille faire chez vous?

Après les journées de St-Cloud, il fit un journal en vaudevilles qu'il annonçait par ce couplet;

> Sitôt qu'on verra paraître
> Le premier de Floréal,
> Vous verrez aussi renaître
> Les feuilles de ce journal.

Le 18 brumaire vint ensuite changer la forme d'un gouvernement qu'on estimait peu, et nous donna pour chef l'homme dont on admirait les exploits et le génie.

Nous ne vîmes, nous autres femmes un peu frivoles, que le côté le plus gai des choses. Les applications que l'on fait au théâtre montrent l'esprit public. Nous aimions mieux le chercher là qu'ailleurs.

Je me rappelle par exemple que, le lendemain du 18 brumaire, on donnait l'opéra des *Prétendus*, de Lemoine, et que les paroles du quatuor furent

saisies pour en faire une application qui se trouvait placée d'une manière assez comique.

Lorsque les amans commencèrent à dire :

> Victoire ! victoire éclatante !

on applaudit.

> C'est notre retraite qu'on chante,

répondent les vieux prétendus. Les applaudissements redoublèrent, surtout lorsqu'ils ajoutèrent :

> Mais attendez du moins que nous soyons partis.

Quant à la machine infernale,

> Cette invention d'enfer
> Avait un cercle de fer,

comme le disait la complainte du 3 nivôse. Cet horrible événement inspira un sentiment d'effroi unanime. Chacun voulait le lendemain avoir couru les plus grands dangers en passant au moment même de l'explosion dans la rue St-Nicaise. Je ne me van-

terai point de mon courage dans cette circonstance. J'étais fort paisible chez moi, ne me doutant de rien. Assez de malheurs réels arrivèrent sans y joindre des récits imaginaires.

Bientôt après, le public eut à s'occuper d'autre chose. On peut se faire une idée de la sensation que produisit le procès du général Moreau en 1804; je crois qu'il eût été dangereux de le condamner à mort. Il y avait une grande fermentation dans Paris; les avenues du palais étaient encombrées par la foule ; et cette foule, parmi laquelle on voyait des gens distingués, des militaires de tous grades, resta toute la nuit à attendre les résultats du jugement. On se passait de bouche en bouche les nouvelles qui arrivaient de l'intérieur du palais, et elles parvenaient ainsi comme l'éclair jusqu'au point le plus éloigné. Cela rappelait le jour de la mort de Mirabeau.

Lorsqu'enfin l'on apprit que Moreau n'était condamné qu'à l'exil, on respira plus librement; car il est à remarquer que, dans les jugements auxquels on s'intéresse aussi vivement, ce n'est que la mort

qu'on appréhende; tout le zèle se calme dès que la vie est assurée, et cependant il est des jugements qui sont plus cruels que la mort, car ils flétrissent ou brisent l'existence : celui-là était du nombre. Quant à Pichegru, il fut livré par un misérable dans lequel il avait mis sa confiance; il a dû changer de nom, car on n'en a jamais entendu parler depuis; il n'aurait pu reparaître sans inspirer l'horreur qu'on éprouve pour un dénonciateur.

On sait quelle fut la fin de Pichegru : on le trouva étranglé dans sa prison. Plusieurs versions ont été faites à ce sujet. Quant à Georges Cadoudal, on ne parlait que de la manière adroite dont il s'était soustrait aux recherches pendant si long-temps, des différents travestissements qu'il avait employés; de ses réponses au tribunal, qui étaient parfois si comiques; de l'indignation qu'il témoignait au nom d'assassin.

« Je suis un conspirateur, disait-il, mais non un vil assassin. J'ai pu maintes et maintes fois tuer votre empereur; je voulais le combattre et non le frapper en lâche. »

Et il rappelait les diverses circonstances où il s'était rencontré près de Napoléon, sous quel déguisement il était alors, tantôt en feutier, tantôt portant quelques charges sur les épaules; il ne compromettait personne, ne disait jamais un mot qu'on pût interpréter contre quelqu'un.

Il fut très comique le jour où l'on vint déclarer au tribunal que Pichegru s'était étranglé dans sa prison; l'interrogatoire et l'audience terminés, il allait être reconduit par les gardes, lorsqu'il revint sur ses pas et dit au président :

» Je vous préviens, messieurs, que, si l'on me trouve étranglé, ce ne sera pas moi qui aurai pris cette peine. »

Les femmes aiment à trouver dans un homme un grand caractère, et lorsqu'un accusé se défend aussi noblement que le fit Georges, il ne peut manquer de les intéresser. Aussi espérions-nous, connaissant la générosité de l'empereur, qu'il lui accorderait sa grâce. Cet accusé avait souvent répété, lorsqu'on lui en donnait l'espoir :

» Je ne la demanderai pas, je ne ferai aucune

démarche pour racheter ma vie, mais si votre empereur me l'accorde, je le dis du fond du cœur, je n'entreprendrai jamais rien ni ne tremperai dans aucun complot contre la sienne. »

Il y avait une ressemblance extraordinaire entre lui et Michot. Elle était telle que, lorsqu'on cherchait Georges, Michot fut arrêté et conduit, par une patrouille, au corps-de-garde, où il fut bientôt reconnu et mis en liberté.

Le commencement de ce siècle fut fatal à cette excellente madame Talma; elle perdit un de ses fils. Je n'essaierai pas de peindre sa douleur : il est des malheurs qui renouvellent des souvenirs trop cruels. Mademoiselle Contat, dont elle était restée l'amie, l'emmena à sa campagne d'Ivry. Elle y demeura assez long-temps, et elle commençait à reprendre quelque calme, lorsque son second fils tomba malade. La frayeur de cette tendre mère fut extrême; elle tremblait de le perdre comme le premier, d'autant plus qu'on le croyait attaqué de la poitrine. Julie l'emmena en Suisse, espérant que le climat le rétablirait. Ce fut là que ce fils mourut et

qu'elle gagna sa maladie. C'était sans doute son plus cher désir ; car, sans cesse penchée sur lui, respirant son haleine, elle ne pouvait manquer d'y puiser la mort.

De retour à Paris, sa douleur s'était changée en une espèce d'anéantissement. Lorsqu'on cherchait à la distraire de cette continuelle rêverie :

— Je pense à Félix, disait-elle.

Une autre fois :

— Je pense à Alexis.

— Mais vous vous tuez !

— Non, cela me fait plaisir.

Elle avait une si intime conviction qu'elle devait bientôt rejoindre ses enfans, qu'elle ne les regrettait plus. Talma la voyait aussi souvent que ses occupations le lui permettaient. Un jour qu'elle paraissait plus tranquille, elle lui dit :

— Voulez-vous venir dîner avec moi jeudi prochain, cela me fera grand plaisir ?

— Jeudi, je ne le peux, mais lundi pour sûr.

— Eh bien ! lundi.

Ils se quittèrent avec une sorte d'émotion, et

malgré sa faiblesse, elle l'accompagna aussi loin qu'elle le put voir. Il retourna plusieurs fois la tête et lui fit un dernier adieu de la main. Fidèle à sa promesse, il revint le lundi; mais quels furent son effroi et sa stupeur en trouvant le cercueil de cette pauvre femme sous la porte cochère. Il fut tellement frappé de cette mort si prompte, qu'il tomba dans une espèce de spleen. Il ne pouvait se dissimuler qu'il était la première cause de sa mort.

Elle mourut en 1805. Je n'étais pas à Paris. J'en éprouvai bien du regret, car c'était une amie comme on n'en rencontre pas deux fois dans le cours d'une longue vie.

IX

M. Audras, homme de confiance de M. de Talleyrand. — Son originalité. — Le vieux Durand. — Un départ pour l'étranger. — Mayence. — Francfort. — Le général Augereau. — M. Haüy. — Mon oncle et ma tante.

Je rencontrais souvent la marquise de la Maisonfort chez madame de P....; c'était une charmante personne. Son mari avait émigré en 1794. Comme la plus grande partie de la fortune venait de la marquise, elle était demeurée en France pour conserver ses propriétés. M. de la Maisonfort était au service du duc de Brunswick; c'était en qualité d'envoyé de cette cour qu'il était en Russie.

Lorsque je dus partir pour aller dans ce pays, la marquise me dit qu'elle me donnerait une lettre pour son mari.

— C'est un galant chevalier, ajouta-t-elle, toutes les dames se l'arrachent; il pourra vous être utile auprès d'elles.

Elle me conseilla en même temps d'emporter le plus de lettres de recommandation que je pourrais m'en procurer, chose indispensable lorsqu'on voyage à l'étranger.

Je rencontrais souvent dans la société une espèce d'original qui y était très recherché, M. Audras.

C'était un gros homme d'assez peu d'apparence et auquel l'on n'aurait certainement pas pris garde, si l'on n'eût su d'avance qu'il était l'ami de M. de Talleyrand, et la personne en laquelle il avait le plus de confiance, et qui faisait toutes ses affaires. M. Audras était l'homme le plus fantasque du monde, ne se gênant pour personne et s'embarrassant fort peu, lorsqu'il était dans un salon, de plaire ou de déplaire; il laissait apercevoir sans se gêner tout l'ennui que lui causait tel ou tel personnage;

alors il se retirait dans un coin, s'étendait sur un canapé, et appelait à lui ceux avec lesquels il voulait causer. Il était d'une franchise souvent peu polie, mais on lui passait tout. C'est à ces caractères-là que l'on accorde ce privilège, tandis que l'on est exigeant et susceptible pour les autres. Il m'avait prise dans une sorte d'affection, sauf à dire souvent devant moi qu'il détestait les femmes maigres; mais comme il était d'un embonpoint assez disgracieux, je lui rendais ses aimables observations par des contrastes.

« — Je le crois bien, lui disais-je, par la même raison je n'aime pas les gros hommes, surtout lorsqu'ils sont mal faits et impolis. »

Alors il se mettait à rire. Il aimait assez qu'on lui répondît, et il ne s'en fâchait jamais.

Une fois sa brusquerie et son originalité acceptées, il ne manquait pas de succès, car il était fort amusant. On recherchait son approbation et sa franche amitié qu'il n'accordait pas du reste facilement. Nous étions toujours lui et moi en guerre ouverte;

comme je l'ai déjà dit, il m'aimait assez, parce que je n'avais pas peur de lui, et que j'étais toujours prompte à la réplique.

« — Je me tiens sur la défensive, lui disais-je, je n'attaque pas; mais je ne me laisse point attaquer. Il me provoquait et ne faisait que rire d'une réponse piquante. Nous nous quittions quelquefois brouillés; mais c'était moi qui boudais. Le lendemain, il m'écrivait une lettre charmante, pleine de grâce et de finesse. On était vraiment surpris qu'un esprit aussi aimable parfois pût se trouver sous une semblable enveloppe. Aussi lui disais-je que j'étais persuadée qu'il était sous l'influence d'une mauvaise petite fée qui nous le rendrait un jour sous sa forme première. »

Comme je devais séjourner quelque temps à Hambourg, où j'avais des affaires à terminer avant de m'embarquer, M. Audras me dit qu'il m'adresserait à quelqu'un qui pourrait m'être fort utile; cela me fit d'autant plus de plaisir que je ne connaissais personne dans cette ville, et que des recom-

mandations sont chose indispensable à l'étranger. La veille de mon départ il vint me voir et me faire ses adieux.

—M'apportez-vous votre lettre pour Hambourg? lui dis-je.

—Une lettre?

—Oui.

—Ah! c'est inutile, vous demanderez le vieux Durand.

—Mais où, et dans quel quartier de la ville loge-t-il. Donnez-moi du moins son adresse et un mot qui lui annonce que je viens de votre part.

—Cela n'est pas nécessaire; demandez, comme je vous le dis, le vieux Durand.

Je crus que c'était une de ces lubies comme il lui en prenait souvent; je n'insistai pas davantage, et je n'y pensai plus.

Jusqu'à cette époque, je n'avais quitté la France que pour le voyage que j'avais fait en Belgique : c'était un précédent peu encourageant. Je ne partais point en touriste pour décrire les sites, les paysages, le ciel bleu et les arbres verts; assez d'autres l'ont

fait avant moi en style pittoresque et élégant. Je ne dirai donc que les incidents et les événements qui se rencontrèrent sur mon chemin. Je voyageais comme une artiste, allant chercher la fortune, ou tout au moins l'aisance que j'avais perdue et que j'espérais retrouver ailleurs : léger bagage que l'espérance ! quand la moindre circonstance peut influer sur votre destinée et sur les talents que vous allez exploiter. Aussi mes descriptions seront-elles moins poétiques que celles de nos aimables touristes. Je tâcherai de remplacer les tableaux par la réalité, si voir c'est savoir, comme le dit un vieil adage.

. Je commencerai donc par Mayence et Francfort. Je passai le magnifique pont placé sur le Rhin, ce beau fleuve dont les bords fleuris sont si admirables en été, et les glaces si effrayantes en hiver ! surtout lorsqu'il faut les traverser dans un frêle esquif, et qu'il faut éloigner les glaçons avec des pieux ferrés pour les empêcher de fondre sur votre barque, et de vous engloutir.

A cette époque les chemins étaient presqu'impraticables en Allemagne. Lorsqu'on n'avait point de

voiture, on était obligé de se servir de celles que l'on décorait du nom d'*extra-poste*. Ce n'étaient la plupart du temps que de mauvaises charrettes, sur lesquelles on plaçait un banc à dossier. Ces voitures entièrement découvertes ne vous mettaient à l'abri ni de la pluie ni du soleil. On m'avait prévenue à Mayence de tous les désagréments de ce voyage ; mais la réalité surpassa mon attente.

Lorsque je fus au moment d'entrer à Francfort, sur cette abominable charrette, plutôt faite pour transporter du fumier que des créatures humaines, j'eus un moment de désespoir ! Il me semblait que tout le monde allait regarder mon entrée comme une chose extraordinaire ; que je ne pourrais jamais marcher dans cette charmante ville, aux rues si larges et décorées de si belles maisons et de si beaux magasins, sans être reconnue pour la *dame à la charrette;* que chacun allait me montrer au doigt et qu'on ne voudrait me recevoir dans aucun hôtel. Les femmes sont étranges dans la jeunesse, elles croient qu'elles ne peuvent paraître nulle part, sans qu'on s'occupe d'elles et qu'elles ne fassent une sorte de sensation,

soit en bien, soit en mal, mais elles ne peuvent se résigner à passer inaperçues.

J'arrivai à la porte de l'hôtel d'Angleterre, sans que le flegme germanique en fût troublé le moins du monde; personne ne prit garde à moi, et je fus aussi bien reçue par le maître que si je fusse venue en berline; je dirai même qu'il me fit payer tout aussi cher.

Lorsque je fus installée, reposée de cette horrible fatigue, je me fis conduire chez mon oncle qui avait quitté le duché de Deux-Ponts depuis l'entrée de l'armée française.

Mon oncle, qui ne m'avait vue que dans mon enfance, m'accueillit avec bonté. Depuis qu'il avait quitté les Deux-Ponts et perdu sa fortune, il s'était établi à Francfort, où il donnait des leçons de mathématiques, et ma tante, excellente musicienne, élève des grands maîtres de l'école allemande, donnait des leçons de chant. Ils jouissaient d'une grande considération et faisaient fort bien leurs affaires, mais ils n'en regrettaient pas moins leur duché, car

ce n'était plus la manière de vivre à laquelle ils étaient accoutumés.

Ils me conduisirent au Casino, où se réunit toute la société élégante de Francfort; c'est dans cette belle salle que se donnent les concerts. Comme je n'avais avec moi que des toilettes de voyage, et qu'en 1806 on portait des robes à demi-queue, même en négligé, je me mis dans un endroit retiré, pour n'être pas remarquée, ce qui arrive presque toujours lorsque l'on voit une étrangère, venant de Paris surtout.

J'entendis tout à coup un bruit sourd causé par l'entrée du général Augereau, qui était alors comme vice-roi de Francfort. Il était suivi de son brillant état-major, composé de jeunes gens des grandes familles. Leur éducation et leurs manières contrastaient beaucoup avec celles de leur chef; mais c'était une espèce de coquetterie de nos généraux de l'empire de s'entourer ainsi; leur haute réputation militaire couvrait suffisamment ce qui manquait à l'éducation privée de quelques-uns d'entre eux.

Après le premier intermède, on se leva, et le général, m'ayant aperçue, me reconnut et enjamba les bancs pour venir à moi.

— Comment, madame, me dit-il, vous êtes à Francfort, et vous ne m'avez pas fait l'honneur de venir me voir?

Je m'excusai sur le peu de temps que j'avais à rester dans cette ville, où je n'étais demeurée que pour ma famille.

— Je ne me paie point de cette raison, et j'espère bien que j'aurai l'avantage de vous avoir demain à dîner, ainsi que monsieur et madame Fleury.

Je m'excusai encore sur ma toilette de voyageuse; mais il n'en tint compte, et comme sa superbe habitation était à quelques milles de la ville, il me demanda la permission de m'envoyer chercher. Mon oncle me fit signe d'accepter; quant à ma tante, pour rien au monde elle ne voulut m'accompagner : elle avait en horreur tous ces militaires qui étaient venus ravager son duché des Deux-Ponts, et elle les confondait tous dans le même ana-

thème. M. Fleury ne les aimait pas trop non plus ; mais il ne voulut pas me laisser aller seule, pour la première fois du moins. Il vint donc le lendemain à mon hôtel d'Angleterre, et bientôt nous vîmes arriver un superbe landau à quatre chevaux, et deux jeunes aides-de-camp à cheval, qui venaient nous chercher. Nous brûlions le pavé ; tous les chapeaux se levaient à notre passage. Je riais en moi-même, en pensant que c'était au landau du général que s'adressaient ces honneurs, et je comparais cette course triomphale avec la charrette dans laquelle j'avais fait mon entrée à Francfort. Jeu bizarre de la fortune ! Nous trouvâmes chez le général des ambassadeurs et tous les grands dignitaires du pays ; mais celui que nous fûmes charmés de rencontrer parmi eux, fut M. Haüy, l'instituteur des aveugles, qui allait en Russie, où il était appelé par l'empereur Alexandre. C'était un homme très remarquable. Mon oncle et lui étaient bien faits pour s'apprécier, et, comme la femme de M. Haüy était avec lui, nous allions ensemble chez le général, où je faisais de la musique presque tous les soirs ; car,

parmi ces messieurs, il y avait d'excellents amateurs.

Je quittai ces bons parents, que j'avais si peu connus, au moment où j'étais d'âge à les apprécier et lorsqu'ils venaient de me revoir avec tant d'intérêt.

X

Mon arrivée à Hambourg. — Le vieux Durand. — M. de Bourienne. — Les émigrés français, commerçants à Hambourg. — Mon arrivée à Saint-Pétersbourg. — Le marquis de la Maisonfort. — La princesse Serge Galitzine. — La princesse Nathalie Kourakine. — Le comte Théodore Golofkine.

Arrivée à Hambourg, quelques Français de ma connaissance vinrent me voir. C'étaient des émigrés qui s'étaient faits négociants.

— Comment, me dit-on, n'avez-vous pas demandé des lettres de recommandation, il n'y a pas de pays où l'on en ait plus besoin.

— Je ne connaissais personne, répondis-je, qui pût m'en donner, excepté M. Audras.

— M. Audras! celui qui fait toutes les affaires de M. Talleyrand?

— Justement!

— Eh bien! c'était lui qui pouvait vous être le plus utile ici.

— Mais ne savez-vous donc pas que c'est un original! il se met dans la tête des lubies dont on ne peut jamais le faire départir. Savez-vous ce qu'il m'a dit lorsque je l'ai prié de m'adresser à quelqu'un? — Vous demanderez le vieux Durand. L'on m'aurait prise pour une folle comme M. Audras.

— Le vieux Durand! mais c'est ce qu'il vous faut, il peut tout ici. C'est la plus belle connaissance qu'il ait pu vous donner. Un millionnaire, un homme excellent d'ailleurs, et qui jouit de la plus grande considération. Il est l'ami intime de M. Audras.

— Il me suffira de demander le vieux Durand, et il ne se fâchera pas?

— Mais non.

— Il paraît que ce nom est aussi puissant à

Hambourg, que celui d'Ilbondokani, du *Calife de Bagdad*.

Le lendemain je fus chez le vieux Durand, qui me reçut parfaitement ; il me rendit tous les services dont j'eus besoin, et m'aplanit toutes les difficultés qui se présentèrent sur mon chemin.

Son abord n'était pas imposant : il avait l'air d'un ancien drapier de la rue Saint-Denis, retiré du commerce. Il allait toujours à pied, un parapluie sous le bras, mais il avait une voiture pour ses amis et pour les dames qui lui faisaient l'*honneur* de venir dîner chez lui (comme il me le dit fort obligeamment). Il recevait tout ce qu'il y avait de personnes marquantes à Hambourg. Je dînai chez lui avec M. de Bourienne, qui paraissait avoir de l'humeur contre le gouvernement français, quoiqu'il fût au service de la France.

— Les artistes quittent la France pour l'étranger, me dit-il, cela ne prouve pas qu'ils y soient heureux.

— Cela prouve aussi qu'ils sont trop nombreux

et qu'ils ne peuvent pas tous être au premier rang, lui répondis-je.

Le vieux Durand recevait tous les émigrés qui lui étaient recommandés. Ceux que je rencontrai à l'étranger avaient changé d'état, souvent d'une manière fort bizarre. Un maistre-de-camp était marchand de vin, un colonel tenait un café, d'autres faisaient ce qu'on appelait des affaires. Le marquis d'Osmont, ambassadeur à Londres, nous a raconté qu'il ne faisait pas d'autre industrie que de raccommoder des parapluies.

Je vis chez le vieux Durand un chevalier de Saint-Louis, homme fort aimable, dont M. Durand faisait grand cas. Il voyageait pour des affaires de commerce, et connaissait parfaitement la Russie. On m'assura un passage sur le vaisseau à bord duquel il devait partir, et l'on me recommanda particulièrement à ses soins.

Je souffris beaucoup dans le voyage. Enfin, après bien des fatigues, j'arrivai à Saint-Pétersbourg. J'apportais de Paris les plus élégantes toilettes, les modes les plus nouvelles. Qui aurait dit, en voyant

cette belle dame descendre de voiture, parée d'un châle de cachemire, d'un voile d'Angleterre sur un très beau chapeau de paille d'Italie*, que le joli petit sac qu'elle tenait à la main renfermait toute sa fortune... Vingt ducats de Hollande, à huit cent lieues de mon pays, de ma famille, de mes amis, et dans une ville où je ne connaissais personne ; car celles auxquelles j'étais recommandée étaient dans leurs terres ou en voyage.

Je ne perdis pas courage. Je me rappelai qu'en partant de Paris, une dame m'avait priée de me charger d'une lettre pour sa sœur, marchande de modes sur la perspective de Newsky. Je pensai qu'elle pourrait peut-être me donner les renseignements dont j'avais besoin. Comme j'étais dans ce moment sur le canal de la Moïka, et qu'il fallait le traverser en bateau, je renvoyai ma voiture. Je réfléchissais à la manière dont je m'y prendrais pour me faire comprendre de ces mariniers, lorsqu'un monsieur qui m'examinait fort attentivement m'offrit ses services.

* Ces trois objets étaient alors un grand luxe et coûtaient fort cher.

C'était le docteur Legros, excellent chirurgien, et, de plus, homme d'esprit, ce qui ne gâte rien. Nous avons ri souvent de notre première rencontre *sur les bords escarpés de la Moïka.* Il me conduisit chez cette dame qui m'accueillit comme une bonne compatriote, et m'offrit ses services.

Elle me combla de prévenances et m'apprit que M. de la Maisonfort était en ville. Je lui écrivis pour le prévenir que j'avais une lettre pour lui.

Comme j'avais donné mon adresse chez une marchande de modes, il pensa que j'étais venue à Saint-Pétersbourg pour être demoiselle de magasin ; il ne crut donc pas devoir agir avec beaucoup de cérémonie. Quoique M. de la Maisonfort ne fût plus jeune, c'était encore un de ces charmants Français de l'ancien régime, de ces caractères légers à la Bièvre ; il passait pour un homme d'esprit, et il avait fait quelques mauvaises pièces et de jolies chansons. Il arriva le lendemain, et s'annonça d'une manière assez bruyante. Étant à broder dans une pièce voisine du magasin, j'entendis qu'il disait :

« — Une dame qui doit me remettre une lettre,

elle aurait bien pu me l'envoyer. Où donc est-elle, cette dame ? »

Je me levai pour le recevoir, et lui dis avec beaucoup de dignité :

« — Cette lettre est de madame de la Maisonfort, monsieur le marquis; comme il n'y est question que de moi, j'ai dû vous la remettre moi-même. »

Madame de la Maisonfort faisait de moi un éloge que la modestie m'empêche de répéter, mais qui produisit sur son mari une métamorphose complète.

— Je suis trop heureux, madame, que la marquise de la Maisonfort m'ait procuré l'avantage de pouvoir faire quelque chose pour une personne à laquelle elle s'intéresse aussi vivement. Je suis assez répandu dans la société russe pour pouvoir vous y être utile.

M. de la Maisonfort me quitta en me disant qu'il allait réfléchir à ce qui pourrait me convenir le mieux. — J'aurai l'honneur de vous revoir dans quelques jours, ajouta-t-il.

Il revint en effet; il avait parlé de moi à la maré-

chale Koutouzoff, à la princesse Nathalie Kourakine, mais surtout à la princesse Serge G...... C'était sur elle qu'il réunissait tous ses projets pour moi. Elle avait témoigné un grand désir de me connaître, d'après ce que lui avait dit M. de la Maisonfort. Il vint donc me prendre le lendemain pour me conduire à la Carpofka, maison de campagne de la princesse, à quelques verstes de la ville.

— C'est une charmante personne, me dit-il, chemin faisant, fort instruite, qui a beaucoup voyagé, une personne d'un grand nom; mais elle a quelque chose d'original; elle ne fait rien comme une autre, et rarement on la voit dans le jour. On se réunit chez elle à minuit, on soupe à deux ou trois heures du matin, et l'on ne se sépare qu'au grand jour.

Nous fûmes reçus par la comtesse Wraschka, dame polonaise qui demeurait avec elle : c'était une personne charmante, remplie de grâce, et possédant des talents d'agrément.

Après le déjeuner elle me fit voir le jardin et de jolis kiosques placés sur les îles. Cette campagne était ravissante, comme toutes celles des alentours

de Saint-Pétersbourg. M. de la Maisonfort était retourné en ville. La princesse, en ma faveur, descendit un peu plus tôt que de coutume. Je trouvai que le portrait qu'on m'avait fait d'elle n'était pas flatté. Ses beaux cheveux d'un noir d'ébène, si soyeux et si fins, tombaient en boucles sur un cou bien arrondi; sa figure était pleine de charme et d'expression; il y avait un mol abandon dans sa taille et dans sa démarche, qui n'était pas sans grâce; et lorsqu'elle levait ses grands yeux noirs, on retrouvait cet air inspiré que lui a donné Gérard dans un de ses beaux tableaux où il l'a représentée.

Lorsque je la vis arriver au jardin, elle était vêtue de mousseline de l'Inde qui se drapait élégamment autour d'elle. Dans aucun temps sa mise n'a été semblable à celle des autres femmes; mais, jeune et belle comme elle l'était alors, cette simplicité des statues antiques lui seyait à merveille. Elle m'adressa les choses les plus obligeantes et m'engagea à venir tous les jours.

— Je ne sais pas encore, me dit-elle, si je passerai l'hiver à Saint-Pétersbourg; j'ai le projet d'aller en

Grèce et à Constantinople. Aimeriez-vous à faire ce voyage?

Je l'assurai que j'en serais enchantée, et qu'il me serait extrêmement agréable. La princesse se retira chez elle, car elle paraissait rarement à dîner, et je restai avec madame Wraschka. La promenade, la lecture et la causerie nous occupèrent jusqu'au moment où le monde commença à arriver. Nous étions dans un cabinet d'étude donnant sur le jardin; une petite bibliothèque, des portefeuilles, des gravures, une multitude d'instruments de musique auxquels la princesse ne touchait presque jamais, et quelques corbeilles de fleurs, en faisaient l'ornement. Elle ne pinçait de la harpe ou de la guitare que lorsqu'elle était seule; elle n'en faisait jamais jouir les autres.

Le prince d'E.... nous a raconté que, pendant une saison de Toeplitz, où était la princesse, on l'avait vainement sollicitée de chanter la *Belle de Scio;* qu'on s'était mis à ses genoux, qu'on avait employé toutes les séductions sans pouvoir rien obtenir; mais que, quand tout le monde se fut retiré, et qu'elle supposa qu'on était enseveli dans un profond som-

meil, elle ouvrit ses fenêtres, prit sa harpe, et se mit à chanter non-seulement le morceau pour lequel on l'avait vainement sollicitée, mais une foule d'autres, et finit par réveiller tous ses voisins.

La princesse ne parut que lorsque tout le monde fut rassemblé. On servit des mousses de chocolat, des fruits glacés. On se répandit çà et là dans les jardins, au bord des îles. Nous étions alors en juin, le plus joli mois de l'année en Russie, et où il n'y a pas de nuits, le soleil se couchant vers dix heures et demie du soir, le crépuscule commençant à minuit.

Lorsque M. de la Maisonfort, qui était revenu, me ramena en ville, il faisait grand jour. Il fut convenu que dorénavant on m'enverrait une voiture pour me conduire chez ces dames.

Ce fut chez elles que je rencontrai cette charmante princesse Nathalie Kourakine, et le comte Théodore Golofkine, qu'on aimait tant à Paris, et qui ont fait le charme de la société, pendant leur séjour en France. Comme ils recherchaient les artistes et les gens de lettres, on les rencontrait sou-

vent aux soirées de madame Lebrun-Vigée et du peintre Gérard. Ils avaient l'un et l'autre des talents que l'on ne trouve pas toujours chez les personnes du grand monde. La princesse Nathalie était excellente musicienne, composait de fort jolies romances et jouait de plusieurs intruments. Le comte était littérateur agréable, et dessinait très bien pour un amateur. Il avait été ambassadeur à Naples, et parlait parfaitement l'italien.

Il avait la réputation de dire rarement la vérité; mais ses mensonges étaient si spirituellement racontés, qu'on ne pouvait lui en vouloir d'improviser des romans comme tant d'autres en composent avec la plume, et qui souvent ne sont pas aussi amusants.

Lorsque je vis pour la première fois le comte Théodore Golofkine, je le pris pour un Français. Il m'a assuré depuis qu'il en avait été extrêmement flatté. Le fait est que, connaissant alors peu de Russes, je ne m'étais pas aperçue que la plupart s'énoncent avec grâce, facilité, et qu'ils parlent notre langue avec beaucoup de pureté. Mais la petite gloriole et l'amour du pays font que l'on est toujours tenté de

s'approprier ce que l'on trouve de remarquable chez les autres. Je voyais souvent le comte Théodore pendant mon séjour à Pétersbourg, et lorsqu'il vint à Moscou j'étais depuis long-temps admise dans la maison de sa femme, la comtesse Golofkine, ce qui me mit à même d'apprécier mieux encore les qualités aimables de son mari.

XI

Saint-Pétersbourg.—La musique de cors russes.—La fête de Péter-hoff. — Détails. — La nappe d'eau. — Les costumes.—La Nionka. —Les plaisirs de l'hiver.—Les glaces.—La foire de Noël. — Le froid en Russie.—Les parties de traîneaux.— Les émigrés.—Madame de Staël.

L'année 1806, que je passai à Saint-Pétersbourg, fut pour moi un temps d'enchantement, et j'en jouissais comme si j'eusse prévu qu'il ne devait pas avoir une longue durée; tant il est dans notre nature de n'éprouver un bonheur qu'avec la crainte de le perdre.

Saint-Pétersbourg est une magnifique cité, et tout y annonce la richesse : c'est le séjour de la cour. Tous les agréments y sont réunis, et les

modes les plus nouvelles y arrivent en dix jours. Les spectacles sont splendides et les salles magnifiques ; les danseurs français, les chanteurs allemands et italiens viennent y apporter le tribut de leurs talents. Cette ville renferme les plus beaux monuments, et les quais de granit qui bordent la Néva ont un aspect grandiose. La place où Pierre-le-Grand gravit un rocher*, l'Amirauté, les ponts jetés sur la Néva, le palais de marbre, la grille du Jardin d'été, sont si remarquables, que je ne pouvais me lasser de parcourir cette superbe ville, la plus extraordinaire et la plus belle que j'aie rencontrée dans les pays étrangers.

Comme chaque chose était nouvelle pour moi, on se plaisait à me montrer tout ce qui pouvait m'intéresser.

Le mois de juin n'ayant presque pas de nuits, ainsi que l'ai déjà dit, les promenades sur la Néva, dans des gondoles à la vénitienne, avaient un charme qui échappe aux détails, car il faut l'avoir éprouvé pour le comprendre.

* Bloc transporté à grands frais de la Suède.

Comment peindre cette atmosphère si pure, ce calme, ce paysage qu'on entrevoit à la lueur du crépuscule, comme à travers une gaze légère; cette musique de cors, particulière à la Russie, dont l'harmonie, qui s'entend de loin sur l'eau, semble venir du ciel.

Quarante musiciens ont chacun un tube plus ou moins long, qui donne le ton le plus grave ou le plus aigu, et tous les tons intermédiaires; mais il il ne peut en donner qu'un seul. Leur musique n'est pas notée, et cela serait inutile, puisque le musicien peut ignorer et ignore souvent quelle note il fait; il suffit que celui qui en est le chef compte ses mesures bien ostensiblement : c'est là seulement ce qui guide le musicien pour donner la note, lorsque son tour vient.

La magie de cette musique est telle, qu'à une certaine distance on n'imaginerait jamais une composition d'orchestre aussi bizarre. La précision de ces musiciens est si grande qu'ils peuvent exécuter toute sorte de musique. La musique de l'empereur Alexandre était de plus de trois cents cors,

celle du régiment des gardes était aussi fort belle.

Bientôt arriva la fête de Péterhoff, qui a lieu au mois de juillet, et dont j'entendais parler depuis long-temps. Cette fête, l'objet de la curiosité de tous les étrangers, est une véritable féerie, où la nature est venue en aide à l'art. Ces grottes, ces rochers, semblent appartenir à une île enchantée, tant ils sont éclairés d'une manière savante par des lampions que l'on n'aperçoit pas, et dont la lumière fait scintiller, comme une cristallisation, l'eau qui jaillit de tous côtés, et jusque dans les profondeurs de la grotte; mais ce que l'on ne peut comparer à rien, c'est une nappe d'eau qui s'élance du haut d'une rocher dans un canal, avec un bruit épouvantable, et forme une voûte sous laquelle on peut passer sans se mouiller. L'illumination que l'on aperçoit à travers cette nappe est d'un effet magique. Une musique de cors russes, dispersée de différents côtés, et cachée par des arbustes, laisse parvenir à l'oreille une harmonie douce et suave.

Lorsque le temps le permet, on fait venir de Saint-Pétersbourg le corps de ballets et les enfants

de l'école de danse, habillés en nymphes, en dryades, en faunes et en sylvains, pour compléter l'illusion. La cour assiste toujours à cette fête, où l'on passe la nuit; on y est costumé comme pour un bal, mais personne ne porte de masque.

Ces costumes de caractère sont riches et élégants; le soir, on illumine les bâtiments, ainsi que le château et le parc.

Les personnes aisées louent une maison ou un logement pour une semaine; car autrement il serait difficile de s'en procurer; c'est ce que faisaient toujours les dames qui me menèrent à cette fête. Nous restâmes deux jours, afin de voir tout en détail.

Au temps de la moisson nous parcourions les campagnes avec la princesse Kourakine, dont la conversation était si aimable, les connaissances si étendues, et l'esprit rempli de poésie. Elle me faisait remarquer ces costumes qui nous reportent aux beaux jours de la Grèce antique. En apercevant au milieu d'un champ de blé les moissonneuses couvertes d'une courte tunique de lin, attachée

sous le sein avec une ceinture, les cheveux séparés et les tresses pendantes; les hommes, vêtus de même, la tunique serrée sur les reins par une ceinture de cuir, les jambes nues, et des sandales aux pieds, faites d'écorce de bouleau, et rattachées par des courroies, et les cheveux coupés en rond, on se serait cru dans les champs de l'Arcadie. Les costumes en général ont une variété agréable, et chaque classe en a un qui lui est particulier. Celui des marchandes russes est riche, celui des jeunes filles est joli, celui des nourrices est le plus élégant. Leur saraphane est d'une belle étoffe, ou de velours, garnie de galons d'or. Leur bonnet a la forme d'un diadème; il est couvert le plus souvent de pierreries et de perles fines, suivant la fortune de ceux auxquels elles appartiennent; car on met un grand luxe à les parer. Elles accompagnent toujours la mère à la promenade ou dans ses visites, mais il y a une femme, que l'on nomme la nienka, qui suit la nourrice et prend soin de l'enfant. Cette nienka reste attachée à la famille, qui la regarde comme la véritable nourrice; elle conserve toujours une grande

influence sur les enfants, et possède toute leur confiance, surtout près des jeunes demoiselles, qu'elle soigne jusqu'à ce qu'elles aient une gouvernante.

Vers la fin d'août, le temps commença à se refroidir. J'avais vu tout ce qui peut exciter la curiosité d'une étrangère pendant l'été. Bientôt vinrent les plaisirs de l'hiver. On ne peut se faire une idée de la beauté de ces sites glacés sans les avoir vus, non pas au travers des doubles croisées, mais dans les jardins, dans la campagne, sur les lacs, dans les forêts qui semblent être de stuc, tant le givre en enveloppe la moindre branche, et que le soleil fait scintiller comme des diamants et des émeraudes. C'est surtout sur cette belle rivière de la Neva qu'il fallait voir dans le temps dont je parle la foire de Noël.

On pratique sur la Neva, lorsqu'elle est entièrement glacée, des allées d'arbres de sapins, plantés à quelques pieds dans la glace; comme c'est au fort de l'hiver, les provisions qui arrivent de toutes les parties septentrionales de l'empire sont entière-

ment gelées, et se conservent ainsi pendant plusieurs mois.

L'un des carêmes russes finissant à cette époque, le peuple, qui les observe régulièrement, cherche à se dédommager de la mauvaise chère qu'il a faite. C'est dans ces allées pratiquées sur la glace que ces provisions sont rangées. Les animaux de toute espèce y sont placés avec symétrie; le nombre des bœufs, cochons, volailles, gibier, moutons, daims, chevreuils, est considérable. Ils sont posés sur leurs pattes dans ce parc d'une nouvelle espèce, et forment un coup-d'œil fort bizarre. Comme c'est un but de promenade, on voit à la file les plus riches traîneaux, recouverts de belles fourrures; des voitures sur patins, à quatre et même à six chevaux.

Les plus grands seigneurs viennent par plaisir faire leurs emplettes à cette foire, et il est assez commun de les voir revenir avec un bœuf ou un cochon gelé, debout derrière la voiture comme un laquais, ou un coq perché sur l'impériale.

La perspective de Newski est bordée de monde

des deux côtés ; les domestiques portent des flambeaux devant, pour éclairer cette marche triomphale, qui fait toujours beaucoup rire les spectateurs. « — Ah ! c'est le comte un tel, avec un veau, dit l'un. — C'est le prince un tel, avec un mouton, dit l'autre. — La princesse a pris un bœuf. » Cela dure une partie de la nuit. Les navires qui avoisinent cette foire sont illuminés en verres de couleur : c'est la chose la plus originale à voir.

Le froid n'est jamais dangereux ; il faut seulement se prémunir contre ses effets. Quelquefois les étrangers veulent braver les usages reçus et se vêtissent comme dans les climats tempérés : ils sont souvent dupes de cette petite gloriole, et paient la leçon un peu cher. Les appartements sont ordinairement chauffés à douze ou quinze degrés réaumur, et la chaleur ne varie pas. Les poêles, car on n'y connaît les cheminées que comme un objet d'agrément, sont faits avec les fondements de la maison ; le tuyau circule dans la cheminée, de manière que la chaleur parcourt beaucoup de chemin avant de sortir

de l'appartement. Si l'on restait enfermé pendant l'hiver, ce serait un printemps continuel.

On souffre beaucoup moins du froid, en Russie, que dans les autres pays ; et si l'on n'apercevait pas à travers des fenêtres la neige, les traîneaux et les mougicks (paysans) avec leur barbe couverte de glaçons, rien ne rappellerait la saison où l'on se trouve.

Au reste, cette saison n'est pas désagréable : le soleil est ordinairement clair, le ciel pur, l'air calme. En se couvrant de fourrures légères et chaudes, on a du plaisir à marcher.

On fait des parties charmantes au clair de la lune, ou le matin, et l'on va déjeuner à un but désigné.

Vingt ou trente traîneaux partent ensemble, un en tête avec des musiciens ; je n'ai jamais pu comprendre comment leurs doigts ne gèlent pas lorsqu'ils jouent. Il y a aussi des courses dans des traîneaux très élégants, attelés de deux jolis chevaux. Le brillant de l'attelage consiste à avoir un excellent trotteur dans les brancards, et un cheval de

côté, dont le cocher tient les rênes pour tourner sa tête en le faisant aller au galop ; souvent un postillon court à cheval pour faire ranger les curieux.

Les chevaux sont couverts d'une large housse qui empêche celui de côté d'envoyer de la neige à la figure ; il n'y a que la noblesse qui puisse avoir des housses blanches, toutes les autres sont en couleur.

Le comte Palphi, riche polonais, avait les siennes en cachemire blanc, et la baguette qui les tient étendues était en or.

J'ai souvent entendu demander comment les pauvres gens pouvaient se garantir du froid dans un climat aussi rigoureux : d'abord, comme ils appartiennent tous à un maître, il est dans l'obligation de pourvoir à leurs besoins, et jamais on ne rencontre de mendiants. Ils ont tous un état qu'ils exercent à leur compte, en payant la redevance à leurs seigneurs. Les paysans ont dans leur hisbach un poêle en brique de la même dimension que les poêles en faïence ; ils se chauffent de la même manière et sont tellement brûlants, qu'on ne peut te-

nir dans leur chambre ; d'autant plus qu'il y a une espèce de four constamment allumé, dans lequel ils font leur pain et préparent leurs aliments : aussi dit-on, d'une chambre trop chaude : « C'est comme un hisbach. »

Les Russes passent d'une température à une autre, sans le moindre danger; vous voyez les *dwarnick* (les portiers des maisons) travailler dans la cour, dégager la neige, en manche de chemise, et cependant ils sortent d'une chambre où vous étoufferiez. Leurs travaux terminés, ils remettent leur *touloupe* doublée de peau de mouton, et vont se coucher sur le haut du poêle, qui est brûlant.

Je n'étais que depuis un an à Saint-Pétersbourg, lorsque la guerre vint changer tous mes projets; les étrangers durent se naturaliser ou quitter le pays. La plupart, espérant que cette guerre ne serait pas de longue durée, partirent, les uns pour Hambourg ou pour quelqu'autre pays voisin de la Russie, d'autres retournèrent en France. Ceux qui étaient établis depuis long-temps en Russie se naturalisè-

rent ; les artistes seuls furent exempts de cette mesure.

Madame Philis était adorée à la cour ; pour rien au monde on n'aurait voulu se priver de son talent. Ce fut en sa faveur probablement que cette mesure exceptionnelle fut prise pour les artistes.

Madame Philis Andrieux a laissé une réputation trop bien établie pour qu'il soit nécessaire d'entrer dans de grands détails sur ses premiers essais ; on sait avec quel bonheur elle a créé le rôle de Kaisie, dans le *Calife de Bagdad*, de même que celui de la soubrette, de *ma Tante Aurore*. Sa sœur, madame Bertin, actrice très remarquable, surtout dans le genre dramatique, épousa en secondes noces Boïeldieu.

Ce compositeur célèbre a fait en Russie une partie des jolis ouvrages qu'il a rapportés en France, les *Voitures versées*, la *Jeune femme colère*, *L'un pour l'autre*, *Télémaque*. C'est dans cette pièce surtout que madame Bertin se montra supérieure dans le rôle de Calypso, et madame Andrieux était pleine de grâce dans celui d'Eucharis, qu'elle chan-

tait à ravir. Il est fâcheux que ce sujet qui déjà avait été traité à Paris, ait empêché l'auteur d'y faire connaître ce bel ouvrage. C'est ce qui est arrivé aussi pour la *Cendrillon* de Stébelt, dont la musique était bien supérieure à celle qui a été exécutée à Paris. On se souvient encore à Saint-Pétersbourg des acteurs qui composaient la comédie à cette époque; Ducroisy, excellent financier; Dégligny, qui avait joué les pères nobles au Théâtre-Français, et Calan, très bon comique; Frogère était la charge de son beau-frère Dugazon, et plutôt farceur de société que bon comédien.

Tout le monde me conseilla de rentrer au théâtre; mais les emplois que j'aurais pu remplir étaient occupés, et je n'avais pas assez de voix pour chanter sur le théâtre de Saint-Pétersbourg, où le diapason est d'un quart de ton plus haut qu'à l'Opéra-Comique. Je demandai donc à aller au théâtre impérial de Moscou; ce que j'eus assez de peine à obtenir du grand chambellan, Alexandre Narichkine, qui était à la tête des théâtres impériaux.

La Russie de 1806 est déjà l'ancienne Russie

pour la génération actuelle, car quantité de choses qu'existaient alors ont totalement changé; il y en a qui valent autant, peut-être mieux, mais enfin ce ne sont plus celles-là. C'est ce que me disait un Russe de beaucoup d'esprit, auquel je communiquai divers fragments de mon journal. Il m'encouragea à le continuer.

« — Peu d'étrangers, me dit-il, ont été à même de connaître aussi bien que vous la société d'alors, puisque vous viviez dans l'intérieur non seulement d'une famille, mais de plusieurs. »

Comme j'ai par goût l'esprit observateur, ce monde nouveau m'enchanta; je retrouvais la vie des salons les plus brillants de Paris, réunie aux usages, aux habitudes d'une contrée éloignée, ces cérémonies, qui tiennent au culte, au climat; ces costumes du peuple, si différents des autres nations, qui, à cette époque surtout, rappelaient les mœurs de la Grèce et de l'Asie. Les traditions se sont affaiblies depuis que les marchandes ont changé leur manière de vivre. Dans toutes les classes d'étrangers qui ont habité la Russie, chacun en a parlé

d'après le monde qu'il voyait et le point de vue où il était placé. L'hospitalité, la cordialité qui règnent dans ce pays, sont envisagées sous différents aspects, qui tous se rapportent à la vie qu'on y a menée.

XII

Mon départ pour Moscou.—M. Lekain.—Madame Divoff, née comtesse Boutourline.— M. Effimowith.— Soirées d'artistes.— Tonchi.—Ses caricatures.—Rodde.—Anecdotes.

Je quittai Saint-Pétersbourg pendant l'hiver de 1807. Tout le monde me voyait partir avec un regret que je partageais vivement, et auquel j'étais bien sensible. Le prince Dolgourouky ayant des propriétés à Moscou, me donna un de ses gens pour m'accompagner, car j'aurais été fort embarrassée si j'eusse été seule, ne comprenant pas un mot de la langue du pays, et cette manière de voyager étant toute nouvelle pour moi.

M. Demetry Narichkine* avait fait garnir mon kibick avec des peaux de loup de Sibérie, dont beaucoup d'honnêtes bourgeois se seraient contentés pour leurs fourrures d'hiver. J'avais des couvertures d'oursin. Le grand-veneur m'avait même proposé un joli petit louveteau vivant, pour me tenir les pieds chauds, mais je m'en souciais peu.

Mon kibick était rempli de provisions de toute espèce, mais la plupart gelèrent en route. Par bonheur Ivan, garçon intelligent, savait y suppléer. Je voyageais comme un portemanteau, ne sachant rien, ne comprenant rien. Je dormais dans mon kibick comme dans mon lit, et je n'en sortais que pour manger et marcher un peu, car je me sentais engourdie. Enfin ce fut vers le soir que j'entrai dans cette ville, où il devait m'arriver tant de choses extraordinaires, et que j'étais loin de prévoir!... Je descendis chez M. Lekain, Français qui logeait toutes les personnes du théâtre impérial, à leur arrivée. M. Lekain avait la prétention de descendre en droite

* Grand-veneur, frère du grand-chambellan Alexandre Narichkine, qui dirigeait les théâtres impériaux.

ligne de l'acteur célèbre de ce nom, ce qu'il ne manquait jamais d'apprendre aux nouveaux arrivés. C'était bien le cas de lui dire :

>Quoi ! le ciel a permis
>Que ce vertueux père eût cet indigne fils !

Il ne se vantait point d'une parenté aussi rapprochée : il disait qu'il n'était qu'un arrière-petit-cousin.

Je restai chez lui jusqu'à ce que je fusse logée assez convenablement pour recevoir. J'avais une quantité de lettres pour des personnes de la société de Moscou, et cette fois je trouvai tout le monde. Je fus d'abord chez madame Divoff, née comtesse Boutourline : c'était une personne charmante qui avait été élevée à la cour de la grande Catherine et en avait conservé la grâce, le bon goût et la magnificence. Madame Divoff fut pour moi non-seulement un puissant appui, mais une véritable amie, car c'est toujours ainsi que j'ai été traitée par elle et son aimable famille*.

* Madame Divoff vint en France dans le temps de l'empire ; elle

Le comte Théodore m'avait aussi donné des lettres pour plusieurs personnes, et particulièrement pour madame de Golofkine. Ce n'était pas de ces vaines formules de grand seigneur; elles étaient remplies d'un intérêt qui ne manque jamais son effet, surtout lorsqu'il vient d'un homme aussi distingué sous tous les rapports que l'était le comte Théodore.

La comtesse était une personne de beaucoup d'esprit, fort instruite, connaissant parfaitement notre littérature, ayant même composé quelques jolis ouvrages en français. Ses soirées étaient agréables, quoiqu'on l'accusât d'être un peu madame Dudeffant; mais il faut bien qu'il se mêle toujours de la jalousie dans les succès, même dans ceux de société; la médiocrité ne souffrant rien qui la dépasse.

Depuis que j'avais perdu une partie de l'étendue de ma voix, je m'étais attachée à perfectionner les cordes du médium, et surtout à faire valoir la mu-

était journellement chez l'impératrice Joséphine. Son séjour à Paris a été remarquable par l'agrément de sa maison et la société qui s'y réunissait.

sique expressive; c'est celle qui influe le plus sur les organes de la multitude, et il n'est pas nécessaire d'être connaisseur pour la comprendre. La romance exige de jolies paroles, une musique simple et analogue au sujet; elle veut surtout être dite avec expression. J'étais à Moscou lorsque la romance de *Joseph* me fut envoyée. Je ne puis rendre l'effet qu'elle produisit, de même que l'*Émigré montagnard*, de M. de Châteaubriand.

> Combien j'ai douce souvenance
> Du joli lieu de ma naissance !

M. Effimowith avait composé un air simple et touchant, bien adapté aux paroles. Je ne le chantais jamais sans voir couler des larmes : c'était surtout sur mes compatriotes qu'elle produisait le plus d'effet. Ces talents de société sont fort recherchés à l'étranger, où ils ne sont pas en aussi grand nombre qu'en France. J'avais apporté de Paris de la musique nouvelle, qui avait eu un grand succès de salon à Saint-Pétersbourg, et par cela même ne pouvait manquer d'obtenir son effet à Moscou. Je devins

bientôt la chanteuse à la mode; mes chansonnettes faisaient fureur, et on en dessinait les sujets dans les albums. Tous nos chants d'alors n'étaient que des peintures de chevaliers, de bachelettes, de damoiselles. J'avais sur mon album *la Sentinelle appuyée sur sa lance, le Départ pour la Syrie, le Troubadour, son épée et sa harpe se croisant sur son cœur.*

Si mes légers talents commencèrent mes succès et me firent désirer, je dois dire qu'avec le temps je fus admise dans de grandes familles, comme une amie de la maison. Je donnais aux jeunes demoiselles des leçons de lecture à haute voix; je dirigeais le choix des ouvrages qu'on mettait entre leurs mains, et leur faisais chanter les morceaux de musique qui étaient le plus en vogue. Il y avait en Russie de charmants compositeurs dans la haute société : M. Effimowith, le prince Galitzine et beaucoup d'autres.

Je ne mettais à ma complaisance d'autre prix et d'autre intérêt que celui de répondre à l'accueil que je recevais de ces dames. C'était en 1807, les

artistes qui méritaient d'être distingués par leur éducation, par leurs mœurs et leur tenue dans le monde y étaient parfaitement appréciés et traités avec considération.

Lorsque j'avais bénéfice ou concert, c'étaient ces dames qui plaçaient mes loges ou mes billets de souscription, toujours payés fort au-dessus du prix annoncé. Je n'ai jamais été aussi heureuse à Moscou que dans ces premiers temps où je n'avais encore aucun établissement. Insouciante et rieuse, je ne songeais pas au lendemain.

Nous avions dans la colonie française une foule de gens aimables, et on se réunissait les uns chez les autres. Chacun prenait son jour et choisissait sa société. Comme le dimanche il n'y a pas de leçons, et que les affaires de commerce sont suspendues, c'était mon jour de réception. Mon cercle se trouvait souvent plus nombreux que l'exiguïté de mon appartement ne le permettait, quoique j'eusse plusieurs pièces, mais elles étaient petites. Heureusement elles donnaient l'une dans l'autre, et n'étaient séparées que par des portières qu'on enlevait ce

jour-là pour faciliter la circulation. J'étais logée dans la maison d'un pope*; j'occupais seule un joli pavillon entre cour et jardin. C'était charmant l'été, mais l'hiver, lorsque la neige arrivait à une certaine hauteur, j'aurais risqué d'y rester enterrée comme dans une hutte de Lapons, si l'on ne fût venu la déblayer pour rendre le jour à mes fenêtres.

Ma société se composait d'artistes de tous pays, d'émigrés donnant des leçons, en faisant le commerce. Je veux faire connaître à mes lecteurs les personnes qui composaient ce petit cercle du dimanche : elles en valent bien la peine, et d'ailleurs j'aurai plus d'une fois l'occasion d'en parler. D'abord Fild et mademoiselle Percheron de Mouchi, qui auront plus loin un chapitre à part; Tonchi, peintre d'histoire, d'un talent distingué, aimable, rempli de gaieté, de trait; il avait de ces mots piquants qui se retiennent et courent tous les salons. Musicien, comme tous les Italiens, il chantait d'une façon charmante des petits airs de sa composition, en s'accompagnant sur la guitare; il faisait de jolis contes

* Prêtre de la religion grecque.

dans le genre de Boccace. Il avait la prétention d'être philosophe à sa manière, et déraisonnait avec beaucoup d'esprit.

Tonchi était l'âme de toutes les sociétés ; mais il était bien plus aimable encore dans la nôtre, car il apportait plus d'abandon et de gaieté que dans les soirées de grands seigneurs, où il savait conserver la dignité d'artiste. Fait comme un modèle d'académie, son œil d'aigle, sa chevelure de neige, sa belle taille, ses dents blanches, en faisaient, à soixante ans, un homme remarquable.

C'est à cet âge qu'il a fait la conquête de la princesse Gagarine, plus jeune que lui, et qui l'a épousé, malgré tous les efforts de sa famille pour empêcher ce mariage.

Il y avait à cette époque, dans tous les salons, une table couverte d'albums, de papiers, d'écritoires, de crayons. Ceux qui ne faisaient pas de musique écoutaient en dessinant, ou bien écrivaient quelques folies.

Nos albums étaient remplis de dessins fantasques, de caricatures de Tonchi. Il avait fait dans

le mien un diable qui s'enfuyait par la croisée, emportant la figure de son ami Garenghi, architecte de la cour, qu'il avait placée sur une partie du corps que le diable et l'amour ont seuls le droit de montrer à nu. Il avait fait aussi mon cœur à compartiments, partagé par la moitié. Dans la première, chaque case portait le nom d'un de mes amis, et l'autre moitié était pour le comte Théodore Golofkine, qu'il savait que j'aimais beaucoup, et Tonchi en petites lettres imperceptibles.

J'avais la prétention de donner à souper à ma société, quoique mon ménage fût assez mal monté. Je plaçais les dames autour d'une table ronde et les hommes où ils pouvaient : sur un coin de mon piano, sur ma toilette et sur une jardinière, dont ils froissaient impitoyablement les fleurs. Parlait-on d'un rondeau, d'un duo de Boïeldieu, le mélomane Ducret[*] quittait son aile de poulet pour se mettre au piano, dérangeait les soupeurs, et nous chantait :

De toi, Frontin, je me défie.

[*] Émigré, professeur de piano.

On lui répondait de la table des dames :

> Tu crois du moins à tes appas;
> Comme toi, quand on est jolie...

Alors les possesseurs du piano le chassaient et reprenaient leurs places. Ces messieurs se disaient : « Passez-moi le couteau. » (Je n'en avais que quatre à leur service.)

M. Moreau[*] nous racontait l'inconvénient de porter le même nom, quand il y a deux églises catholiques où l'on baptise, où l'on marie et où l'on enterre; deux églises enfin où les chefs sont à l'affût des événements de ce genre, afin de se gagner de primauté.

Le père de M. Moreau avait été fort malade, mais il était parfaitement rétabli : il logeait dans le quartier de l'église française. Une autre personne du nom de Moreau vint à mourir à quelque temps de là. L'église de la Slabode allemande, située à l'autre bout de la ville, en ayant connaissance, accourt

[*] Émigré. Il ne s'appelait pas Moreau ; il cachait son nom sous ce pseudonyme. Il était gouverneur d'un jeune prince.

avec tout son bagage, pour réclamer la préférence, et veut absolument rendre les honneurs de la sépulture au père de notre ami. — Mais, leur dit ce brave homme, qui déjeunait en ce moment de fort bon appétit, je ne puis me rendre à votre invitation, car vous voyez que je ne suis rien moins que mort.

L'envoyé n'en voulait rien croire, il prétendait qu'on s'entendait avec ceux de l'église française pour frauder les Allemands. On eut beaucoup de peine à s'en débarrasser.

« A propos d'histoires de mort, nous dit Antonolini*, savez-vous celle qui arriva à Rodde pendant son voyage à Kiow, où il allait donner des concerts. Il fut pris par un fort mauvais temps, et obligé de s'arrêter dans un *hisbach* de paysan, où de loin il avait aperçu de la lumière. Après avoir frappé assez long-temps, une vieille femme aux yeux éraillés, à la figure ridée, véritable portrait d'une sorcière de *Macbeth*, vient entr'ouvrir la porte. Le domestique de Rodde lui demande si elle peut donner à coucher

* Compositeur, célèbre professeur de chant.

à son maître. Elle semble se consulter, elle hésite ; enfin on lui offre dix roubles, somme énorme pour une pauvre paysanne.

« Je n'ai que mon lit, dit-elle, je le donnerai à ce monsieur, et je coucherai par terre dans l'autre chambre. — Vous irez à l'écurie si vous voulez. »

Les domestiques et les paysans ne sont pas difficiles pour leur coucher ; ils dorment fort bien par terre ou sur une planche.

Rodde tombait de fatigue. Son domestique mit la voiture et le cheval dans un hangar, et fut s'y coucher. Son maître se jette tout habillé sur ce lit, qui était très bas. A moitié endormi, il étend le bras, comme pour chercher quelque chose, et saisit une main glacée. La frayeur le réveille en sursaut, et oubliant fatigue et sommeil, il saute à bas du lit, et découvrant un corps mort, il se croit dans un coupe-gorge. Il appelle à grands cris et en jurant comme un possédé : la vieille accourt plus morte que vive.

« — Misérable ! s'écrie-t-il, il y a sous ce lit un homme assassiné ?

« — Hélas ! monsieur, pardonnez-moi ; c'est mon mari. Il est mort ce matin, et, pour gagner les dix roubles, je vous ai donné son lit, et je l'ai fourré dessous. »

Vous devez penser que Rodde s'empressa de quitter le toit hospitalier de cette épouse inconsolable, et que, malgré le mauvais temps, il se remit en route.

Les moindres choses servent de pâture à la conversation, dans l'étranger comme en province. Mes soirées occupaient beaucoup ces dames. Elles n'eussent certainement pas produit cet effet, si elles eussent été comme celles de tout le monde; mais la gaieté en faisait seule les frais. Chaque dimanche madame Diwoff m'envoyait des glaces, des confitures et des pâtisseries de toute espèce. La comtesse de Broglie m'avait fait cadeau de plusieurs douzaines de couteaux et de fourchettes anglaises de ses manufactures. Ma maison commençait à se monter sur un pied imposant.

Quelques Russes fort aimables me reprochaient de ne pas les inviter :

— Non, leur disais-je, point d'étrangers, c'est convenu entre nous ; s'il en était autrement, ces soirées seraient comme toutes les autres : vous feriez fuir la gaieté et le sans-façon, et vous ne vous amuseriez pas.

— Mais, me disait M. Effimowich, je suis un artiste, ne chantons-nous pas ensemble mes romances à deux voix ?

— Oui, et même avec grand plaisir, car elles sont charmantes, et vous les chantez à ravir ; mais chez moi nous faisons de la musique pour rire.

Il y avait à Moscou dans ce même temps un certain M. Relly, homme riche, magnifique, et tenant un très grand état de maison ; il possédait le meilleur cuisinier de la ville : aussi tous les grands seigneurs (qui sont assez gourmands) allaient-ils dîner chez lui. On le croyait Anglais ou Italien, car il parlait parfaitement ces deux langues ; il allait dans la haute société, et jouait gros jeu.

Comme je le voyais souvent chez ces dames, il me demanda la permission de me faire faire un petit pâté aux truffes, par son cuisinier, pour mes *petits*

soupers, dont on n'avait pas manqué de lui parler. J'acceptai, et j'eus grand soin d'en prévenir mes convives, car les truffes étaient un grand luxe dans un temps où les communications n'étaient ni si promptes ni si faciles qu'à présent. On ne pouvait s'imaginer d'où venait cette magnificence.

On commençait à se rassembler, lorsque le fameux petit pâté arriva; il était d'une telle dimension, qu'on fut obligé de le pencher sur le côté pour le faire passer par la porte; je vis le moment où la salle à manger ne pourrait le contenir. On rassembla force papier pour le couper sur le rond de bois qui avait servi à le transporter.

On ne peut se faire une idée de toutes les folies qui furent dites autour de ce pâté. Je fus généreuse : le lendemain j'en envoyai à toutes mes connaissances. Ce pâté avait fait du bruit, car, lorsque M. de Narichekine vint à Moscou, il me parla de mon petit pâté. Il était connaisseur, et dans le cas d'apprécier le mérite d'un semblable cadeau.

— Je suis seulement inquiet, me dit-il, de savoir

comment vous avez pu vous en tirer avec vos trois couteaux.

— La comtesse de Broglie y avait pourvu.

— Savez-vous, me dit le grand-chambellan, que vous devriez me remercier de vous avoir laissé venir à Moscou, car il paraît que vous y passez joyeusement la vie.

— C'est à peu de frais, excellence; quand je n'ai qu'un mauvais souper à donner à mes convives, je fais comme la veuve Scarron : je leur raconte des histoires.

XIII

Fild et Percherette.

Quel est l'étranger ayant habité la Russie en 1806, s'il a vécu dans le monde des artistes, qui n'ait connu Fild et Percherette, cette miniature si bien proportionnée dans sa petite taille si gracieuse, et dont la physionomie spirituelle et les yeux à demi fermés annonçaient l'esprit et la malice d'un *blue devel* (petit diable bleu).

Le nom de Fild était peu connu en France, lorsqu'il vint y faire une courte apparition; mais sa réputation était européenne dans le monde musical.

Fild a toujours habité les pays étrangers, et particulièrement la Russie, où il aurait pu acquérir une grande fortune, s'il n'eût eu toute la singularité des artistes, et l'originalité que l'on rencontre souvent dans les personnes de sa nation ; il en portait le cachet, même dans ses compositions. Anglais d'origine, élève de Clémenti, il avait surpassé son maître, et l'emportait de beaucoup sur Stebelt pour l'exécution.

Fild avait de l'esprit, et son accent, qu'il avait conservé dans toute sa pureté, son bégaiement, rendaient fort comiques ses reparties remplies de finesse. Il était d'une figure agréable, et son regard annonçait du génie ; mais c'était bien de lui qu'on aurait pu dire : « qu'il était le gentilhomme le plus débraillé... » Distrait, indolent, paresseux, on ne concevait pas comment le génie avait pu se loger au milieu de tant de désordre. Son indolence et son insouciance étaient telles, que c'était pour lui un supplice d'aller dans le monde, où il fallait avoir un peu de tenue, à cette époque surtout, car les pantalons, les bottes, les cravates de couleur, ne se

portaient que le matin, dans un très grand négligé, ou chez des amis. Lorsque Fild était forcé d'aller le soir dans un salon, soit pour un concert, soit pour faire entendre une écolière, il arrivait avec ses bas mal tirés ou mis à l'envers (comme le bon Lafontaine), une cravate blanche, dont les deux bouts menaçaient, l'un la terre et l'autre le ciel; son gilet boutonné de travers et son chapeau sur le haut de la tête, à la Colin; mais on était tellement accoutumé à ses manières fantasques, qu'on n'y prenait plus garde. Quoiqu'il eût mis ses leçons à un très haut prix, dans l'espoir qu'on y renoncerait, il n'en avait pas moins un grand nombre d'élèves.

La riche comtesse Orloff était une de ses écolières de prédilection, non pour sa grande fortune, car c'était la chose à laquelle il pensait le moins, mais parce qu'elle était la seule qui eût véritablement le sentiment de la musique, et que d'ailleurs il n'était pas obligé de se gêner pour sa toilette : elle le laissait entièrement libre, sachant bien que c'était le seul moyen de le rendre plus exact. Lorsqu'elle jouait avec lui des morceaux à deux pianos, s'il avait

une observation à lui faire, un doigté ou un tril à lui montrer, il roulait le piano de la comtesse jusqu'à la portée de sa main, pour ne pas se déranger; mais tout cela était charmant et amusait beaucoup ces dames : pourvu qu'elles fussent sûres de le posséder, elles lui passaient tout.

Lorsqu'il sortait le matin avec sa voiture (car il avait une voiture), il marchait à côté de son équipage, et son valet de chambre y montait jusqu'à ce qu'il plût à monsieur de le remplacer ; alors Saint-Jean lui disait d'un air grave :

— Chez quelle écolière faut-il conduire monsieur?

— Où tu voudras, répondait-il en bégayant.

Comme on savait que c'était toujours à peu près le même dialogue, on payait le domestique, afin qu'il se décidât en faveur de telle ou telle famille ; car, une fois qu'il était là, il y passait la journée, et n'allait plus ailleurs. Il arrivait sa pelisse couverte de neige, ayant traîné ses bottes de laine blanche, qu'on appelle bottes de Moscou, et qui sont très chaudes ; jetant tout cela dans l'antichambre, il en-

trait en se dandinant et mettait quelques minutes à bégayer sa première phrase.

Malgré cette indolente paresse, il était amoureux (à sa manière) de mademoiselle Percheron, qu'il a épousée, et qui, de son côté, avait une dose d'originalité qui n'a pas laissé que d'être assez piquante, tant qu'elle a été accompagnée de cette grâce qui embellit la jeunesse, mais qui, lorsque nous ne sommes plus jeunes, est appelée minauderie, et plus tard grimaces, par ces mêmes adulateurs qui brisent l'idole qu'ils ont encensée.

Mademoiselle Percheron, que l'on nommait *Percherette* dans la société, possédait un magnétisme de coquetterie qui attirait tous les hommes vers elle, et malgré cela elle avait des principes très sévères. Quelques-uns de ses adorateurs avaient eu la maladresse d'en devenir très sérieusement amoureux, malgré l'expérience des autres papillons qui étaient venus se brûler à ce petit flambeau : aussi s'en faisait-elle de mortels ennemis.

Je me rappelle qu'un jour, dans le salon de la comtesse Golofkine, une des victimes de Perche-

rette, se plaignant à moi de sa perfide coquetterie, me disait :

« — Un chapeau au bout d'un bâton suffirait pour lui donner l'envie de faire ses petites grâces. Tenez, reprit-il furieux, en la voyant causer très bas et d'une manière animée avec Lafont, le violon, quand je vous le disais ! »

Fild, au reste, ne faisait pas beaucoup d'attention à ce petit manége : cela l'aurait dérangé.

Mademoiselle Percheron était une personne bien élevée, instruite, et l'une des plus fortes écolières de son prétendu ; mais elle n'avait aucun ordre, aucune économie... Deux personnes qui se ressemblaient sous autant de rapports ne pouvaient faire un heureux ménage, car il faut des contrastes : une femme raisonnable aurait eu plus d'empire sur son mari.

Fild ne travaillait que lorsqu'il y était forcé par l'approche de ses concerts (il n'y jouait jamais que sa musique) ; mais il fallait qu'il fût long-temps stimulé par ses amis, pour se décider à se mettre à son piano et à travailler. Il commençait par se faire

apporter un bol de grog, dont il faisait un assez fréquent usage (sans se griser, cependant), et il relevait ses manches. Alors ce n'était plus l'homme paresseux, c'était l'artiste, le compositeur inspiré ; il écrivait, et jetait ses feuillets au vent, comme la sybille ses oracles, et ses amis les recueillaient et les mettaient en ordre. Il fallait être habile pour déchiffrer ce qu'il notait ; car ce n'étaient que des traits à peine formés, mais ils en avaient l'habitude. A mesure qu'il avançait dans son œuvre, son génie s'échauffait à un tel point que ses copistes n'avaient presque plus la force de le suivre. Il essayait ensuite ce qu'il venait de jeter sur le papier, et c'était admirable, surtout exécuté par lui. Un piano n'était pas un instrument ordinaire sous ses doigts. A trois ou quatre heures du matin, il tombait enfin épuisé sur son divan, et s'endormait. Pendant ce temps, on achevait de mettre les parties au net. Le lendemain matin, à son réveil, il prenait plusieurs tasses de café, et travaillait de nouveau. Il ne fallait pas alors s'aviser de lui parler, fût-ce pour la chose la plus urgente. Ses amis, qui étaient tous des gens de

mérite, le comprenaient et gardaient un religieux silence, car ils savaient apprécier son talent à sa juste valeur.

« Quant au produit de son concert, c'est ce qui l'occupait le moins ; ses billets étaient pris à l'avance, et payés très généreusement.

La réputation de Fild eût été bien plus étendue, s'il avait voulu voyager ; mais on eut bien de la peine à l'engager à quitter Moscou pour aller à Saint-Pétersbourg ; et encore ne s'y décida-t-il que long-temps après son mariage, lorsqu'à l'exemple de Belzébuth il voulut fuir madame Honesta.

Un des amis les plus intimes de Fild, en 1806, et qui faisait partie de notre société, était un célèbre harpiste nommé Adams, Anglais comme lui. Cet ami faisait tout au monde pour l'empêcher d'épouser Percherette, et s'appuyait pour cela sur son extrême coquetterie, prétendant qu'elle n'était sage que dans le but de se faire épouser par un artiste qui eût un nom, et que, si lui, Adams, voulait lui faire sérieusement la cour, elle l'écouterait favorablement. Fild fumait son cigare pendant ce dialo-

gue, avec un admirable sang-froid : ce qui mettait Adams en fureur, car il avait autant de pétulance que l'autre avait de calme. Cependant, à force de lui répéter la même chose, ils se firent un défi, et un pari s'ensuivit.

Comme ils n'avaient jamais d'argent ni l'un ni l'autre, ils s'avisèrent d'un singulier marché : ce fut de donner à eux trois, Fild, Adams et Romberg, un concert dans le carême. Mademoiselle Percheron, n'étant pas riche, quoiqu'elle gagnât beaucoup à donner des leçons, on résolut qu'elle en ferait partie. Il fut convenu entre les trois associés qu'ils paieraient conjointement les frais de la toilette de Percherette ; mais que, si Adams parvenait à se faire aimer d'elle, il paierait ses atours ; sinon, ce serait Fild. Romberg, qui n'était pour rien dans cette affaire, se trouvait hors de cause, quoi qu'il arrivât.

Quoiqu'Adams n'eût que trois mois pour se faire aimer de Percherette, il prétendit que ce temps était plus que suffisant ; mais il se trompa. Pour s'en dédommager il voulut s'amuser un moment aux dépens de son ami, et savoir jusqu'où pouvait

aller son sang-froid. Il arrive un matin chez Fild, et le trouve étendu nonchalamment, comme à son ordinaire, et fumant à côté d'un bol de grog, avec la gravité d'un *hidalgo*.

— Eh bien, mon cher, dit-il à son ami en jetant son chapeau et ses gants sur la table, vous étiez si sûr de votre fait! Je savais bien, moi, que cette coquette serait facile à persuader.

L'autre fumait toujours sans répondre et sans se déranger. Cette immobilité met Adams hors de lui et le pousse à dire des choses si extraordinaires et si positives, tout en se promenant et se démenant dans la chambre, qu'enfin Fild, se redressant de toute sa hauteur, lui crie :

— Vous paierez la robe!

Mademoiselle Percheron, qui venait travailler, ouvrit la porte dans le même moment, et, voyant Adams qui riait à se rouler par terre, elle ne comprit rien à cette scène; Fild, furieux et aussi rouge qu'il était pâle d'ordinaire, bégayait plus que d'habitude et faisait des contorsions épouvantables pour

articuler des mots, de sorte qu'Adams fut longtemps sans pouvoir persuader à ce pauvre Fild que c'était une plaisanterie.

Cela courut la ville et le mot passa en proverbe ; lorsque l'occasion s'en présentait, on disait : « *Il paiera la robe.* »

Le ciel, qui se joue de nos vains projets, ne permit pas que ce concert eût lieu. Mademoiselle Percheron tomba sérieusement malade, et, lorsqu'elle commençait à entrer en convalescence, Adams fut pris d'une fièvre chaude, causée par une imprudence ; on n'en fait pas impunément dans un climat comme celui de la Russie. Adams était l'homme pour lequel Fild avait le plus d'attachement ; il était son compatriote, et ils s'appréciaient l'un l'autre, malgré l'extrême différence de leurs caractères, et peut-être à cause de cela. Au moment où sa maladie présentait le plus de danger, mademoiselle Percheron entrait à peine en convalescence ; sans cet excellent docteur Rhéman, depuis médecin de l'empereur[*], elle aurait succombé. Il avait recom-

[*] Il est mort du choléra en 1831.

mandé sur toutes choses que l'on ne parlât point à cette jeune personne de l'état désespéré où se trouvait Adams. Fild se partageait entre son ami et sa maîtresse, et, malgré son insouciance habituelle, on voyait facilement qu'il était très affecté. Je venais le remplacer auprès de Percherette toutes les fois que cela m'était possible, car j'étais très occupée alors, et ne pouvais lui donner que quelques heures.

Un jour que, toute parée, j'attendais Fild depuis long-temps pour me conduire dans une maison, je le vis entrer. Je lui demandai avec empressement comment se trouvait son ami. Il ne répondit pas et baissa la tête pour cacher les larmes qui roulaient dans ses yeux. Mademoiselle Percheron lui relève les cheveux, et, portant la main sur son front :

— Qu'avez-vous, mon cher? lui dit-elle avec ce ton mignard qui lui allait si bien alors; est-ce qu'Adams n'est pas mieux ? Il ne faut pas vous tourmenter ainsi. Et elle lui répéta tous les lieux communs usités en pareille circonstance. Il a un habile médecin, ajouta-t-elle, et, à son âge, on revient de loin.

Alors il la regarde avec cet air étonné qui était l'expression assez habituelle de ses yeux :

— Comment voulez-vous qu'il en revienne, puisqu'il est mort !

Il fallait que la nouvelle fût aussi triste pour qu'elle ne nous fît pas rire, dans le premier moment, par la manière dont elle nous fut annoncée. Nous en fûmes très affectés, car c'était une chose horrible de voir un jeune homme aussi rempli d'avenir et de talent mourir par une imprudence. Adams était d'ailleurs celui qui avait le plus d'empire sur son ami, et l'empêchait souvent de faire des sottises ou d'être la dupe des autres.

Le mariage projeté depuis si long-temps fut enfin fixé au mois de septembre 1807.

Il y avait à Moscou un vieux Français nommé M. Dizarn, ancien émigré, négociant estimé et le doyen de la colonie française. C'était à lui que mademoiselle Percheron avait été recommandée à son arrivée en Russie, et il lui portait un intérêt paternel.

Il vint avec elle pour me prier de lui servir de

mère à la cérémonie nuptiale; M. Dizarn devait servir de père à Fild. Nous convînmes ensemble de nous occuper des préparatifs nécessaires, présumant qu'aucun des deux n'était capable de le faire. Nous voulûmes d'abord leur avoir un logement convenable, car Fild ne pouvait guère recevoir sa nouvelle épousée dans le sien, quoiqu'il ne manquât pas d'un certain luxe dans son genre, mais il portait le cachet d'originalité du possesseur. Une grande pièce entourée de divans très bas, avec des piles de coussins comme on en rencontre dans la plupart des logements en Russie, servait merveilleusement l'indolente paresse de Fild, et lui donnait l'air d'un pacha, lorsqu'il fumait une longue pipe de bois de sandal, enveloppé dans sa robe de chambre fourrée de petit-gris; près de lui était une petite table sur laquelle se trouvaient un plateau, des carafons de rhum, et un réchaud à l'esprit-de-vin.

Les murailles étaient tapissées de porte-cigares, de pipes de tous les pays et de toutes les formes, de petits sacs à tabac turc, en cachemire, de cigares de la Havane; tout cela était d'un très grand luxe,

car il y a des pipes et des porte-cigares qui sont d'un prix énorme. Des yatagans, des poignards damasquinés et ornés de pierreries; quelques objets en fer et or, de la manufacture de Toula; tous ces présents, qui lui avaient été faits par les admirateurs de son talent, étaient placés sans ordre çà et là dans la chambre. Une grande table ronde, couverte de musique, d'écritoires à moitié renversées, et de plumes pittoresquement jetées; des chaises mal rangées; quatre croisées sans rideaux, et pour les amis un très beau piano, tel était l'ameublement de ce pacha d'une nouvelle espèce.

C'est ainsi que nous le trouvâmes lorsque nous vînmes le chercher pour lui faire voir l'appartement qu'il devait occuper le jour de son mariage. Nous eûmes beaucoup de peine à le découvrir au milieu du brouillard de fumée dont lui et ses amis s'encensaient gravement. Une pareille habitation n'eût guère convenu à une petite maîtresse comme Percherette. Lorsque nous lui eûmes fait voir le logement, il le trouva beaucoup trop beau pour lui, et il fut inquiet de savoir où il pourrait recevoir ses

amis et placer son chien. Nous lui montrâmes une pièce disposée tout exprès, et absolument semblable à celle qu'il regrettait ; alors il ne s'embarrassa plus de rien.

Comme nous logions tous trois près les uns des autres, ils dînèrent chez moi le jour du mariage, qui devait se célébrer le soir, avec un M. Jonhes, qui avait en quelque façon remplacé Adams auprès de son ami, à l'exception cependant que celui-ci était aussi flegmatique que l'autre l'était peu.

Jonhes devait être un de leurs témoins. Après le dîner, je suivis mademoiselle Percheron pour présider à sa toilette. Fild se mit à mon piano et s'étudia à jouer faux et hors de mesure, pour imiter une demoiselle de la société. J'engageai son ami à ne pas le laisser se livrer trop long-temps à cette intéressante occupation, car il était capable d'oublier qu'il se mariait le soir, d'autant plus qu'il m'avait raconté quelques jours auparavant une anecdote qui n'était pas faite pour me rassurer.

— Comment, depuis que vous êtes ici, n'avez-

vous jamais eu l'envie d'aller faire un voyage en Angleterre? lui disais-je.

— Oh! oui, j'en ai eu le désir, mais je n'ai pu le faire. J'ai commis un crime dans ce pays.

— Ah! mon Dieu, vous me faites peur ; qu'avez-vous donc fait ?

— J'ai fait une promesse de mariage à une demoiselle, et la veille de la noce j'ai réfléchi que je ne voulais pas me marier, et je suis parti pour la Russie.

Je craignais qu'il ne lui prît fantaisie d'en faire autant. Cette fois, s'il n'oublia pas la femme, il oublia l'heure de la cérémonie. Étant revenue chez moi pour chercher quelque chose, je le retrouvai à la même place. Je me fâchai sérieusement, et l'envoyai faire sa toilette de marié.

En arrivant à l'église, nous l'aperçûmes à côté de M. Dizarn ; il avait l'air d'un petit garçon qui va faire sa première communion.

Notre excellent pasteur, l'abbé Surugue, curé de l'église catholique, avait voulu se signaler, en

leur faisant un service en musique. Fild vint tout doucement auprès de moi, et me dit :

— Il chante faux, M. le curé.

Il ne leur en fit pas moins un discours touchant sur l'harmonie du mariage et sur toutes les harmonies. Pendant ce temps, le marié s'était aperçu qu'il avait oublié l'anneau d'alliance, et qu'il n'avait point emporté d'argent. On courut chercher l'anneau; quant à l'argent, M. Dizarn y suppléa. La cérémonie terminée, nous nous réunîmes pour souper, dans leur nouvelle habitation. Lorsqu'on voulut se mettre à table, on chercha le marié; il était resté dans le milieu du salon, l'examinant dans tous ses détails : le moment était bien choisi.

Au dessert, Jonhes se mit à nous raconter une histoire fort longue, et qui commençait un peu à languir. Fild se lève tout à coup, et dit à l'abbé Surugue, placé près de lui :

— J'ai bien retenu cette histoire; je la raconterai à Jonhes le jour de ses noces.

C'est ainsi que se termina ce singulier mariage. Je trouvai Fild le lendemain matin, déjeunant avec

sa femme, et enveloppé d'une superbe robe de chambre d'étoffe turque, dont le comte Soltikof lui avait fait cadeau; ainsi que d'une de ces pipes, que l'on fume dans un bocal de cristal.

XIV

Le printemps en Russie. — Costumes nationaux dans les villages. — Les tsigansky. — Leurs danses et leurs chants. — Leurs usages. — La fête du 1ᵉʳ mai. — Les marchands russes.

Lorsque le mois de mai ramène le printemps, cette saison, désirée dans toutes les contrées, acquiert un charme plus particulier dans un pays où le soleil, qui commence à adoucir la température, fait disparaître cette neige qui vous a fatigué les yeux pendant huit mois. Ce changement s'opère comme par un coup de baguette, et fait succéder un tapis de verdure au linceul qui ensevelissait la terre. De jeunes bourgeons se laissent bientôt aper-

cevoir sur les arbres. Je n'ai jamais éprouvé un plaisir aussi vif à voir renaître la verdure. La végétation est tellement active, qu'elle fait en trois mois ce qui ne se produit qu'en six dans les climats tempérés, où cette verdure ne nous quitte que partiellement. Les privations font mieux apprécier les douceurs de la vie : Aussi ce 1er mai est-il célébré dans toutes les villes de la Russie par une promenade à peu près semblable à celle de Longchamps. A Pétersbourg, ainsi qu'à Moscou, elle se compose d'une file de brillantes voitures : Cela n'a rien d'extraordinaire, mais au temps dont je parle on avait encore à Moscou tous les anciens usages, et les anciens costumes, qui ont tant de charme pour les étrangers et surtout pour les artistes.

Depuis que le commerce russe a voulu adopter les habits européens, Moscou a perdu le cachet qui allait si bien à cette ville, d'un aspect asiatique, aux coupoles dorées et dont le croissant surmonté d'une croix rappelait la conquête de la foi, sur la loi Musulmane. Le premier jour de mai était consacré à la noblesse et le lendemain aux marchands russes,

classe plus riche que beaucoup de grandes familles nobles. Comme à cette époque de l'année il ne fait pas encore très chaud, les seigneurs faisaient d'avance dresser des tentes magnifiques, et de beaux tapis de Perse couvraient la terre et garantissaient de l'humidité. Un lustre était placé au milieu, et un peu plus loin, il y avait une autre tente, dans laquelle on disposait le service.

Après s'être promené dans des voitures élégantes ou à pied, on se réunissait pour dîner : le soir on relevait les portières des *Marquises,* et on se rendait des visites. C'est alors que les tsigansky venaient danser la tsigansky et jouer de la *balalaye* et du tambourin : c'est surtout à cette fête de mai qu'elles portent le costume de leur nation le plus élégant. Il se compose d'une tunique ou d'une jupe noire bordée de galons, sur laquelle elles mettent un corsage d'une étoffe riche, et lacé sur le devant ou rattaché avec de brillantes agrafes. Leur poitrine est couverte de coliers en ambre, ou en coreaux retenus avec des chaînettes d'argent ; leurs bras sont entourés de perles de couleur et de bracelets ; et elles ont

des boucles d'oreilles très longues. Plus elles peuvent réunir de bijoux, de dorures et de perles, et plus leur costume est de bon goût, par la manière dont elles disposent ces ornements : aussi les plus célèbres reçoivent-elles beaucoup de cadeaux, même des dames, lorsqu'elles sont en vogue.

Les tsigansky portent sur l'épaule un manteau d'un léger tissu rouge, attaché avec une agrafe, et découpé en pointes dont chacune est garnie de piécettes, qu'elles percent et qu'elles cousent ensuite comme une frange : ce sont souvent des ducats qu'on leur donne, qu'elles y emploient. Leur cheveux, d'un noir d'ébène, sont partagés sur le milieu et retombent en tresses sur leurs épaules ; elles portent une petite couronne d'où s'échappent des boules creuses, remplies de baumes ou de parfums.

Lorsqu'elles commencent à danser, elles détachent avec grâce leur petit manteau et le font tourner comme dans un pas de châle. Quoiqu'elles n'y mettent aucune étude et que le caprice seul dirige leurs mouvements, cela ne laisse pas que d'avoir beaucoup de charme. Quand elles agitent leur manteau au-dessus

de la tête, les piécettes dont il est frangé, font un petit bruit fort bizarre. Les hommes qui les accompagnent, chantent parfois en second dessus et même en trio avec la basse, ce qui produit une jolie harmonie. La danse des hommes ressemble alors à la Cosaque, et les motifs des airs se reproduisent comme dans les chants russes, mais les chanteurs habiles ou bien organisés les varient à l'infini.

C'est surtout l'air de la tsigansky qui a inspiré les compositeurs ; ils ont puisé dans les motifs des airs russes un thème à de charmantes variations.

Ya tsigansky Maladoï
Ya tsigansky ni prostoï.

« Je suis une jeune stigansky,
« Je ne suis pas à dédaigner.* »

Les Tsigansky sont des bohémiens, espèce de parias chassés de l'Inde dont l'origine se perd dans la

* M. Alexandre Dumas, dans le *Maître d'armes*, nous a peint admirablement les bayadères; mais il n'avait probablement pas vu les tsigansky dont il leur donne le nom; d'ailleurs pour les rencontrer dans toute leur élégance, il fallait que ce fût à Moscou, à la fête du premier mai, et dans les tentes de la noblesse. Celles qui venaient se mêler au public étaient les mêmes qu'on rencontrait dans les rues. Ce que je dis ici date de 1807; tout a bien changé depuis ce temps.

nuit des temps. Cette race nomade s'est répandue dans plusieurs contrées de l'Europe sous différents noms, pris dans les pays qui les accueillaient, ou pour mieux dire, les toléraient; mais les tsigansky furent les premiers qui vinrent en Russie il y a plusieurs siècles.

Ces peuples arrivent avec leurs tentes et campent à la porte des villes lorsqu'ils en ont obtenu l'agrément de la police. On ne leur permet jamais d'occuper aucune maison dans les villes, car on connaît trop bien leur adresse à s'emparer du bien d'autrui, et l'on est toujours en défiance. Malgré la surveillance qu'on exerce sur eux et même en dehors des portes, les paysans ont souvent à regretter quelques volailles, quelques lapins, et leurs provisions disparaissent comme par enchantement.

Le comte Théodore Golofkine, avant son départ pour les pays étrangers, voulut me mener voir leur camp placé hors de la Porte Rouge.

Comme nous étions dans l'hiver, les hommes travaillaient au dehors, soignaient les chevaux et le bétail, et fendaient du bois. Ils étaient vêtus de la

chemise rayée sur le pantalon, et du cafetan doublé de peau comme les mougicks *. Les vieilles femmes, affublées de tous les haillons qu'on leur avait donnés, étaient vraiment hideuses à voir ; elles étaient restées dans les tentes pour préparer les aliments. On apercevait grimpant sur les chariots, comme des écureuils, tous les petits enfants en chemises, la tête et les pieds nus : ils couraient dans la neige pour demander l'aumône aux passants et aux curieux ; tout ce petit peuple cuivré ressemblait à des singes. Il y a cependant parmi eux de belles filles et de beaux garçons.

Les tentes dans lesquelles on faisait venir les tsigansky étaient rangées dans le bois de Marienroche, dont les arbres bordant les allées, étaient illuminés en verres de couleur : cela formait un fort beau coup-d'œil. Le public qui venait prendre part à ces jeux, y restait jusqu'à ce que la file de voitures se fût reformée pour rentrer en ville. Le lendemain, les allées du bois de Marienroche, pre-

* Leur chef a souvent un manteau brun garni de franges et un bonnet particulier.

naient un nouvel aspect; elles appartenaient alors aux marchands russes, qui n'avaient point encore changé leurs riches costumes pour le frac et les robes. Les grandes dames venaient à cette promenade en négligé et comme spectatrices ; les marchands arrivaient dans des droschkis traînés par deux beaux chevaux qu'ils conduisaient eux-mêmes. Ils portaient le cafetan de drap bleu doublé de soie, et serré sur les reins par une écharpe d'étoffe turque, tramée d'or et d'argent; pantalon large et des bottines ; les cheveux coupés en rond; la barbe et le chapeau qui ont une forme particulière à ce costume.

Les femmes, au fond de leur droschkis, avaient une cadsaveka de brocard ou de velours, doublée d'une belle fourrure; une robe en damas vert ou cerise, bordée d'un large galon d'or et de deux autres sur le devant, séparés par une rangée de boutons. Leur cakochenique (coiffure du pays), était fermé et couvert de pierreries, de perles fines, de petites franges en perles pendantes sur le front; (les femmes ne montrent pas leur cheveux); elles avaient des boucles d'oreilles, des chaînes ; enfin le

costume le plus riche. Quelques-unes portaient un voile lamé sur le cakochnique ; c'étaient les femmes de Casan ou de Thwer : ce coup-d'œil était magnifique.

Maintenant, les marchands russes donnent une brillante éducation à leurs enfants, qui font presque tous de grands mariages; car leur fortune est considérable ; mais les pères ont encore, pour la plupart du moins, conservé jusqu'à présent la vie simple et le costume primitif de leurs ancêtres. De jour en jour, cette classe change ses habitudes, et bientôt il ne restera plus que les petits boutiquiers qui rappelleront ce qu'ils étaient il y a trente ans. Je conçois que la civilisation y gagne, mais on y perd le charme de la nationalité.

XV

La comtesse Strogonoff.— Son château.— Les fêtes d'hiver.— Jardin factice.— Fêtes d'été.

Cette première année passée, mon existence devint plus posée.

J'étais très répandue dans la société russe, et l'on m'y traitait avec une grande bienveillance.

La comtesse Strogonoff, personne âgée et infirme, mais aimable et gaie, m'avait prise en amitié. Comme elle aimait les arts, la poésie, je lui lisais souvent les ouvrages de nos meilleurs auteurs, qu'elle était

fort à même d'apprécier. Tout ce qui paraissait de nouveau en France, lui était aussitôt envoyé.

La comtesse possédait une grande fortune, et elle en usait avec magnificence. Sa maison de ville était riche, élégante et de bon goût. Sa campagne, à Bradzoff, était une véritable petite Suisse; on y avait réuni les fêtes les plus pittoresques, et cela faisait d'autant plus illusion, que le climat de Moscou est beaucoup plus doux que celui de Saint-Pétersbourg.

Elle donnait des fêtes charmantes l'été, et lorsqu'on la voyait au milieu de la société brillante qu'elle avait rassemblée, courir les jardins, les labyrinthes, les forêts, dans une chaise roulante qui avait un mouvement très rapide, on eût pris cette bonne petite vieille pour la fée de cette île enchantée, tant elle était mignonne et soignée.

Elle m'avait proposé sa maison, une voiture et des gens à mes ordres, si je voulais entrer chez elle en qualité de lectrice, et je l'avais accepté; mais je ne voulus recevoir aucun traitement, car c'eût été enchaîner ma liberté.

Je vaquais à mes occupations du théâtre, je voyais mes amis et les personnes de la société auxquelles je ne voulais point renoncer. Je mettais d'ailleurs beaucoup de complaisance à lui faire des lectures ou de la musique, surtout les jours où elle recevait.

La comtesse avait dans sa maison de ville un pavillon chinois, dont les meubles, les tentures, les tableaux, avaient été apportés par des marchands de Canton, qui venaient chaque année à la foire de Makarieff. Près de ce pavillon se trouvait une magnifique serre, dans laquelle on donnait les fêtes d'hiver. Des arbres d'une assez grande hauteur semblaient y avoir pris racine et formaient de belles allées. On rencontrait à chaque pas des caisses d'orangers, des fleurs de toutes les saisons, des arbres couverts de fruits, que l'on attachait d'une manière très adroite.

Cette serre avait une assez grande dimension, et était éclairée par le haut avec des verres dépolis qui renvoyaient une lumière semblable au crépuscule du mois de juin. Aucun poêle, aucun feu, ne

se laissant apercevoir, on eût dit la température du printemps. Des oiseaux voltigeaient dans les arbres, et de temps en temps on entendait leurs chants.

Lorsqu'on regardait à travers les doubles croisées, dont les carreaux étaient d'un seul jet de verre de Bohême, on voyait la neige qui couvrait les maisons; on entendait les roues des voitures crier sur la glace, et l'on apercevait la barbe des cochers ainsi que leurs chevaux couverts de givre.

Ce sont là de ces merveilles que l'on ne peut apprécier que dans un climat glacé, où l'on aime à rappeler, par des contrastes, les douceurs des pays méridionaux et l'âpreté des contrées du Nord, réunie à force d'art.

XVI

Club de la noblesse.—Les théâtres particuliers des seigneurs.—Les artistes.—Soirée chez la comtesse de Broglie.—La romance d'*Atala* de M. de Châteaubriand.— M. de Lagear.— Le Kremlin.— M. de Rostopchin.

Les plaisirs d'hiver, tels que les montagnes de glace, les parties de traîneaux, remplacèrent les fêtes de l'été. La noblesse de Moscou pouvait donner une idée des satrapes de l'Orient. L'assemblée des nobles avait lieu en hiver, une fois par semaine, depuis six heures du soir jusqu'à deux ou trois heures du matin. Ce club n'était composé absolument que de nobles; les banquiers, même les plus renommés, n'y entraient pas. Il y avait dans

cette assemblée qui ne peut se comparer à aucune autre, environ deux mille six cents abonnés, dont dix-sept cents femmes. La raison de la différence qui existait entre le nombre des hommes et celui des femmes, c'est que tous les jeunes gens appartenant à la noblesse, étaient au service et presque toujours à leur corps. Les hommes payaient vingt-cinq roubles par an, les femmes dix. On y trouvait toutes sortes de rafraîchissements, et l'on y soupait à douze roubles par tête. L'emplacement était superbe, et construit aux frais de la noblesse. La grande salle était soutenue par vingt-huit colonnes jointes ensemble par une balustrade et une galerie dans laquelle on avait un coup-d'œil magnifique ; on n'y entrait que par billets.

Beaucoup de grands seigneurs avaient des salles de spectacle, et quelques-uns donnaient des opéras et des ballets. Ceux qui composaient ces troupes, appartenaient au seigneur, qui désignait à chacun le rôle qu'il devait jouer. Au gré du maître, l'un avait été fait acteur, l'autre chanteur, celui-ci danseur, celui-là musicien !

Comme pendant le carême on ne joue pas la comédie, ces salles étaient données alors par les seigneurs aux artistes pour y donner des concerts de souscription ; lorsque j'annonçais quelques-unes de ces soirées du carême, elles avaient lieu dans une de ces salles, et le plus souvent dans les plus brillants salons et sous le patronage des dames. C'était une manière honnête de payer le prix de ma complaisance; et les souscriptions me rapportaient beaucoup d'argent et de nombreux cadeaux. Je ne me dissimulais pas que parmi elles, il y en avait qui ne me recherchaient que parce que j'étais à la mode, mais elles avaient assez de tact pour ne pas le laisser apercevoir. Comme les demoiselles et même les jeunes dames de la maison chantaient avec moi, je ne pouvais me plaindre que par fois on abusait de ma complaisance ; mais toutes cependant n'avaient pas le même tact, et la petite anecdote que je vais rapporter me donna l'occasion de déployer ce sentiment de dignité qui devrait toujours être dans le cœur des artistes.

J'étais très bien reçue chez la comtesse de Bro-

glio*, dont le mari était un homme d'esprit et de goût. Elle m'écrivit un jour, que voulant me faire rencontrer avec un de mes compatriotes, M. le comte de Lagear, qui revenait de Constantinople, elle m'enverrait chercher à six heures.

Ce genre d'invitation, me parut assez bizarre de la part d'une personne chez laquelle j'étais habituellement reçue. Il est d'usage dans les maisons russes, qu'une fois admis, vous y veniez sans invitation, et l'on vous saurait mauvais gré si vous n'y alliez pas assez souvent : c'est une des vieilles coutumes de l'hospitalité qui se pratique toujours.

A peine arrivée, la comtesse vint à moi, « J'ai tant parlé de vous à M. de Lagear, me dit-elle, je lui ai tant vanté votre extrême complaisance, et vos jolies romances, que je lui ai donné un vif désir de vous entendre.

Je ne trouvai pas cette invitation fort obligeante ;

* C'était une princesse russe qui avait épousé le comte de Broglie pendant l'émigration.

il suffisait, pour que j'en fusse blessée, que celui devant qui elle désirait que je me fisse entendre, fût un Français, que je voyais pour la première fois, et qui ne connaissait pas encore la manière dont j'étais reçue dans le monde ; je ne voulais pas qu'on eût l'air de me faire venir pour amuser M. le comte de Lagear. Cette invitation étant faite d'une manière à laquelle je n'étais pas accoutumée, je pris la ferme résolution de ne pas chanter. Je fus placée à table près de M. de Lagear, qui était un homme très aimable, et nous causâmes pendant tout le dîner. Je n'en fus que plus résolue à me faire voir avec quelqu'avantage aux yeux de mon compatriote.

Aussitôt après le dîner, la comtesse fut chercher une harpe, et vint elle-même la mettre dans mes mains...

—Ah ! madame la comtesse, j'ai un regret infini de ne pouvoir répondre à votre attente, mais vous savez que je ne suis pas assez forte sur cet instrument et que je n'en joue que pour m'accompagner.

— Mais je le pense bien ainsi, et c'est pour cela que je vous l'apporte.

— Je suis horriblement enrhumée, madame la comtesse, et il me serait impossible de chanter.

— Vous ne vous fatiguerez pas, vous chanterez tout bas, ce que vous voudrez.

— Vous compromettriez, si je chantais, cette brillante réputation que vous avez bien voulu me faire, car il m'est impossible de donner un son.

Toutes les instances, toutes les flatteries que l'on put employer, furent inutiles, je ne voulus point céder.

La comtesse se mordait les lèvres, et je voyais à sa figure, combien elle était désappointée ; je m'attendais à quelques mots piquants ; mais j'étais disposée à répondre, quoique avec politesse, et à ne pas me laisser humilier, dussé-je me brouiller avec elle. Je savais me tenir à ma place, quelque avance qu'ont pût me faire, mais je n'aurais pas souffert non plus qu'on m'en fît sortir.

Quand, dans un concert, on invite un artiste pour chanter, il aurait mauvaise grâce à se faire prier ;

mais lorsqu'on le reçoit en tout temps, en ami de la maison, on doit lui demander plus convenablement un acte de complaisance : aussi, lorsque la la comtesse me dit avec assez d'amertume.

— Quand on veut inspirer de l'intérêt dans la société, il faut au moins faire quelque chose pour elle.

— Je pensais, madame la comtesse, lui répondis-je, n'y avoir pas manqué jusqu'à présent, et je croyais que la complaisance ne devait point aller jusqu'à compromettre ma santé; cependant, ajoutai-je, je veux vous prouver ma bonne volonté à vous être agréable; même aux dépends de mon amour-propre.

On battit des mains, et me levant aussitôt, je fus chercher une guitare placée à l'autre extrémité du salon; je préludai pour me remettre un peu, car j'étais très émue. Je chantai ces strophes d'*Atala*, pour lesquelles on m'avait fait une charmante musique :

Heureux qui n'a point vu l'étranger dans ses fêtes,
Qui, ne connaissant point les secours dédaigneux,
A toujours respiré, même au sein des tempêtes,
 L'air que respiraient ses aïeux.

> La nonpareille des Florides,
> Satisfaite de ces forêts,
> Ne quitte pas ces eaux limpides,
> Ces bois ni ces bocages frais;
> Dans sa retraite toujours belle,
> Le ciel brille d'un jour serein,
> En d'autres pays aurait-elle
> Son nid parfumé de jasmin.

Nous échangeâmes un coup-d'œil avec M. de Lagear, et je vis qu'il était très satisfait de mon chant. La comtesse avait trop d'esprit pour se fâcher de l'à-propos.

— O ma chère *Fleurichette**, me dit-elle en riant, les nids de votre pays ne sont point parfumés de jasmin.

— J'en conviens, repris-je, continuant la plaisanterie, mais vous ne pouvez me reprocher d'être venue les chercher dans le vôtre.

— Vous êtes une mauvaise tête, me dit-elle en m'embrassant.

De ce moment, je chantai tout ce qu'on voulut. Cette petite anecdote se répandit promptement et ne me fut point défavorable, car elle me donna une

* J'ai déjà dit que ces diminutifs s'employaient dans l'intimité.

attitude dont personne n'essaya de me faire sortir.

Je voyais souvent chez ces dames, M. Demetrieff, homme très instruit et très savant ; je lui témoignai le désir que j'avais de voir le Kremlin, et il eut la complaisance d'être mon cicérone. Il entra dans tous les détails qui pouvaient m'intéresser sur les choses curieuses que renfermait cet édifice, palais des tzars, qui fut pris et brûlé par les tartares et reconstruit peu de temps après. Je fis des notes en rentrant chez moi, et je m'en félicite doublement, car bientôt après on enleva tous les objets pour les soustraire à l'armée qui s'approchait. La richesse des tombeaux, les ornements de l'église sont d'une magnificence idéale, surtout le jour de la résurrection.

Le trésor est dans des chambres voûtées qui renferment plusieurs armoires remplies de différents ornements d'églises ; de forts beaux manuscrits avec des perles orientales sur les couvertures ; des crucifix d'or garnis de perles et de diamants ; des habits de pope, enrichis de la même manière ; deux calices en fort belle agathe ; des vases de jaspe, et

beaucoup d'autres objets extrêmement riches.

C'est dans l'église de Saint-Michel, que l'on enterrait les tzars, et Pierre II est le dernier qui y ait été déposé. L'on voit sur l'autel le dais qui a servi à son enterrement. A côté de la cathédrale est l'ancien palais des patriarches; c'est là que l'on conserve toutes les richesses de l'église.

Le palais métropolitain a aussi son trésor et ses ornements. Le bonnet que porta Platon serait bien extraordinaire, si la pierre du milieu était naturelle comme on me l'a dit ; c'est une agathe dans laquelle on aperçoit un petit crucifix très bien dessiné, et au bas, un moine en prières.

Le palais des tzars est un édifice gothique ; auquel on monte par un escalier en pierre, qui est en dehors ; il est célèbre pour avoir été le théâtre des massacres commis par les Strelitz sur la personne de Narechekine et sur d'autres grands de l'empire. Dans la première chambre, on voit les habillements de Catherine Iʳᵉ, d'Élisabeth, de Pierre Iᵉʳ, de Pierre II, de l'impératrice Anne : tous ces habits sont riches et bien conservés. A droite est

un trône à deux places, qui a servi à Pierre 1er. J'ai remarqué aussi une paire de bottes qu'il mettait les jours de cérémonie, et une autre ayant des clous fort pointus sous le talon pour la fête de l'Épiphanie : ce jour est consacré à la bénédiction des eaux sur la glace, les mères vont plonger leurs enfants dans le trou pratiqué pour cette cérémonie. Cet antique usage s'observe encore aujourd'hui.

Le manteau de Catherine II a, m'a-t-on dit, quarante-quatre pieds de longueur ; douze chambellans le portaient les jours de cérémonie. Il y a aussi dans ce palais une prodigieuse quantité de vases, de candélabres, des bassins en or massif, un trône en même métal donné par un sophi de Perse et qui a servi au couronnement de Catherine II ; les couronnes de Sibérie, d'Astracan de Casan, celle qui fut envoyée par l'empereur de Constantinople lors de sa conversion à l'église grec : que cette couronne est d'or, et aux trois branches, il y a des perles orientales, qui par leur grosseur, sont d'un très grand prix, et une croix pectorale en diamants. L'armoire qui renferme les

couronnes est la plus riche de ce trésor. Dans une autre armoire vitrée, sont les habits qui ont servi au sacre de Paul Pétrowitch, d'Alexandre Pawlotzki; une poupée en cire, représentant l'impératrice Élisabeth, encore enfant, dans le costume du temps; une horloge dans laquelle est un pape et des cardinaux qui le saluent en passant devant lui, et près de là une toilette tout en ambre. Dans la salle du bas sont des guerriers à pied et à cheval, armés à l'antique; l'armure complète d'Alexandre Neusky, et des sabres enrichis de diamants, etc., etc.

C'est sous le règne de l'impératrice Anne, qu'eut lieu lespectacle burlesque des noces d'un de ses bouffons avec une fille du peuple.

Les fêtes de ce mariage se donnèrent dans un palais de glace construit à cet effet. Tous les ornements, les meubles du palais, le lit même étaient de glace, ainsi que les canons et mortiers, dont on fit quelques décharges pendant la fête. Il s'y trouva des personnes des deux sexes de chaque gouvernement des contrées soumises à la Russie, toutes vêtues du costume de leur pays. Les époux furent

promenés dans la ville, accompagnés de ce cortège bizarre, et enfermés dans une cage portée par un éléphant. Cette fête ne fut remarquable qu'à cause de ce singulier palais de glace, qui était, dit-on, un chef-d'œuvre dans son genre, et qui fixa les regards des curieux jusqu'au dégel suivant. La rigueur de l'hiver de 1740 avait beaucoup aidé au succès de cette folle entreprise.

Mais revenons à la société russe de 1808, dont je me suis fort éloignée ; je vais terminer par quelques mots sur M. de Rostopschin. Je voyais beaucoup cet homme célèbre dans les maisons que je fréquentais le plus habituellement, et je ne sais pourquoi j'éprouvais pour lui un sentiment de répulsion que je ne pouvais définir. Cependant j'avais du plaisir à l'entendre causer, car sa conversation était instructive, attachante, piquante même, et parfois entrecoupée par un de ces traits saillants, qui ne manquent jamais de produire leur effet. Je me suis souvent rappelée une réponse qu'il fit au comte Rasomesky. Le comte se plaignait de ne pouvoir se dé-

barrasser d'une famille à laquelle il avait permis d'habiter un pavillon dans son château de Petrosky en attendant que leur maison fût libre.

— Je m'y suis pris de toutes les façons, disait-il, pour leur faire entendre que ce pavillon m'est nécessaire ; mais je n'ai pu trouver un moyen honnête pour les engager à déguerpir.

— Ma foi, répond le comte Rostopschin, je ne vois qu'un parti à prendre, et je n'y manquerais pas.

— Lequel ?

— C'est de mettre le feu à votre château ?

Il paraît que ce moyen était dans ses principes.

Pour faire le portrait d'un pareil homme, il faudrait avoir eu avec lui de longues relations, et les miennes n'ont pas été d'une nature assez agréable pour en avoir conservé un très doux souvenir. Il en est des mobilités morales comme des mobilités physiques, elles échappent au pinceau. Je me trouverais d'ailleurs peu d'accord avec ceux de mes compatriotes qui en ont fait l'objet de leur admiration, et je ne pourrais que leur répéter : Vous êtes fort heu-

heux que votre connaissance avec cet homme que vous admirez ne date que du temps où vous l'avez rencontré en France; mais vous ne parviendrez jamais à me faire partager votre enthousiasme.

M. de Rostopschin a dû être bien surpris de produire un semblable effet, et il a dû souvent en rire dans sa barbe de Tartare ; je dis Tartare, parce qu'il tenait à grand honneur de descendre de Gengiskan. Au reste, si l'on se connaît assez soi-même pour se bien peindre ; voici une esquisse que je livre aux lecteurs, et qui ne laisse pas d'être piquante.

Une dame ayant engagé M. de Rostopschin à écrire ses Mémoires, car ils ne pouvaient manquer d'avoir un grand intérêt pour le public, il arriva quelques jours après un petit manuscrit à la main.

— Je me suis conformé à vos ordres, lui dit-il ; j'ai rédigé mes Mémoires : les voici avec la dédicace.

Mémoires du comte de Rostopchin, écrits par lui-même.

I.

« En 1765, le 12 de mars, je sortis des ténèbres

pour être au grand jour. On me mesura, on me pesa, on me baptisa. Je naquis sans savoir pourquoi, et mes parents remercièrent le ciel sans savoir de quoi. »

II. — *Mon éducation.*

« On m'apprit toutes sortes de choses et toute espèce de langues. A force d'être impudent et charlatan, je passais quelquefois pour un savant. Ma tête est devenue une bibliothèque brouillée dont j'ai gardé la clef. »

III. — *Mes souffrances.*

« Je fus tourmenté par les maîtres, par les tailleurs qui me faisaient des habits étroits, par les femmes, par l'ambition, par l'amour-propre, par les regrets inutiles, par les souverains et les souvenirs. »

IV. — *Privations.*

« J'ai été privé de trois grandes jouissances de l'espèce humaine : du vol, de la gourmandise et de l'orgueil. »

V. — *Époques mémorables.*

« A trente ans j'ai renoncé à la danse, à quarante ans à plaire au beau sexe, à cinquante à l'opinion, à soixante à penser, et je suis devenu un vrai sage ou égoïste, ce qui est synonyme. »

VI. — *Portrait au moral.*

« Je suis entêté comme une mule, capricieux comme une coquette, gai comme un enfant, paresseux comme une marmotte, actif comme Bonaparte, et le tout à volonté »

VII. — *Résolution importante.*

« N'ayant jamais pu me rendre maître de ma physionomie, je lâchai la bride à ma langue, et je contractai la mauvaise habitude de penser tout haut, cela me procura quelques jouissances et beaucoup d'ennemis. »

VIII. — *Ce que je fus et ce que j'aurais pu être.*

« J'ai été très sensible à l'amitié, à la confiance,

et si je fusse né pendant l'âge d'or, j'aurais peut-être été un bonhomme tout à fait. »

IX. — *Principes respectables.*

« Je n'ai jamais été impliqué dans aucun mariage ni aucun commérage. Je n'ai jamais recommandé ni cuisiniers, ni médecins; par conséquent, je n'ai attenté à la vie de personne. »

X. — *Mes goûts.*

« J'ai aimé les petites sociétés, une promenade dans les bois. J'avais une vénération involontaire pour le soleil, et son coucher m'attristait souvent.

« En couleurs c'était le bleu, en manger le bœuf au raifort, en boisson l'eau froide, en spectacles la comédie et la farce, en hommes et en femmes les physionomies ouvertes et expressives.

« Les bossus des deux sexes avaient pour moi un charme que je n'ai jamais pu définir. »

XI. — *Mes aversions.*

« J'avais de l'éloignement pour les sots et les faquins, pour les femmes intrigantes qui jouent la

vertu ; un dégoût pour l'affectation; de la pitié pour les hommes teints et les femmes fardées; de l'aversion pour les rats, les liqueurs, la métaphysique et la rhubarbe; de l'effroi pour la justice et les bêtes enragées. »

XII. — *Analyse de ma vie.*

« J'attends la mort sans crainte, comme sans impatience. Ma vie a été un mauvais mélodrame à grand spectacle où j'ai joué les héros, les tyrans, les amoureux, les pères nobles, mais jamais les valets. »

XIII. — *Récompenses du ciel.*

« Mon grand bonheur est d'être indépendant des trois individus qui régissent l'Europe. Comme je suis assez riche le dos tourné aux affaires, et assez indifférent à la musique, je n'ai, par conséquent, rien à démêler avec Rotschild, Metternich et Rossini. »

XIV. — *Mon épitaphe.*

Ici on a posé
Pour se reposer

Avec une âme blasée,
Un cœur épuré,
Et un corps usé.
Un vieux drôle trépassé.
Mesdames et messieurs, passez.

XV. — *Épître dédicatoire au public.*

« Chien de public! organe discordant des passions, toi qui élèves au ciel et plonges dans la boue, qui prônes et calomnies sans savoir pourquoi. Image du tocsin, écho de toi-même, tyran absurde échappé des petites-maisons, extrait des venins les plus subtils et des aromates les plus suaves; représentant du diable auprès de l'espèce humaine, furie masquée en charité chrétienne; public que j'ai craint dans ma jeunesse, respecté dans l'âge mûr et méprisé dans ma vieillesse, c'est à toi que je dédie mes Mémoires, gentil public. Enfin, je suis hors de ton atteinte, car je suis mort, et par conséquent sourd et muet, puisses-tu jouir de ces avantages pour ton repos et celui du genre humain. »

XVII

La colonie française à Moscou. — La veille du jour de l'an (1812). — Mascarades. — Mademoiselle Rossignolette.

Je vais parler d'une personne de la colonie française, de madame de Sévolosky, femme aimable et spirituelle, mariée à un des Russes les plus distingués par son esprit et par les vastes connaissances qu'il avait acquises dans ses voyages en Europe et en Asie. M. de Sévolosky, étant resté veuf avec deux filles charmantes, choisit pour les élever une dame

française qui avait toutes les qualités nécessaires pour remplir cet emploi.

Comme on ne peut être admis dans aucune branche d'enseignement public ou particulier sans un diplôme et sans avoir passé un examen devant les membres de l'Université, ces places sont plus difficiles à obtenir et plus honorables qu'autrefois. M. de Sévolosky sut bientôt apprécier l'aimable caractère de la seconde mère de ses enfants, et, comme Louis XIV, il l'épousa, non pas de la main gauche; mais de toutes les deux, par reconnaissance des soins qu'elle leur prodiguait.

Madame Sévolosky* recevait tous les étrangers, mais surtout ses compatriotes dont elle avait su faire un choix, je lui fus présentée à mon arrivée à Moscou: c'était la veille du jour de l'an qu'elle réunissait ses plus intimes connaissances.

Depuis long-temps M. de Sévolosky nous promettait un bal paré et masqué. Ce fut donc le 31 décembre 1811, veille de 1812, qu'il voulut nous réu-

* Elle avait marié la fille de son premier mari, à M. Semen, qui est à la tête d'une des plus belles librairies de Moscou.

nir. Les lettres d'invitation portaient que la réunion aurait lieu à huit heures, et que l'on quitterait son masque à minuit. Il fallait donc s'empresser de bien employer son temps, car il était assez difficile de se déguiser de manière à n'être pas reconnu dans une société où tout le monde se connaissait. Je m'étais concertée pour cela avec un ami de la maison qui avait l'esprit du bal et qui était fort spirituel sous le masque. Nous étions convenus de disparaître et d'aller changer de costume dans le vestiaire qu'on avait établi, aussitôt que l'un de nous deux serait reconnu.

Nous commençâmes par nous déguiser, moi en marchande de chansons, et lui en paillasse ; j'étais mademoiselle Rossignolette. Avant de débiter ma marchandise, il était convenu qu'il l'annoncerait. Pendant quinze jours nous avions mis notre mémoire à la torture pour rassembler toutes les strophes des couplets qui pouvaient s'appliquer aux personnes de notre société. Elles étaient écrites sur d'élégantes petites feuilles de papier et portaient le nom de ceux ou de celles auxquels elles étaient adres-

sées ; mon tablier vert à poches sur le devant en était rempli. Nous étions montés sur une grande table qui nous servait de tréteau ; c'était de là que mon compagnon faisait la parade avec un rare talent, il faut lui rendre cette justice ; et il s'écriait : Approchez, messieurs, mesdames, approchez. Tous les bras se tendaient alors vers nous ; chacun voulait avoir la strophe qui lui était destinée, et l'on avait beaucoup de peine à maintenir l'ordre.

Voici quelle était celle des maîtres de la maison :

>Que l'on goûte ici de plaisirs !
> Où pourrions-nous mieux être ?
>Tout y satisfait nos désirs,
> Et tout les fait renaître :
>N'est-ce pas ici le jardin
> Où notre premier père
>Trouvait sans cesse sous sa main
> De quoi se satisfaire.

A l'un de nos amis qui aimait mieux le vin de Champagne que sa femme, nous avions adressé le second couplet de la même chanson :

>Il buvait de l'eau tristement,
> Auprès de sa compagne ;
>Ici l'on s'amuse gaîment
> En sablant le champagne.

> Il n'avait qu'une femme à lui,
> Encor c'était la sienne :
> Ici je vois celle d'autrui
> Et n'y vois pas la mienne.

Nous avions donné à un vieux négociant fort gai et fort bon convive ces deux vers du *Tableau parlant :*

> Il est certains barbons
> Qui sont encor bien bons.

A une jeune demoiselle ceux-ci du même opéra :

> Je suis jeune, je suis fille,
> On me trouve assez gentille.

A une dame de quarante ans fort occupée de ses atours, ce couplet de *Jadis et Aujourd'hui :*

> J'avais mis mon petit chapeau,
> Ma robe de crêpe amarante,
> Mon châle et mes souliers ponceau ;
> Ma tournure était ravissante.
> Eh bien ! les dames du pays
> Ont critiqué cette toilette,
> Et pourtant j'en ai fait l'emplette
> Au Palais-Royal à Paris.

Enfin, à un émigré, le dandy des salons, cette parodie de l'air des *Visitandines :*

> Enfant chéri des dames,
> Des feux toujours nouveaux
> Brûlent pour nous les femmes
> Du pont des Maréchaux. *

Cette mascarade eut un grand succès, et pendant qu'on s'occupait à relire les strophes, nous nous échappâmes pour aller changer de costume.

A minuit, ceux qui avaient un masque sur le visage l'ôtèrent et l'on s'embrassa cordialement en se disant : il faut espérer que cette année sera aussi heureuse ; que nous nous trouverons tous réunis à la même époque, etc.

Lorsque je rentrai chez moi, il était presque jour ; je restai pensive à réfléchir sur cette année 1842 qui commençait. Rien ne pouvait encore faire présager les malheurs qui nous attendaient ! Nous étions gais, heureux en nous quittant. Je ne sais pourquoi, mais en trouvant sous ma main un album dans lequel j'avais l'habitude de jeter mes pensées sans ordre, à l'aventure, j'écrivis presque machinalement :

* Le pont des Maréchaux est le quartier des marchandes de modes.

« Pourquoi donc cette année 1812 m'occupe-
« t-elle plus que celles qui l'on précédée? Pourquoi
« éprouvai-je le besoin de la fixer dans ma mé-
« moire. » Puis, j'ajoutais plus bas : « Il faut peu
« compter sur la durée du bonheur! Nous verrons
« bien! à 1815! »

A la fin de cette année, la plus grande partie de ceux avec lesquels nous l'avions commencée, n'existaient plus!.....

XVIII

Moscou.—Fuite de la population emportant ses images.—Commencement de l'incendie.—Entrée des Français.—Tableau d'une rue incendiée. — Dîner au milieu des ruines. — L'enceinte de l'église catholique.—L'abbé Surrugue.—Le général Chartran.—Le général Curial. — On nous fait jouer la comédie. — Représentation à laquelle assiste Napoléon. — Départ des Français de Moscou. — Anecdotes.

Je fis un voyage de quelques mois, et à mon retour je trouvai Moscou en émoi, et les étrangers fort inquiets. La prise de Smolensk ne contribua pas à calmer les esprits. Toute la noblesse partait, et l'on enlevait le trésor du Kremlin et les richesses déposées aux Enfants-Trouvés. C'était une procession continuelle de voitures, de chariots, de meubles, de tableaux, d'effets de toute espèce ; la ville était

déjà déserte, et à mesure que l'armée française avançait, l'émigration devenait plus considérable. Étant née dans le duché de Wurtemberg, à Stutgard, j'espérais obtenir par la protection de l'impératrice-mère, qui était aussi de ce pays, un passeport pour Saint-Pétersbourg où je voulais aller. Malgré la recommandation du comte Markoff, ancien ambassadeur de Russie en France, on me le refusa. Quoique le théâtre impérial de Moscou ne jouât plus depuis quelque temps, plusieurs artistes ayant fini leur contrat, mais n'étant pas encore remplacés, aucun ne pouvait s'absenter sans une permission formelle du chambellan ; et sans en être muni, il était même impossible d'avoir des chevaux à la poste. M. de Maïkoff, le chambellan de service, objectait qu'il venait déjà de m'accorder un congé de quelques mois. Si M. de Maïkoff, eût présumé que le refus de ce nouveau congé put me causer de si grands malheurs, j'aime à croire qu'il me l'eût accordé. Cela me fit perdre ma fortune et détruisit mon avenir en me privant de ma pension.

Comme l'on craignait de manquer de vivres,

chacun faisait ses provisions. L'alarme devint bientôt générale, car on parlait de s'ensevelir sous les ruines de la ville. On se retirait dans les quartiers éloignés, et comme Moscou est extrêmement grand, on calculait que le côté par lequel l'armée passerait serait le premier et peut-être le seul incendié. On ne pouvait penser que cette ville immense pût être entièrement sacrifiée; mais on fuyait les quartiers où se trouvaient des maisons en bois. Tous ces palais en pierres recouverts en tôles semblaient ne devoir jamais brûler, et l'on s'y réfugiait de préférence.

J'avais quitté la maison que j'habitais pour me réunir à une famille d'artistes, qui demeurait dans un palais immense, appartenant au prince Galitzin, situé à la Bosman, quartier très isolé et tout à fait opposé à celui par lequel devait entrer l'armée. Le mari de mon amie, M. Vendramini, avait été chargé par le prince de graver sa superbe galerie de tableaux. Il habitait avec sa famille une petite aile de son palais, donnant sur un vaste jardin, également favorable pour nous cacher, si le peuple se

portait à quelque extrémité, et à nous préserver en cas de feu.

Outre plusieurs serres dans lesquelles on pouvait trouver un abri contre toutes recherches, nous avions encore le palais qui tenait à lui seul un côté de la rue, et celui du prince Alexandre Kourakin qui était de l'autre côté, et dans lequel nous pouvions aussi nous sauver : ces palais étaient abandonnés par leur propriétaires.

Nous nous crûmes donc dans un fort impénétrable, et ne nous occupâmes plus qu'à nous y pourvoir des objets nécessaires. J'y fis porter une partie de mes effets, et j'abandonnai follement une maison qui resta intacte, pour me réfugier dans une autre qui devint la proie des flammes ; mais je n'ai pas été la seule aussi mal inspirée : Il semblait qu'un mauvais génie me fît rencontrer le danger dans ce qui devait assurer ma tranquilité.

Quand je traversai la ville, pour aller rejoindre mes amis à la Bosman, les rues étaient désertes, à peine y rencontrait-on quelques personnes du peuple. Je marchais depuis quelque temps, lorsque

tout à coup j'entendis un chant triste dans l'éloignement, puis peu d'instants après le spectacle le plus extraordinaire et le plus touchant s'offrit à mes yeux. Une foule immense, précédée de prêtres en habits pontificaux, portaient des images; hommes femmes, enfants, tous pleuraient et chantaient des hymnes saintes. Ce tableau d'une population abandonnant sa ville et emportant ses pénates, était déchirant. Je me prosternai, et me mis à pleurer et à prier comme eux. J'arrivai chez mes amis encore tout attendrie de ce touchant spectacle.

Nous fûmes assez tranquilles pendant huit ou dix jours; c'était vers la fin d'août (style russe), mais au bout de ce temps, on vint nous dire que l'armée approchait.

Nous montions à chaque instant au sommet de la maison avec une longue vue : nous aperçûmes un soir le feu des bivouacs. Nos domestiques entrèrent tout effrayés dans nos chambres, et nous dirent que la police avait été frapper à toutes les portes pour engager les habitants à partir, car on allait brûler la ville ; et qu'on avait emmené les

pompes: nous ne voulons plus rester ici, ajoutèrent-ils. En effet, nous apprîmes que la police était partie; ce qui n'était pas fort rassurant.

A l'exception d'une grosse servante qui faisait le pain, et qui s'était enivrée pour se guérir de la peur, nous nous trouvâmes sans domestiques: cette femme nous fut bien utile par la suite. Ma compagne étant fort peureuse je ne me couchais pas de toute la nuit. Je n'osais lui faire part de mes réflexions, car je craignais les attaques de nerfs. Notre quartier était isolé, et j'entendais de temps en temps des gens ivres, qui juraient. Nous passâmes encore cette journée dans une grande inquiétude, car nous avions appris qu'on avait pillé les cabarets. La nuit suivante, il me sembla que le bruit augmentait, et que j'entendais crier *fransouski*. Je m'attendais à chaque instant qu'on viendrait enfoncer notre porte.

Nous passâmes ces deux nuits dans une horrible situation, et la troisième commençait sans apporter aucun changement à notre position; car nous ignorions ce qui se passait dans l'intérieur de la ville. Comme j'étais malade et fatiguée, je me jetai de

bonne heure sur mon lit, et mes amis montèrent au sommet de la maison, comme les jours précédents. Tout à coup madame Vendramini redescend précipitamment, en me disant : « Venez, je vous prie, voir un météore dans le ciel ; c'est une chose singulière, on dirait une épée flamboyante : cette circonstance nous annonce quelque malheur. »

Sachant que cette dame était fort superstitieuse, je ne me souciais pas trop de me déranger ; cependant, entraînée par elle, je montai, et vis en effet quelque chose de fort extraordinaire. Nous raisonnâmes là-dessus sans y rien comprendre, et finîmes par nous endormir. A six heures du matin, on vint frapper plusieurs coups à la porte de la rue. Je courus à la chambre de mes amis : « Pour le coup, leur dis-je, nous sommes perdus, on enfonce la porte. » J'entendis cependant qu'on appelait le maître de la maison par son nom. Nous regardâmes à travers le volet, et nous vîmes une personne de notre connaissance. C'était M. de Tauriac, émigré, ancien officier du régiment du roi. « Ah ! bon Dieu !

m'écriai-je, on massacre dans l'autre quartier, et ı se sauve ici. »

Ce monsieur nous dit que le feu s'étant manifesté près de sa maison, il craignait qu'elle ne devînt aussi la proie des flammes, et qu'il venait de mander un asile pour lui et deux autres personnes. On le lui accorda aussitôt, et il retourna les chercher. M. Vendramini se hasarda d'aller jusqu'au bout de la rue, et revint nous dire que le fameux prodige que sa femme avait vu n'était autre chose qu'un petit ballon rempli de fusées à la Congrève, qui était tombé sur la maison du prince Troubertskoï, à la Pakrofka (quartier très près de chez nous), et qu'elle était en feu, ainsi que les maisons environnantes. Il paraissait certain que la ville allait être brûlée. Il sortit de nouveau pour apprendre des nouvelles, et nous nous hasardâmes à mettre la tête à la fenêtre. Je vis un soldat à cheval, et je l'entendis demander en français : « Est-ce de ce côté? » Jugez de mon étonnement. Toujours un peu moins poltronne que ma compagne, je lui criai : « Monsieur le soldat, est-ce que

vous êtes Français? — Oui, madame. — Les Français sont donc ici? — Ils sont entrés hier à trois heures dans les faubourgs. — Tous? — Tous. »
« Devons-nous, dis-je à ma compagne, nous réjouir ou nous alarmer? nous sortons d'un danger pour retomber peut-être dans un autre plus grand. » Nos réflexions étaient fort tristes, et l'événement nous prouva que ce pressentiment n'était que trop fondé.

Les trois personnes qui nous avaient demandé asile arrivèrent chargées de leurs effets, ceux du moins qu'elles avaient pu sauver. Elles nous apprirent que le feu était déjà dans plusieurs endroits et qu'on cherchait à l'éteindre, mais comme on n'avait pas de pompes, cela était très difficile. Il me tardait de sortir pour savoir s'il n'était rien arrivé à mes amis et à ma maison, où j'avais encore mes meubles et tous les effets que je n'avais pu faire transporter. On me dit qu'il était prudent que je sortisse à pied; car on prenait tous les chevaux, attendu que l'armée en manquait. « Cependant, ajouta l'un d'eux, comme les Français sont galants, peut-être ne prendront-

ils pas les vôtres. Je ne veux pas hasarder les miens; car, si nous étions obligés de sauver nos effets, ils nous seraient d'un grand secours. » Il semblait qu'il prophétisait.

Dans l'après-midi je pris le droschki (voiture russe) d'un de ces messieurs, et j'allai dans la ville. Toutes les maisons étaient remplies de militaires, et dans la mienne, il y avait deux capitaines de gendarmerie de la garde; tout était sens dessus dessous. Ce désordre, me dirent-ils, avait eu lieu avant leur arrivée. On n'avait trouvé dans la maison que des domestiques russes, et comme on ne les comprenait pas, on avait pensé que cet hôtel était abandonné. Ils m'engagèrent beaucoup à reprendre mon appartement, m'assurant que je n'avais plus rien à craindre. J'en étais fort peu tentée, car le feu qui était dans le voisinage pouvait à chaque instant gagner la maison. Je revins chez mes amis à la lueur des maisons incendiées. Le vent soufflant avec violence, le feu gagnait avec une effrayante rapidité : il semblait que tout fût d'accord pour brûler cette malheureuse ville. L'automne est superbe en Russie, et nous n'é-

tions qu'au 15 septembre. La soirée était belle ; nous parcourûmes toutes les rues voisines du palais du prince Troubetskoï pour voir les progrès de l'incendie. Ce spectacle était beau et terrible à la fois. Nous fûmes quatre nuits sans avoir besoin de lumière, car il faisait plus clair qu'en plein midi. De temps en temps on entendait une légère explosion, à peu près semblable à un coup de fusil, et l'on voyait alors sortir une fumée très noire. Au bout de quelques minutes elle devenait rougeâtre, ensuite couleur de feu, et bientôt succédait un gouffre de flammes. Quelques heures après les maisons étaient consumées.

Je trouvai, en rentrant, madame Vendramini causant avec un officier blessé. « J'ai prié monsieur, me dit-elle, de vouloir bien accepter un logement chez nous. Notre maison étant dans une rue isolée, il peut nous arriver mille accidents. Monsieur me conseille même de demander une sauve-garde. »

Je sortis le lendemain matin dans le dessein de prendre des informations. Le côté du boulevart que je traversai n'était qu'un vaste embrasement ; plu-

sieurs soldats polonais parcouraient les rues, et tout alors avait pris l'aspect d'une ville au pillage. Je me rendis chez le gouverneur; mais il y avait un monde infini à sa porte, et je ne pus lui parler. Je reprenais le chemin de ma maison, lorsqu'un jeune officier fort poli m'arrêta pour m'avertir qu'il était dangereux d'aller seule, et s'offrit de m'accompagner. Le moment était trop critique pour que je n'acceptasse pas avec empressement. Il voulut mettre pied à terre et marcher près de moi; mais je m'y opposai. Au détour d'une rue, des femmes éplorées ayant réclamé sa protection contre des soldats qui pillaient leur maison, il ne tarda pas à les disperser.

Je me pressai d'arriver, car je craignais de trouver aussi notre demeure au pillage, mais, jusqu'à ce moment, son éloignement nous en avait préservé. Notre officier pouvait, pour quelque temps encore, contenir les soldats; mais la ville continuant à brûler, bientôt il n'allait plus être possible de les arrêter. Mon jeune conducteur dîna avec nous, fut très spirituel, parla modes, théâtres, et je ne tardai pas à reconnaître un aimable de la Chaussée-d'Antin,

sous la moustache d'un soldat. Il partit peu de temps après pour le camp de Petrowski, et je ne l'ai pas revu depuis. Je serais fâchée qu'il lui fut arrivé quelque malheur, car il aimait sa mère. Napoléon, craignant que le Kremlin ne fût miné, avait été habiter Petrowski. Nous résolûmes donc, madame Vendramini, moi et notre officier blessé, d'aller le lendemain à Petrowski pour demander une sauve-garde.

Ce fut un jour mémorable pour moi, que celui où nous entreprîmes ce voyage. A notre départ, notre maison était intacte, et il n'y avait pas même apparence de feu dans aucune des rues adjaçentes. La fille de madame Vendramini, jeune enfant de treize ans, était avec nous; elle n'avait encore vu l'incendie que de loin. Le premier qui la frappa fut celui de la Porte-Rouge, la plus ancienne porte de Moscou. Nous voulûmes prendre le chemin ordinaire du boulevart, mais il nous fut impossible de passer; le feu était partout. Nous remontâmes la Twerscoye; là il était encore plus intense, et le grand théâtre où nous allâmes ensuite, n'était plus qu'un gouffre de flammes. La provision de bois d'une année y était

adossée, et le théâtre qui était en bois, alimentait ce terrible incendie. Nous tournâmes à droite, ce côté nous paraissait moins enflammé. Lorsque nous fûmes à la moitié de la rue, le vent poussa la flamme avec une telle force, qu'elle rejoignit l'autre côté, et forma un dôme de feu. Cela peu paraître une exagération, mais c'est pourtant l'exacte vérité. Nous ne pouvions aller ni en avant, ni de côté, et nous n'avions d'autre parti à prendre que de revenir par le chemin que nous avions déjà pris. Mais de minute en minute le feu gagnait et les flammèches tombaient jusque dans notre calèche, le cocher, posé de côté sur un siège, tenait les rênes avec un mouvement convulsif et sa figure tournée vers nous, peignait un grand effroi. Nous lui criâmes: «*Nazad!*» (retourne). C'était difficile, mais il parvint, par le sentiment de la peur, à prendre assez de force pour maintenir ses chevaux. Il les mit au grand galop, et nous parvînmes à regagner le boulevart. Nous reprîmes le chemin de notre quartier, nous félicitant de pouvoir reposer enfin nos yeux fatigués de la poussière et de la flamme.

Je n'oublierai jamais l'impression que me fit alors le spectacle qui s'offrit à nous. Cette maison, dans laquelle nous comptions rentrer paisiblement, où, une heure auparavant, il n'y avait pas l'apparence d'une étincelle, était en feu. Il fallait qu'on l'y eût mis depuis peu, car les personnes qui étaient dans l'intérieur de la petite maison ne s'en étaient pas encore aperçues. Ce furent les cris de la jeune fille de madame Vendramini qui les firent accourir. Cette enfant avait tout à fait perdu la tête; elle criait : « Sauvez maman, sauvez tout; ah! mon Dieu ! nous sommes perdues! » Ces cris et le spectacle que j'avais sous les yeux me déchirèrent le cœur. Je pensai à ma fille, et je remerciai le ciel d'être seule, au moins dans ce cruel moment.

Comme j'ai le bonheur de conserver mon sang-froid dans le danger, je m'occupai de la sûreté des autres, et ensuite je cherchai à sauver ce que j'avais de plus précieux. La grosse servante, qui seule nous était restée, m'aida à porter mes effets dans le jardin. Ces messieurs, et même notre officier blessé, avaient presque perdu la tête; ils allaient à droite, à

gauche, et n'avançaient rien. Ils faisaient briser une porte à coups de hache, tandis qu'il y en avait une ouverte à côté. Plusieurs officiers entrèrent dans le jardin, et nous offrirent des soldats pour nous aider. Il était d'autant moins nécessaire de se presser ainsi, que le palais était séparé de la petite maison par le jardin et les serres. A la vérité le feu pouvait gagner par les serres, comme cela est arrivé en effet, mais ce ne fut que le lendemain. Si l'on eût mieux raisonné, on eût beaucoup moins perdu. Mais la peur ne raisonne pas, et d'ailleurs les cris de la mère et de la fille bouleversaient tout le monde.

Lorsque j'eus tout fait transporter dans le jardin, je fus m'asseoir à côté du portrait de ma fille aînée dont je n'avais pas voulu me séparer, et j'examinai à loisir tout ce qui se passait autour de moi. N'ayant plus ni droschki, ni calèche, je risquais fort de ne rien sauver. Je pris aussitôt mon parti; je fis un léger paquet des choses qui m'étaient le plus nécessaires, et je le plaçai sur le droschki de l'un de nos compagnons d'infortune; j'en fis un autre plus petit que je mis sur celui de l'officier, qui était conduit

par un soldat, M. Martinot, excellent garçon, et d'une grande obligeance. Mes petites affaires ainsi arrangées, je mis dans le sac que j'avais à la main, mes bijoux, mon argent, et j'attendis tranquillement ce qu'il plairait à Dieu de décider. « A qui donc sont ces coffres? dit l'officier qui commandait le quartier. — A moi, monsieur, lui répondis-je. — Eh bien! madame, vous les abandonnez ainsi? — Où voulez-vous que je les mette? je n'ai ni voiture, ni chevaux. — Parbleu! monsieur (désignant l'officier) en prendra bien une partie. Des effets sont plus utiles à une femme que des matelas à un hommes; d'ailleurs il faut bien s'entr'aider. »

Je me vis donc à moitié sauvée, quoique je perdisse un mobilier considérable et des coffres remplis d'effets. J'abandonnai tout le reste, et laissai le portrait de ma fille dans le coin d'une serre. Je m'en séparai en pleurant, car je prévoyais que je ne le reverrais plus. Combien j'étais fâchée qu'il ne fût pas en miniature!

Nous quittâmes la maison, et bientôt tout devint la proie des soldats. Rien n'était plus triste à voir

que ces femmes, ces enfants, ces vieillards, fuyant, ainsi que nous, leurs maisons incendiées. Une file nombreuse de militaires, qui allaient au camp, marchaient en même temps, et nous proposaient de les suivre. Enfin, après avoir erré long-temps, nous trouvâmes une rue qui ne brûlait pas encore. Nous entrâmes dans la première maison (elles étaient toutes désertes) et nous nous jetâmes sur des canapés, tandis que les hommes gardaient les équipages dans la cour, et examinaient si le feu ne gagnait pas la maison. Telle fut la fin de cette triste journée, dont le souvenir ne s'effacera jamais de ma mémoire.

Nous passâmes, comme on peut le penser, une pénible nuit; nous ne savions plus où trouver un asile, car on m'avait assuré que ma maison avait été consumée. Les deux maisons adjacentes étant en feu, tout le monde l'avait abandonnée cependant elle n'était point atteinte par l'incendie.

Nous ne pouvions aller à Petrowsky sans un officier, et le nôtre ne voulait point y venir. Nous er-

rions de rue en rue, de maison en maison. Tout portait les marques de la dévastion ; et cette ville que j'avais vue, peu de temps auparavant, si riche et si brillante, n'était plus qu'un monceau de cendres et de ruines, où nous errions comme des fantômes.

Enfin, nous eûmes l'envie de retourner dans notre ancienne maison, car nous pensions qu'elle n'était pas encore brûlée. En effet, elle était telle que nous l'avions laissée, avec cette différence, que les soldats avaient tout brisé. Nous y retrouvâmes encore des vivres que l'on y avait cachés, et qui n'avaient pas été découverts. Comme depuis la veille, nous n'avions presque rien pris, notre officier parla de dîner. On descendit une table, quelques chaises qui étaient restées entières, et l'on fit une espèce de dîner que l'on servit au milieu de la rue.

Qu'on se figure une table au milieu d'une rue où de tous côtés on voyait des maisons en flammes ou des ruines fumantes, une poussière de feu que le vent nous portait dans les yeux, des incendiaires

fusillés près de nous; des soldats ivres emportant le butin qu'ils venaient de piller : voilà quel était le théâtre de ce triste festin.

Hélas! le temps n'était pas éloigné où nous devions voir un spectacle plus affreux encore. Après ce dîner, nous avisâmes de nouveau au moyen de nous procurer un asile. On nous conseilla d'aller parler au colonel qui commandait ce quartier, et de le prier de nous donner un officier pour nous conduire au camp. Ma compagne était tout à fait découragée et ne se souciait pas d'y aller. Mais comme il fallait prendre un parti, je me décidai à aller trouver ce colonel (le colonel Sicard, tué en 1813), l'homme le plus honnête et le meilleur que j'aie jamais rencontré, et qui fut notre sauveur.

Après plusieurs jours d'interruption, je reprends ce triste journal. Je ne suis point encore assez familiarisée avec ma position pour ne pas faire quelque retour sur le passé; mais j'éprouve cependant que l'on peut tirer un avantage quelconque de toutes les circonstances de la vie. J'ai acquis par mes malheurs une sorte de philosophie qui me fait envisager les

événements sans trouble et sans inquiétude. Avant tout ceci, j'avais mille besoins d'aisance et d'agrément dont il m'eût coûté d'être privée; mais je sens qu'avec un peu de courage on peut tout supporter. Quand on a souffert pendant deux mois, la soif, la faim, le froid, la fatigue et la privation de tout ce qui contribue à rendre la vie paisible et agréable, on peut défier le sort et voir l'avenir avec calme.

On a écrit beaucoup d'ouvrages sur l'incendie de Moscou. Les particularités qu'on y trouve sur ce qui s'est passé dans l'intérieur de la ville, depuis le départ des Russes jusqu'à l'entrée des Français sont généralement inexactes. Les étrangers renfermés dans Moscou ont pu seuls en parler avec connaissance de cause. Celui qui a donné les détails les plus intéressants, c'est l'abbé Surrugue, curé de l'église catholique. Sa modestie lui a fait passer sous silence tout le bien qu'il a fait aux malheureux. Je me fais un devoir de le rappeler ici :

L'enceinte de l'église formait un terrain assez spacieux, qui était rempli de petites maisons en bois, où les étrangers peu fortunés trouvaient un

asile en tout temps. Pendant que la ville était en feu, les soldats la parcouraient pour piller. Tout ce qui restait de femmes, d'enfants, de vieillards, se réfugièrent dans le temple. Lorsque les soldats se présentèrent, l'abbé Surrugue fit ouvrir les portes, et, revêtu de ses habits sacerdotaux, le crucifix dans les mains, entouré de ces malheureux dont il était le seul appui, il s'avança avec assurance au-devant de ces furieux, qui reculèrent avec respect. Comment ne s'est-il pas trouvé un peintre pour retracer ce tableau. Cela eût bien valu les tableaux que quelques peintres ont faits sur des incendiés qu'ils n'avaient pas vus?

L'abbé Surrugue ayant demandé une sauve-garde pour préserver toutes ces malheureuses familles, elle lui fut promptement accordée. L'empereur Napoléon voulut le voir, et lui fit toutes les instances possibles pour l'engager à rentrer en France. « Non, lui répondit-il, je ne veux pas quitter mon troupeau, car je peux lui être encore utile. » Quoique les vivres fussent très rares, on en envoya à l'abbé Surrugue, qui les distribua comme un bon pasteur.

Quand les Français entrèrent à Moscou, j'étais

dans la maison du général Divoff. Madame Divoff, née comtesse Boutourlin, m'y avait laissée en partant, espérant que j'y courrais moins de danger, et que je pourrais rappeler aux officiers Français combien l'impératrice Joséphine avait témoigné d'amitié à cette famille pendant son séjour à Paris. Malheureusement, en pareil cas, ce ne sont pas toujours des officiers que l'on rencontre, et les soldats ont peu d'égards pour les recommandations, quelque brillantes qu'elles puissent être. Je m'étais réfugiée, ainsi que je l'ai déjà dit, dans un quartier plus éloigné du danger; et je ne revins dans cette maison, que j'avais cru la proie des flammes, que lorsque l'ordre fut un peu rétabli dans la ville. Quand j'entrai chez moi, je vis un officier assis près de ma toilette. Il était tellement occupé à lire des papiers, que, tournant le dos à la porte, il ne me vit pas. « Monsieur, lui dis-je, je suis bien fâchée de vous déranger; mais vous êtes ici chez moi...

— Ah! parbleu, madame, j'en suis charmé, reprit-il, sans se lever, c'est mademoiselle Betzi, à qui j'ai l'avantage de parler?

—Non, monsieur, fis-je toute étonnée. —Mademoiselle Henriette? —C'est ma fille, dis-je, sans trop savoir ce que je répondais.

— Et est-elle ici?

—Mais, monsieur, je ne vois pas trop en quoi cela peut vous intéresser, pour me faire une semblable question.

— Pardonnez-moi, cela m'intéresse beaucoup, car je viens de trouver là des lettres charmantes!...

Pour rendre ceci plus clair, il faut que je dise que ma fille était partie pour la France au mois de mai 1812, et qu'étant en correspondance avec une de ses amies, mariée depuis peu de temps, ces jeunes femmes s'écrivaient des plaisanteries auxquelles les maris prenaient part, et qu'elles ne pensaient pas devoir être lues par un officier de cavalerie. Elles s'y appelaient Henriette, Betzi, de leurs noms de baptême. Ces lettres, dont j'ignorais l'existence, étaient restées dans un tiroir de ma toilette, pour en faire des papillottes. Je vis l'effet qu'elles avaient produit sur l'esprit du colonel, à l'air léger qu'il prit avec moi. « Je vous cède la place, monsieur,

lui dis-je, vous pouvez continuer vos investigations, mais j'ai cru jusqu'à ce jour que des militaires devaient protéger les femmes et non les insulter.

— Restez chez vous, madame, reprit-il d'un air un peu confus, je me retire : d'ailleurs je dois céder cette maison à un général. Et il sortit.

La femme du concierge vint pour m'aider à remettre un peu d'ordre chez moi et me raconta ce qui s'était passé en mon absence. J'avais à peine eu le temps de réparer le désordre de mon appartement qui consistait en deux chambres, que je vis entrer un autre officier : c'était ce pauvre général Chartran, qui a été fusillé dans la citadelle de Lille, et que j'ai bien pleuré. Son vieux père est mort de douleur en apprenant sa condamnation. C'était un militaire d'un abord peu agréable pour ceux qui ne le connaissaient pas; mais il était estimé comme un brave par ses camarades : il avait fait un chemin très rapide.

— Madame, me dit-il assez brusquement, j'en suis bien fâché, mais nous avons besoin de toute la

maison, et à peine si elle suffira pour loger notre monde.

— C'est-à-dire, monsieur, que vous me mettez à la porte de chez moi.

— De chez vous, je l'ignore... mais cet hôtel appartient à un général, et c'est un général qui vient l'occuper : d'ailleurs il y a des salles d'asile pour les réfugiés.

— Mais, monsieur, les réfugiés sont ceux dont les habitations sont brûlées, et ce n'est pas ici le cas ; je loge dans cet hôtel depuis long-temps, et par la volonté des maîtres. La ville, il me semble, n'est point prise d'assaut et d'ailleurs ne sommes-nous pas des Français?

— Oui, des Français russes. Pourquoi ne vous êtes-vous pas en allée?

— Ah! je n'aurais pas demandé mieux, et ce n'est pas pour mon plaisir que je suis demeurée. Il me parait que tout est bien changé depuis que j'ai quitté la France; alors les hommes y étaient polis.

— Oh! madame, on n'est pas poli en campagne,

et d'ailleurs nous avons besoin de la maison ; voilà tout.

— Eh bien, monsieur, puisque vous le prenez sur ce ton, je vous préviens que je ne la quitterai pas, à moins que vous ne m'en fassiez emporter par vos soldats : ce sera un bel exploit !

Il sortit en murmurant des paroles que je n'entendis pas. J'étais furieuse. J'envoyai la femme du concierge m'allumer une bougie. Elle prit un flambeau, et rentra bientôt après en me disant qu'on venait de le lui arracher des mains. Je montai au premier et rencontrai ce bon général Curial, que je ne connaissais pas alors, le meilleur des hommes, mais d'un sang-froid désespérant.

—C'est donc un pillage, lui dis-je, général ! Comment, un de vos officiers vient chez moi pour me mettre à la porte ; on enlève un flambeau dans les mains de ma femme de chambre...

— On va vous le rendre, madame ; quant à votre appartement, comme je n'ai pas de quoi loger tout mon monde, je suis forcé de le garder ; mais rien

ne vous oblige à le quitter aujourd'hui : on vous donnera le temps d'en chercher un autre.

— Ah! je vous assure, général, que ce sera le plus tôt possible, et que je n'ai pas envie de rester ici.

M. le capitaine L..., le fils du sénateur, qui était aide-de-camp du général Curial, m'accompagna chez moi avec un flambeau et me laissa en me saluant avec une extrême politesse. Sa famille m'a comblée de bontés et m'a témoigné le plus vif intérêt à mon retour en France.

Une demi-heure après, ce même officier revint et me dit que le général me priait de lui faire l'honneur de dîner avec lui. J'avais bien envie de refuser, mais je pensai qu'il était prudent de ne pas me mettre trop en hostilité avec ces officiers, et j'acceptai. M. L...., ayant vu une guitare chez moi, me dit :

— Ah! madame est musicienne?

— Je chante l'opéra, lui répondis-je.

— On nous a fait espérer que nous aurions le plaisir de vous entendre.

Je ne répondis point. En attendant le dîner, je

fis un peu de toilette. M. L.... vint me chercher. Et le général Curial me fit placer à côté de lui. M. Chartran, qui était en face de moi, cherchait sans cesse l'occasion de m'adresser la parole. Je lui répondais froidement et seulement par un léger signe de tête.

— Ah! vous boudez Chartran? me dit le général?

— Moi? pas le moins du monde. Quoique M. le colonel ne soit pas venu chez moi comme un représentant de la galanterie française et qu'il m'ait traitée militairement, je n'ai pas le droit de m'en plaindre.

Voyant qu'il avait l'air embarrassé, je ne poussai pas plus loin cette plaisanterie, et l'on parla d'autre chose. Je montai chez moi après qu'on eût pris le café, et cette fois ce fut le frère du général Curial (commissaire des guerres tué à Glogau) qui me conduisit. Il me dit des choses fort obligeantes et voulut bien me promettre que mon séjour dans cette maison ne serait pas troublé. Je lui répondis en riant que j'y tenais peu. Au milieu de tant

d'anxiétés, on avait fait chercher les artistes qui étaient encore à Moscou, et l'on avait donné aux uns l'ordre de venir chanter au château et aux autres de jouer la comédie. Cela était assez difficile dans une ville pillée de fond en comble, où les femmes n'avaient plus de robes ni de souliers, les hommes plus d'habits ni de bottes, où il n'y avait point de clous pour les décorations, point d'huile pour les lampes, et ainsi du reste.

M. le comte de Bausset me fit prier de passer chez lui.

— Nous voulons, me dit-il, rassembler ce qui reste ici d'artistes pour donner quelques représentations et pour faire de la musique chez l'empereur. Tarquini nous a assuré que vous étiez une agréable chanteuse.

— Moi, chanter chez l'empereur? mais, monsieur, je suis une très modeste chanteuse de romances, de petits airs, et je ne chante plus la musique italienne depuis que j'ai perdu ma voix.

— Mais vous avez chanté des duos avec Tarquini?

— Oui, chez des dames qui savaient que c'était sans prétention, et qui me jugeaient d'après la complaisance que j'y mettais ; mais arriver avec un titre de chanteuse chez l'empereur, rien que la peur me paralyserait. Il est difficile et connaisseur ; pour Dieu, laissez-moi dans mon obscurité.

— Alors, me dit M. de Bausset, rejetons-nous sur le vaudeville et sur la comédie.

— Ah! pour cela, c'est autre chose! Je dis à M. le comte de Bausset que, puisqu'il voulait m'employer, je le priais au moins de me faire donner un logement. Il m'assura qu'il allait s'en occuper, et je rentrai toute fière de pouvoir faire mes adieux à ces messieurs ; mais j'y mis une coquetterie de femme.

Au dîner je fus fort gaie : on parla théâtre, musique, et lorsque nous fûmes sortis de table, l'on me supplia de chanter. Je ne me fis pas prier. Quand on m'eût bien accablée de compliments, je me levai et leur dis : « Messieurs, je vous fais mes adieux ; vous pourrez disposer demain de mon appartement.

— Oh! pour cela non, me dit le général Curial,

nous nous y opposons. — Comment, messieurs, vous vouliez me renvoyer avec la force armée. — Et à présent nous l'emploierons pour vous empêcher de sortir. »

Le lendemain, M. de Bausset vint chez moi avec le colonel Chartran, qui me fit quelques excuses polies. Je restai donc par le conseil même de M. de Bausset.

J'ai déjà dit que les grands seigneurs russes avaient des théâtres particuliers dans leur palais : celui de M. de Posnekoff était un des plus beaux, et n'avait point été brûlé; on le fit disposer. Ce fut là qu'on nous fit jouer. On trouva des rubans et des fleurs dans les casernes des soldats, et l'on dansa sur des ruines encore fumantes. Nous jouâmes jusqu'à la veille du départ, et Napoléon fut très généreux envers nous. Il vint peu au spectacle, mais voici ce qui m'arriva, un jour qu'il lui avait pris fantaisie d'assister à une représentation. On donnait la pièce de *Guerre ouverte* : à la scène de la fenêtre, je chantais une romance que j'avais choisie et qui m'avait valu de beaux succès dans les salons de Moscou ; elle

était de Ficher, compositeur allemand, et tout-à-fait inédite.

On n'applaudissait point lorsque l'empereur était au théâtre, mais cette romance, que personne ne connaissait, fit une espèce de sensation. Napoléon étant à causer, ne l'avait point écoutée. Il demanda ce que c'était, et M. de Bausset, le préfet du palais, vint me dire de la recommencer. Il me prit alors une telle émotion que je sentis ma voix trembler, et je crus que je ne pourrais jamais m'en tirer. Je me remis cependant; et dès ce moment cette romance devint tellement à la mode, qu'on ne cessait de me la faire chanter, et que le roi de Naples me la fit demander pour sa musique. C'était une romance chevaleresque, dont les paroles sont assez jolies. C'est moi qui l'ai apportée à Paris.

> Un chevalier qui volait aux combats,
> Par ses adieux consolait son amie,
> « Au champ d'honneur l'amour guide mes pas,
> Arme mon bras, ne crains rien pour ma vie.
> Je reviendrai ceint d'un double laurier,
> Un amant que l'amour inspire,
> Du troubadour sait accorder la lyre,
> Et diriger la lance du guerrier

Bientôt vainqueur, je reviendrai vers toi,
Et j'obtiendrai le prix de ma vaillance,
Mon cœur sera le gage de ta foi,
Et mon amour celui de ta constance.
 Je reviendrai ceint d'un double laurier, etc.

Il faut, hélas! abandonner ces lieux.
Sur ma valeur que ton cœur se rassure.
Dis!... pour garant de nos derniers adieux,
C'est de ma main qu'il reçut son armure,
Il reviendra ceint d'un double laurier;
Un amant que l'amour inspire
Du troubadour sait accorder la lyre
Et diriger la lance du guerrier.

Au moment où nous nous y attendions le moins, on parla de départ. Les officiers et les généraux, ne virent pas sans pitié qu'un grand nombre de ceux qu'ils appelaient les *Français russes*, pouvaient devenir victimes de la fureur des soldats; ils nous engageaient à quitter le pays, ou tout au moins à venir jusqu'en Pologne. Les femmes surtout excitaient la compassion, car les unes ne trouvaient pas de chevaux, les autres n'avaient pas d'argent pour les payer. J'étais d'autant moins disposée à m'en aller, que mes intérêts devaient me faire désirer de rester en Russie; mais on me fit une telle frayeur de tout ce qui pouvait arriver, que je me décidai enfin à partir.

M. Clément de Tintigni, officier d'ordonnance de l'empereur, et neveu de M. de Caulincourt, mit à ma disposition ses gens et sa voiture : c'était une fort bonne dormeuse. J'avais conservé mes fourrures, et j'étais aussi bien que l'on pouvait le désirer en semblable circonstance. Tout le monde se disposant à quitter la ville, je fus rejoindre ces messieurs au rendez-vous qu'ils m'avaient assigné. J'avais envoyé d'avance ce que je pouvais emporter, et j'abandonnai le reste. Je fus obligée de traverser le boulevart de la Twerkoy, qui était absolument désert, attendu que les troupes se portaient de l'autre côté; j'avais passé par là pour éviter l'encombrement du pont. J'examinais avec une sorte d'effroi cette ville où je ne rencontrais que des ruines, lorsqu'une multitude de chiens se jetèrent sur moi pour me dévorer. Les chiens, en Russie, sont les gardiens des maisons, et restent la nuit sur la porte d'entrée; ils sont si dangereux que les hommes, même lorsqu'ils sont à pied, ne marchent jamais sans un bâton. S'il faut prendre de telles précautions en tout temps, que l'on juge du danger qu'il y avait à les rencon-

trer dans un moment où ils ne trouvaient rien à manger.

Lorsqu'ils m'assaillirent, j'éprouvai une frayeur qui me fit presque tomber ; cependant j'eus la précaution de me jeter hors de leur palier, car c'est ordinairement cet espace qu'ils défendent. Mais ceux-ci étaient tellement affamés, qu'ils me poursuivirent et se jetèrent sur mon châle, qu'ils mirent en pièces, ainsi que ma robe, qui cependant était ouatée et d'une étoffe assez forte... Je ne savais plus à quel saint me vouer, quand enfin mes cris attirèrent un homme, qui semblait m'être envoyé du ciel, car je ne pense pas qu'on eût pu en trouver un autre de ce côté de la ville. C'était un mougick, armé d'un gros bâton, dont il se servit pour disperser ces chiens, mais ce ne fut pas sans peine. Je fus obligée de revenir dans ma maison, que je ne croyais plus revoir, et je fus bien heureuse d'y retrouver les habits que j'y avais laissés ; les miens étaient en lambeaux. Je frémis encore lorsque je pense que ces chiens pouvaient être enragés... Ce commencement de voyage n'était pas un heureux présage. Quand

je rejoignis la voiture des officiers d'ordonnance, ils étaient déjà partis avec l'empereur.

Le temps était superbe, et j'étais loin de prévoir alors les désastres qui arrivèrent, car si je m'en étais doutée rien au monde n'aurait pu m'engager à quitter Moscou. Je comptais aller jusqu'à Mensky ou Vilna, et attendre là un moment plus tranquille.

XIX

Départ de Moscou. — Douze jours d'agonie. — Les vieilles moustaches en pelisses de satin rose. — Le colonel blessé. — Je traverse la ville de Krasnoy en flammes. — Je suis asphyxiée par le froid. — Je suis sauvée par le duc de Dantzick. — Passage de la Bérésina. — Napoléon. — Le roi de Naples. — Rupture du pont. — Désastres.

Trois jours s'étaient à peine écoulés, que nous courûmes les plus grands dangers, et cela ne fit qu'aller en augmentant. Je ne parlerai que de ce qui m'est personnel, et des douze jours qui furent pour moi une agonie continuelle. Je me disais en commençant la journée : Il est bien certain que je ne la finirai pas ; mais par quel genre de mort la terminerai-je? Ce fut près de Smolensko que les grands désastres commencèrent.

Je datai cette série de jours malheureux, du 6 novembre 1812 ; c'était un vendredi, et nous étions très près de Smolensko. L'officier dans la voiture duquel j'étais partie, avait donné l'ordre à son cocher d'y arriver le soir. C'était un Polonais, le plus lent et le plus maladroit que j'aie jamais rencontré. Il passa toute la nuit, à ce qu'il dit, à aller au fourrage, et laissa ses chevaux se geler à leur aise. Lorsqu'il voulut les faire marcher, ils ne pouvaient plus remuer les jambes ; de sorte que nous en perdîmes deux : ces deux-là une fois morts, il nous fut impossible d'avancer avec les trois autres. Nous restâmes à l'entrée d'un pont extrêmement encombré, jusqu'au samedi 7. Je réfléchis au parti que je pourrais prendre, et je me décidai, aussitôt qu'il ferait jour, à abandonner la calèche et à traverser le pont à pied, pour aller demander du secours ou une place dans une autre voiture, au général qui commandait de l'autre côté du pont, mais en ouvrant le vasistas, le cocher me dit qu'il avait trouvé deux chevaux. Je pensai bien qu'il les avait volés, mais dans ce malheureux temps, rien n'était plus commun ; on se dérobait réciproquement toutes les

choses dont on avait besoin avec une sécurité charmante. Il n'y avait d'autre danger que d'être pris sur le fait, car alors le voleur courait risque d'être rossé. On entendait dire toute la journée : « Ah ! mon Dieu ! on a volé mon porte-manteau ; on a volé mon sac ; on a volé mon pain, mon cheval » ; et cela depuis le général jusqu'au soldat. Un jour Napoléon voyant un de ses officiers couvert d'une très belle fourrure, lui dit en riant : « — Où avez-vous volé cela ? — Sire, je l'ai achetée. — Vous l'avez achetée de quelqu'un qui dormait. » On peut juger si ce mot fut répété ; et c'est ainsi qu'il est venu jusqu'à moi.

Nous nous mîmes en route, sans pousser plus loin nos recherches, trop heureux de pouvoir traverser le pont. Ce qu'il y avait de fâcheux, c'est que le vol n'était pas brillant, car nos chevaux n'étaient rien moins que bons. Nous essayâmes en vain d'avancer ; à tout moment nous étions repoussés : « Laissez passer, disait-on, les équipages du maréchal, ceux du général un tel et puis d'un autre. Je me désespérais, lorsque j'aperçus près de moi celui qui commandait le pont de notre côté (le général la

Riboissière). Pour Dieu, monsieur, lui dis-je, faites passer ma voiture, car je suis là depuis hier au matin et mes chevaux ne peuvent presque plus aller. Je suis perdue si je ne rejoins pas le quartier-général, et je ne saurai plus que devenir. » Je pleurais, car je perds plus facilement courage pour les petits événements que pour les grands : « Attendez un moment, madame, me dit-il, je vais faire mon possible pour vous faire passer. »

Il parla à un gendarme, et lui dit de comprendre ma voiture dans les équipages du prince d'Eckmulh. Ce gendarme, je ne sais pas trop pourquoi, me prit pour la femme du général Lauriston, et il se perdit en belles phrases. Lorsqu'enfin nous passâmes le pont, il était bordé de chaque côté, de généraux, de colonels et d'officiers, qui depuis longtemps attendaient et étaient là pour faire presser la marche ; car, ainsi que je l'ai su depuis, les cosaques n'étaient pas loin. A peine fûmes-nous au quart du pont, que nos chevaux ne voulurent plus aller. Toute voiture qui entravait la marche dans un passage difficile devait être brûlée ; c'était un ordre positif. Je me voyais dans une plus mauvaise

position que la veille ; on criait de tous les côtés : « Cette calèche empêche de passer ; il faut la brûler. » Les soldats, qui ne demandaient pas mieux, parce que les voitures étaient alors pillées, criaient aussi : « Brûlez! brûlez! » Quelques officiers, enfin, eurent pitié de moi, et s'écrièrent : « Allons, des soldats aux roues. »

On s'y mit en effet, et eux-mêmes eurent la bonté de les pousser. Lorsque nous fûmes arrivés à l'autre bout du pont, le gendarme vint à moi. Je n'osais lui proposer de l'argent, car c'était la chose dont on faisait le moins de cas, et je n'avais pas d'eau-de-vie, encore moins de pain. « Mon Dieu! lui dis-je, monsieur le gendarme, je ne sais comment reconnaître... — Ah! madame, la femme du général... Madame la générale a tant de moyens... Qu'elle me permette de me réclamer d'elle. — Vous le pouvez, monsieur le gendarme, lui dis-je en riant, » et il s'en fut bien content.

J'examinais le spectacle bizarre que présentait cette malheureuse armée. Chaque soldat avait emporté ce qu'il avait pu du pillage : Les uns couverts d'un cafetan de Mougick ou de la robe courte et doublée

de fourrure d'une grosse cuisinière; les autres de l'habit d'une riche marchande, et presque tous, de manteaux de satin doublés de fourrures. Les dames ne se servant de manteaux que pour se garantir du froid, les portent noirs; mais les femmes de chambre, les marchandes, toutes les classes du peuple enfin, en font une affaire de luxe, et les portent roses, bleus, lilas ou blancs. Rien n'eût été plus plaisant (si la circonstance n'avait pas été aussi triste) que de voir un vieux grenadier, avec ses moustaches et son bonnet, couvert d'une pelisse de satin rose. Les malheureux se garantissaient du froid comme ils le pouvaient; mais ils riaient souvent eux-mêmes de cette bizarre mascarade. Cela me rappelle une histoire assez drôle. Un colonel de la garde avait arrêté ma voiture, parce qu'il avait fait faire halte à son régiment. Mon domestique s'efforça de lui persuader que cette voiture appartenait à M. de Tintigni, neveu de M. le grand-écuyer. « Je m'embarrasse bien de cela, répondit-il, tu ne passeras pas. » Je me réveillai au bruit de cette discussion; et sans doute qu'en ce moment le colonel m'aperçut, car il me dit: « Ah! pardon, j'i-

gnorais qu'il y eût une dame dans la voiture. » Je le regardai et le voyant couvert d'une pelisse de satin bleu, je me mis à sourire. En cet instant il dût se rappeler son costume ; car à son tour il éclata de rire. Ce ne fut qu'après avoir laissé un libre cours à cet accès de gaieté, que nous nous expliquâmes. « Il est certain, me dit-il, qu'un colonel de grenadiers, vêtu de satin bleu, est en costume assez comique; mais ma foi! je mourais de froid, et je l'ai achetée d'un soldat. » Nous causâmes assez long-temps, et il finit par m'engager à partager quelques chétives provisions qui lui restaient encore. On fit du feu, on coupa des sapins, et l'on nous fit ce qu'il nomma la cabane d'Annette et Lubin. Hélas! sa triste verdure ne garantissait pas du froid les bergers qu'elle abritait, et le chant du rossignol était remplacé par le cri lugubre du corbeau.

J'arrivai à Smolensko, à trois heures après midi; on me croyait déjà perdue. On avait fait partir la veille des domestiques avec des chevaux, mais ils avaient trouvé bon de coucher en route, et de ne revenir que le lendemain matin. Nous ne comptions plus sur la calèche; cependant elle arriva le soir,

mais dans un fâcheux état. Malgré les contes que nous firent les domestiques, il est clair que c'étaient eux qui nous avaient volés. Je perdis, pour mon compte, tout ce que j'avais, et mes malles, que j'avais mises sur des voitures appartenant à des officiers, avaient été prises par les cosaques. Il ne me restait plus qu'un coffre sur celle qui venait d'arriver et dans laquelle étaient des châles, des bijoux et de l'argent. Je m'attendais à tout perdre, j'en avais pris mon parti, mais M. de Tintigni me rassura en me disant : « Je vais vous donner un de mes camarades qui, bien que blessé, saura faire aller mes gens. Vous descendrez chaque soir dans les endroits où nous nous arrêterons ; de cette manière, j'espère qu'il ne vous arrivera pas d'accident. Je me reposai à Smolensko toute la journée, et nous ne repartîmes que le lendemain matin.

Le mardi 10 novembre, nous remontâmes en voiture à quatre heures après midi, avec le camarade de M. de Tintigni. « C'est un autre moi-même, me dit-il, vous n'avez plus rien à craindre maintenant. » Il ne se rendait guère justice, en se comparant à ce monsieur, car il y avait une bien grande

différence. Malgré cet éloge, il me déplut dès le premier moment. Quoique ce fût un homme assez mal élevé et très occupé de lui-même, je lui donnai cependant tous les soins qu'exigeait son état.

Je m'aperçus bientôt que nos chevaux ne valaient guère mieux que les premiers ; du reste ces malheureuses bêtes étaient si mal nourries qu'elles pouvaient à peine marcher. Nous allâmes fort lentement jusqu'au jeudi 44. Mon compagnon enrageait d'être monté dans la calèche, et craignait beaucoup la rencontre des cosaques. « Si j'avais mon cheval, je m'en moquerais, disait-il ; mais je ne vois pas mon domestique, qui devait me l'amener. » Ce n'était pas très-rassurant pour moi ; je l'excusai pourtant, car sa blessure était tellement grave qu'il ne pouvait marcher. Nous prîmes enfin le parti d'envoyer au quartier-général, pour dire à M. de Tintigni, que s'il n'avait pas d'autres chevaux à nous donner, il était impossible d'avancer. Mais, pour éviter la négligence du domestique, nous envoyâmes celui qui était chargé des chevaux de selle, et nous fîmes aller l'autre au fourrage avec le cocher.

Me voilà de nouveau restée au milieu du grand

chemin ; mais au moins je n'étais pas seule ; il passait quelques troupes, et des soldats bivouaquaient à côté de nous.

Nos gens ne revenant pas du fourrage, nous craignîmes qu'ils n'eussent été pris. Sur les dix heures, mon aimable compagnon de voyage rencontra son colonel, et j'entendis qu'il lui dit :

— Mon colonel, j'ai été blessé, et on m'a mis dans cette voiture, mais les chevaux ne pouvant aller plus loin, j'ai envoyé mes gens chercher du fourrage ; je pense qu'ils nous ont abandonnés, car ils ne reviennent pas.

— Je vous conseille, répondit le colonel, de monter à cheval et de brûler la calèche.

— Je vous suis très obligé de ce conseil, lui dis-je ; mais je vous ferai observer que monsieur n'a aucun droit sur cette calèche, et que c'est à moi seule qu'on l'a donnée.

Et sur cela je me retournai et m'endormis profondément. Vers minuit, mon compagnon de voyage ayant retrouvé son domestique et son cheval, il descendit de la calèche avec tant de précipitation, qu'il n'eut pas le temps de me dire un mot d'excuse ;

il n'oublia pas cependant d'emporter le seul pain qui restât. J'étais indignée, mais je me sentais presque fière d'avoir plus de courage qu'un homme. Je ne me dissimulais pas cependant que ma position n'était rien moins que gaie; mais, selon mon usage, je repris mon sang-froid, et j'attendis le jour assez tranquillement.

La lune jetait assez de clarté pour que je pusse apercevoir des soldats qui dormaient à vingt pas de moi. Je me décidai à attendre encore une heure, et si au bout de ce temps je ne voyais arriver personne, à m'en aller à pied jusqu'à ce que je rencontrasse une voiture ou une charrette où je pusse monter.

Comme je délibérais, le domestique et le cocher revinrent du fourrage. J'étais si contente de revoir des figures de connaissance, que je ne pensai pas à les gronder. Il faut s'être trouvé dans une pareille situation pour sentir combien l'apparence du mieux paraît un grand bien; il faut n'avoir eu pour toute boisson que de l'eau où des cadavres ont séjourné, pour connaître le plaisir que l'on éprouve à boire un verre d'une eau pure; et avoir éprouvé la faim,

pour connaître le prix d'un morceau de pain. Il y a dans la vie des jouissances dont les gens heureux ne se doutent pas.

Je racontai à mes gens la manière dont le camarade de leur maître m'avait abandonnée. Ils en furent indignés, mais ils le furent bien davantage quand ils apprirent qu'il avait emporté notre pain, car ils espéraient en avoir leur part ; ils savaient que quand j'en avais je le partageais avec eux. Les cosaques n'étant pas éloignés de nous, nous résolûmes d'atteler les chevaux de selle à la calèche.

Nous allions prendre ce parti, quand nous vîmes arriver le domestique avec les chevaux. On les fit reposer et nous nous remîmes en route.

Nous fûmes toute la journée du lendemain entourés de cosaques, et nous fîmes tant de détours pour les éviter, que nous n'avançâmes pas d'un quart de lieue. Les retards que nous avions éprouvés nous avaient encore rejetés à l'arrière-garde ; et nous étions dans ce moment, comme je l'ai su depuis, avec la colonne des traînards. C'étaient des soldats de toutes les nations, n'appartenant à aucun corps, ou qui du moins les avaient quittés, les uns

parce que leurs régiments étaient presque détruits, les autres parce qu'ils ne voulaient plus se battre. Ils avaient jeté leurs fusils, et ils marchaient à l'aventure ; mais ils étaient tellement nombreux, qu'ils entravaient la marche dans les endroits étroits ou difficiles.

Ils volaient, pillaient depuis leurs chefs jusqu'à leurs camarades, et mettaient le désordre partout où ils passaient. On avait tenté souvent de les réunir en corps ; mais on n'avait jamais pu y parvenir ; c'était en partie avec ces gens-là, et en partie avec l'arrière-garde que nous marchions. Nous cheminâmes ainsi jusqu'à minuit, précédés par une grande berline. Mes gens me dirent qu'elle était au comte de Narbonne et qu'il y avait une dame dedans.

Un colonel qui venait d'avoir le bras emporté, vint me demander une place dans ma voiture. Je m'empressai d'accéder à sa demande, mais je lui fis observer que mes chevaux étant épuisés de fatigue j'allais être forcée de l'abandonner. A peine une demi-heure s'était écoulée, qu'on s'arrêta. Un officier étant venu parler à l'oreille du colonel, il descendit de voiture ; j'en fis autant, et j'abordai la

dame de la berline. En pareille circonstance on a bientôt fait connaissance; rien ne réunit plus vite que le malheur. « Je pense, lui dis-je, madame, que les cosaques sont très près de nous, car un officier est venu parler bas à un colonel blessé qui était dans ma calèche, et ce dernier après m'avoir balbutié quelques excuses, est monté sur son cheval, quoiqu'il pût à peine s'y tenir. » Au même instant nos gens vinrent nous dire qu'il y avait un ravin qu'il était impossible de passer en voiture, et que les cosaques étant dans les environs, il fallait monter à cheval et se sauver. Nous cherchâmes à leur inspirer un peu de courage. « Essayons au moins, leur dis-je; il sera toujours temps, si la voiture se brise, de l'abandonner. — Venez vous-même, nous répondirent-ils, et vous verrez que cela est impossible. » Nous y allâmes, et nous convînmes qu'en effet ils avaient raison. Il y avait bien très près de là une grande route, mais les boulets la traversaient à chaque instant. Nous prîmes un parti décisif; nous cheminâmes dans la neige à travers champs, car il n'y avait point de chemins battus. Les pauvres chevaux en avaient jusqu'au ventre, et ils étaient

sans force, n'ayant pas mangé de la journée. Me voilà donc à cheval à minuit, ne possédant plus rien que ce que j'avais sur moi, ne sachant quel chemin suivre et mourant de froid. A deux heures du matin nous atteignîmes une colonne qui traînait des pièces de canon : c'était le samedi 14.

Je demandai à l'officier qui la commandait si nous avions loin pour rejoindre le quartier-général. « Ah! vous pouvez être tranquille, me dit-il avec humeur, nous ne le rejoindrons pas, car si nous ne sommes pas pris cette nuit, nous le serons demain matin : nous ne pouvons l'échapper. » Ne sachant plus par où il pourrait passer, il fit faire halte à sa troupe. Les soldats voulurent allumer du feu pour se chauffer, mais il s'y opposa en leur disant que leurs feux les feraient découvrir par l'ennemi. Je descendis de cheval et fus m'asseoir sur un monceau de paille qu'on avait mis sur la neige. J'éprouvai là un moment de découragement.

Le cocher ayant ramené la voiture, nous marchâmes fort lentement toute la nuit, à la lueur des villages incendiés, et au bruit du canon. Je voyais sortir des rangs de malheureux blessés; les uns exténués de

faim, nous demandant à manger, les autres mourant de froid, suppliant qu'on les prît dans la voiture et implorant des secours qu'on ne pouvait leur donner : ils étaient en si grand nombre ! Ceux qui suivaient l'armée nous priaient de prendre des enfants qu'ils n'avaient plus la force de porter ; c'était une scène de désolation ; on souffrait de ses maux et de ceux des autres.

Lorsque nous fûmes en vue de Krasnoï, le cocher me dit que les chevaux ne pouvaient plus aller. Je descendis, espérant trouver le quartier-général dans la ville. Il commençait à faire petit jour. Je suivis le chemin que prenaient les soldats, et j'arrivai à une pente extrêmement rapide ; c'était comme une montagne de glace que les soldats descendaient en glissant sur leurs genoux. N'ayant pas envie d'en faire autant, je pris un détour et j'arrivai sans accident. Je demandai à un officier le quartier-général. « Je crois qu'il est encore ici, me dit-il, mais il n'y sera pas long-temps, car la ville commence à brûler. »

Le feu gagnait d'autant plus rapidement que cette petite ville était en bois, et les rues extrêmement

étroites : je la traversai en courant ; les poutres embrasées menaçaient de me tomber sur la tête. Un gendarme eut la complaisance de m'accompagner et de me soutenir jusqu'à la sortie de la ville, car la foule était tellement compacte qu'on était heurté de tous côtés. Il me demanda pourquoi j'avais traversé la ville. Je lui répondis que c'était pour y trouver des officiers de la maison de l'Empereur. »—Il y a long-temps, reprit-il, que l'Empereur est parti, et vous ne pourrez plus les rejoindre. — Eh bien ! lui dis-je, je n'ai plus qu'à mourir, car je n'ai pas la force d'aller plus loin. »

Je sentais que le froid m'engourdissait le sang. On prétend que cette asphyxie est une mort très douce, et je le crois. J'entendais bourdonner à mon oreille : « Ne restez pas là !... Levez-vous !... » On me secouait le bras ; ce dérangement m'était désagréable. J'éprouvais ce doux abandon d'une personne qui s'endort d'un sommeil paisible. Je finis par ne rien entendre, et je perdis tout sentiment. Lorsque je sortis de cet engourdissement, j'étais dans une maison de paysan. On m'avait enveloppée de fourrures, et quelqu'un me tenait le bras et me

tâtait le pouls : c'était le baron Desgenettes. J'étais entourée de monde, et je croyais sortir d'un rêve ; mais je ne pouvais faire un mouvement, tant ma faiblesse était grande. J'examinais tous ces uniformes. Le général Burmann, que je ne connaissais pas alors, me regardait avec intérêt. Le vieux maréchal Lefebvre s'avança et me dit : « Eh bien ! ça va-t-il ? Vous revenez de loin. »

J'appris qu'on m'avait ramassée sur la neige. On avait voulu d'abord me mettre auprès d'un grand feu, mais le baron Desgenettes s'était écrié : « Gardez-vous-en bien, vous la tueriez sur-le-champ ; enveloppez-la de toutes les fourrures que vous pourrez trouver, et mettez-la dans une chambre sans feu. »

Je restai ainsi assez long-temps. Lorsque je commençai à reprendre un peu de chaleur, le maréchal m'apporta une grande timbale de café très fort. Cela me ranima et fit circuler mon sang. « Gardez cette timbale, me dit le maréchal, elle sera historique dans votre famille... si vous la revoyez, » ajouta-t-il plus bas.

Je repartis quelques heures après dans la voiture du maréchal. Nous nous arrêtâmes le soir dans un

village désert pour y passer la nuit. Nous étions tout près de la Bérésina. Le lendemain de grand matin l'on donna l'ordre du départ, mais il fut si prompt qu'il occasionna un assez grand désordre. Le jour commençait à poindre dans un ciel brumeux. Mes forces étaient revenues, car j'avais pris de la nourriture. Je montai dans la calèche, précédée d'un détachement de la garde.

L'empereur était debout à l'entrée du pont pour faire presser la marche. Je pus l'examiner avec attention, car nous allions doucement : il me parut aussi calme qu'à une revue des Tuileries. Le pont était si étroit que notre voiture touchait presque l'empereur. « N'ayez pas peur, dit Napoléon ; allez, allez, n'ayez pas peur. » Ces mots qu'il semblait m'adresser particulièrement, car il n'y avait pas d'autres femmes, me firent penser qu'il devait y avoir du danger.

Le roi de Naples tenait son cheval en laisse, et sa main était appuyée sur la portière de ma calèche. Il dit un mot obligeant en me regardant. Son costume me parut des plus bizarres pour un semblable moment et par un froid de vingt degrés. Son col ou-

vert, son manteau de velours jeté négligemment sur une épaule, ses cheveux bouclés, sa toque de velours noire ornée d'une plume blanche, lui donnaient l'air d'un héros de mélodrame. Je ne l'avais jamais vu d'aussi près, et je ne pouvais me lasser de le regarder : lorsqu'il fut un peu en arrière de la voiture, je me retournai pour le voir de face. Il s'en aperçut, me fit un gracieux salut de la main. Il était très coquet, et il aimait que les femmes prissent garde à lui.

Plusieurs officiers supérieurs tenaient aussi leurs chevaux en laisse, car on ne pouvait aller à cheval sur ce pont ; il était si fragile, qu'il tremblait sous les roues de ma voiture. Le temps qui s'était adouci, avait fait un peu fondre les glaces de la rivière, ce qui la rendait bien plus dangereuse. Lorsqu'on eut atteint le village, on s'y arrêta comme l'avait ordonné l'empereur, et tous les officiers retournèrent près de la Bérésina. Je pris le bras du général Lefebvre (fils du maréchal), pour aller voir ce qui se passait. Lorsque le pont se rompit, nous entendîmes un cri, un seul cri poussé par la multitude, un cri indéfinissable ! il retentit encore à mon oreille, toutes les fois que j'y pense. Tous les mal-

heureux restés sur l'autre bord de la rivière, tombaient écrasés par la mitraille. C'est alors que nous pûmes comprendre l'étendue de ce désastre. La glace n'étant pas assez forte, elle se rompait et engloutissait hommes, femmes, chevaux voitures. Les militaires, le sabre à la main, abattaient tout ce qui s'opposait à leur salut, car l'extrême danger ne connaît pas les lois de l'humanité; on sacrifie tout à sa propre conservation. Nous vîmes une belle femme, tenant son enfant dans ses bras, prise entre deux glaçons, comme dans un étau. Pour la sauver, on lui tendit une crosse de fusil et la poignée d'un sabre, afin qu'elle pût s'en faire un appui; mais elle fut bientôt engloutie par le mouvement même qu'elle fit pour les saisir. Je m'éloignai en sanglotant de ce triste spectacle. Le général Lefebvre, qui n'était pas fort tendre, était pâle, comme la mort et répétait: « Ah! quel malheur horrible! ces pauvres gens qui sont là sous le feu de l'ennemi! »

Cependant, quelques-uns de ces malheureux parvinrent, en passant sur la glace, à franchir la rive; ceux qui nous rejoignirent à Vilna, nous racontèrent des scènes qui nous firent frémir.

Quelle singulière et inexplicable chose que la destinée ! si je n'avais pas été abandonnée comme asphyxiée sur la neige, je n'aurais pas été recueillie par le maréchal Lefebvre, et, comme la plupart des réfugiés de Moscou, j'aurais immanquablement péri dans la Bérésina.

A mon retour en France, lorsqu'on voulait me présenter ou me recommander à quelques puissants du jour, on employait cette formule : « Elle a passé la Bérésina ! »

XX

Départ pour Vilna.— Désastres aux portes de la ville.— Maladie du général Lefebvre.—Entrée des Cosaques.— Les prisonniers français.—Mort du général Lefebvre.—Arrivée de l'empereur Alexandre et du général Koutouzoff.—L'orpheline de Vilna.— Mort de Nadéje.—Son épitaphe par madame Desbordes-Valmore.

Je continuai mon voyage dans la voiture du maréchal, jusqu'à Vilna. De ce moment je fus à l'abri du danger, mais j'eus beaucoup à souffrir; j'étais entourée de gens qui m'étaient entièrement inconnus. Lorsque je voyageais sous la protection des officiers d'ordonnance, ma vie avait été plus de vingt fois en péril, mais comme c'étaient des jeunes gens bien nés, bien élevés, leur humanité me dé-

dommageait, en quelque sorte, des souffrances que j'éprouvais journellement. Je leur racontais assez gaîment mes désastres ; et la manière dont je prenais mon parti les engageait à imiter ma philosophie. Nous songions au temps où nous reverrions nos familles, et où nous pourrions trouver à manger, car c'était l'affaire principale. J'ai vécu de chocolat et de sucre pendant un mois. « Pour peu que cela dure, leur disais-je, vous me ramènerez comme Vert-Vert : vous m'aurez nourri de bonbons, et j'entends jurer dans toutes les langues. »

Nous arrivâmes à Vilna, le 9 décembre, à onze heures du soir ; les portes de la ville étaient tellement encombrées par la foule qui se pressait, croyant atteindre à la terre promise, que nous eûmes toutes les peines du monde à la traverser. Ce fut là que périrent presque tous les Français de Moscou, qui, luttant contre le froid et la faim, ne purent pénétrer dans la ville. Ceux qui échappèrent étaient si changés et si vieillis, que six semaines après j'avais peine à les reconnaître. Nous allâmes loger chez la comtesse de Kasakoska, où M. le duc de Dantzick avait logé à son premier passage ; mais la maison était

dans le plus grand désordre. M. le comte de Kasakoska étant au service de Napoléon, s'apprêtait à quitter Vilna; nous ne pûmes trouver un domestique pour nous donner à manger et nous faire du feu. Le froid était à vingt-huit degrés, nous passâmes une nuit affreuse.

Je voyais d'après l'agitation qui régnait sur les visages, qu'on ne resterait pas long-temps dans la ville. Le fils de M. le duc de Dantzick était blessé, et hors d'état d'être transporté; son malheureux père était à tout moment obligé de le quitter pour aller donner des ordres. Il revint enfin le soir nous apprendre que l'on allait partir, et il écrivit au général russe qui commandait les avant-postes que, forcé de laisser son fils dans la ville, il se fiait à sa loyauté, pour le traiter en ennemi généreux. Ses yeux étaient mouillés de larmes : « M. le maréchal, lui dis-je, toute émue, je resterai près de votre fils, et j'en aurai les soins d'une mère. » Il me fit de vifs remerciements et accepta ma proposition.

Je pressentais bien les nouveaux dangers que nous allions courir; mais je voulus lui faire ce sacrifice.

Son aide-de-camp, le colonel Viriau (le même qui sauva un régiment resté sur la place de Vilna) et son intendant restèrent aussi. Il leur laissa de l'argent, des lettres de crédit, et partit la mort dans le cœur ; il semblait avoir un pressentiment qu'il ne reverrait plus son fils.

Nous passâmes la nuit sans dormir ; et le lendemain, à onze heures du matin, les troupes russes entrèrent. Nous n'avions pas encore reçu de réponse à la lettre du maréchal, et nous étions fort inquiets. A une heure cependant, un aide-de-camp du général russe vint nous dire qu'il avait reçu la lettre que M. le maréchal lui avait adressée, et qu'il aurait tous les égards dus au malheur et au fils d'un brave militaire qu'il estimait beaucoup ; il ajouta qu'on allait nous envoyer une sauve-garde.

Une demi-heure après nous vîmes arriver quelques cosaques. On eut l'imprudence de les faire entrer dans la chambre où était le jeune comte ; son aide-de-camp, pour les intéresser à notre sûreté, leur donna quelques pièces d'argent. Dès que ces cosaques eurent aperçu des piles d'écus sur la cheminée, et de l'argenterie sur la table, ils ne

songèrent qu'à s'en emparer ; et je vis à leur figure et à leur avidité qu'ils allaient nous faire un mauvais parti. Je fus m'asseoir près du lit du jeune comte, et, en faisant semblant de le couvrir et d'arranger son oreiller, je jetai sa montre, sa pelisse et quelques autres objets dans la ruelle. Ils menacèrent de leurs lances les deux personnes qui étaient vis-à-vis de nous, ensuite ils les quittèrent pour venir au lit du général, et le menacèrent aussi, en lui disant en russe : « De l'argent. » Je détachai de mon col une petite vierge de Kiow que madame la princesse Koutouzoff m'avait donnée en Russie, comme un préservatif de malheur ; elle en fut un en effet, pour nous. Je la posai sur le général : « Comment osez-vous, leur dis-je, attaquer un homme mourant ? Dieu vous punira. » Les Russes ont une grande vénération pour les images, et particulièrement pour la vierge de Kiow. Ma présence d'esprit nous sauva ; mais la révolution que cela fit à ce pauvre jeune homme rendit son mal sans remède.

Vers quatre heures, le général russe Tithakow arriva, et on lui raconta ce qui s'était passé. Il nous laissa dix-huit hommes, dont il nous répon-

dit, et nous fûmes un peu plus tranquilles pour nous-mêmes; mais ce que nous apprenions par les domestiques de la maison, nous faisait frémir pour les autres. Des malheureux sans asile erraient dans les rues, repoussés par les habitants, qui craignaient, en les recevant, de faire piller leurs maisons, mais bientôt ils étaient dépouillés, et mouraient de froid : les rues en étaient remplies. Ce désordre dura jusqu'à l'arrivée de M. le maréchal Koutousoff, et encore ne put-il pas le réprimer entièrement.

Nous étions logés près d'un couvent de Bénédictins, et nous entendions la nuit les gémissements de ces malheureux. J'attendais que les soldats se fussent retirés, et j'allais toute tremblante voir s'il ne restait pas encore à quelques-uns d'eux un signe de vie. Hélas ! j'étais toujours trompée dans mon espoir : et lorsque j'étais de retour, on me grondait d'avoir l'imprudence de sortir ainsi, et de risquer d'attirer les soldats sur mes pas.

La maladie du jeune comte augmentait de jour en jour. Il avait pour médecin un Polonais, et le

baron Desgenettes, qui était prisonnier à Vilna, venait le voir fréquemment.

Dès le premier moment, il nous dit que son mal était sans remède, et qu'on pouvait lui donner ce qu'il demanderait. Il n'entendit que cette dernière phrase et ne me laissa plus de repos que je ne lui eusse été chercher ce dont il avait envie. Il était difficile de se procurer la moindre chose, car les domestiques français ne pouvaient sortir sans danger, et les Juifs, qui servent de commissionnaires dans ce pays, revenaient en disant qu'on leur avait pris ce qu'ils apportaient. Ce fut donc encore moi qui essayai d'aller chercher ce qui était prescrit par les ordonnances des médecins. Je passai au milieu des soldats et des chevaux qui étaient attachés au milieu des rues ; je disais aux cosaques, d'un air gracieux : « Je t'en prie, range tes chevaux, » et ils les rangeaient. Je m'habituai à aller ainsi dans la ville acheter ce qui nous était indispensable, et c'est ainsi que j'ai pu voir de près ce tableau de désolation.

Enfin ce pauvre jeune homme mourut le 19 décembre 1812, à trois heures du matin ; il avait conservé la connaissance jusqu'au dernier moment.

Quelques heures avant sa mort, tout le monde dormant autour de lui, il m'appela, et me dit à voix basse : « Je ne passerai pas cette nuit. » J'employai tous les moyens pour le rassurer, et je lui dis ce qu'on peut dire en pareille circonstance. « Comme il est probable, reprit-il, que vous retournerez bientôt en France, car on ne retiendra pas les femmes, coupez une boucle de mes cheveux, car après ma mort vous aurez peur de moi : dites à mes parents que je vous recommande à eux. Si j'en avais la force, j'écrirais à ma mère. Vous avez tout perdu ; elle est riche, elle n'oubliera pas votre dévouement. Il me dit ensuite beaucoup de choses touchantes qui m'émurent profondément.

Il fut enterré d'une manière décente pour un pareil moment ; et, selon l'usage du pays, on le couvrit de ses habits. Lorsque j'entrai dans la chambre où il était exposé, je fus frappée en le voyant. La première fois que je le vis dans la maison qu'habitait son père, il était minuit, et il dormait couché sur un banc ; il avait le même costume et la même attitude. Cette conformité de situation, ce

passage de la vie à la mort en si peu de temps me fit fondre en larmes.

Lorsque j'eus rempli tous les devoirs de cette triste circonstance, je songeai enfin à moi. J'étais sans argent et sans aucun moyen d'en gagner. On me conseilla de m'adresser à l'empereur Alexandre, car ayant été huit ans à son service, au théâtre impérial, j'avais quelques droits à sa protection. Si j'avais eu le courage de lui demander audience, comme plusieurs de mes compagnes, il me l'aurait accordée, car il ne s'occupait que d'adoucir le sort de tous les infortunés.

Lors de l'arrivée de l'empereur Alexandre à Vilna, on voulut lui donner une fête. « Non, dit-il, employez cet argent à soulager les malheureux qui sont sans pain et sans asyle. Qui pourrait se réjouir au milieu de tant de souffrances? ce serait insulter au malheur. »

Ce fut le maréchal Koutouzoff qui me protégea pendant mon séjour à Vilna. J'avais été si bien accueillie par sa famille à Saint-Pétersbourg, que ce fut un titre de plus à sa bienveillance. Ne pouvant ni ne voulant rester dans la maison du général Lefeb-

vre, après sa mort, j'allai loger chez une veuve qui avait recueilli beaucoup de Français, hommes et femmes, et qui presque tous étaient dans un état déplorable. Ma santé ne s'étant point ressentie de tant de peines et de fatigues, je secourais ceux qui, plus malheureux que moi, étaient malades. Un officier, témoin des soins que je leur prodiguais, me parla d'un enfant que l'on croyait encore vivant, quoique ceux qui l'entouraient fussent morts de fatigue ou de faim.

Cet officier m'en fit un récit déchirant : « Ah ! monsieur, courons-y, lui dis-je. » Nous fûmes bientôt aux portes de la ville. Je ne puis me représenter ce tableau sans frémir. Je pris l'enfant dans mon manteau et me sauvai avec tant de vitesse, que mon compagnon pouvait à peine me suivre. J'avais peu d'espérance de rappeler cette petite créature à la vie ; cependant j'eus le bonheur de lui voir reprendre un peu de chaleur, grâce aux soins du docteur Desgenettes. Elle n'était qu'engourdie par le froid. Il fallait de grands ménagements pour lui faire prendre de la nourriture, car elle avait dû souffrir long-temps de la faim. On fut obligé d'accoutumer

peu à peu son petit estomac à supporter les aliments. Tout porte à croire qu'elle appartenait à des parents français habitant Moscou; car, parmi les femmes qui étaient venues volontairement de France avec leurs maris, et celles qui s'étaient sauvées, aucune je pense, n'aurait abandonné son enfant.

« — Pourquoi ne vous en chargeriez-vous pas, me dit cet officier, vous qui êtes si bonne. — Je ne demanderais pas mieux, mais je ne possède plus rien, que puis-je faire pour elle? — Ce que vous faites pour tous ces malheureux, lui donner vos soins. — Des soins ne procurent pas l'existence. — Ils la soulagent, répondit-il, et nous ferons en nous réunissant le peu qui sera en notre pouvoir : ce sera le denier de la veuve. »

Mes yeux se remplirent de larmes en contemplant cette jolie petite compagne d'infortune, pour laquelle j'éprouvais déjà un bien vif intérêt. Un de ses pieds était presque gelé. Comme j'avais guéri plusieurs personnes avec un remède fort simple, du jus de pomme de terre, je l'employai pour elle, et cela me réussit.

J'allai le lendemain chez le maréchal Koutousoff.

Je fus reçue par son gendre, le prince Gaudachoff. « Vous ne savez pas, lui dis-je, ce qui m'arrive : vous connaissez une petite pièce jouée par Brun ? et *la banqueroute du Savetier*. Ce pauvre homme se lamente de ne pouvoir nourrir son enfant et il en trouve deux exposées à sa porte. C'est à peu près mon histoire; depuis que je n'ai plus rien au monde, il m'est survenu un enfant. — Comment un enfant ? — Hélas ! oui, une jolie petite créature tombée sur la neige comme un oiseau de son nid. »

Il se mit à rire. « Il faut conter cela au maréchal Koutouzoff, me dit-il. — Oui, c'est fort gai ; mais faites-moi le plaisir de me dire ce que je vais faire d'elle et moi ? — Je vais en parler à mon beau-père ; amenez-nous votre petit oiseau. »

J'y allai le même jour. J'avais fait ma petite fille bien jolie pour la présenter à M. de Koutousoff. Pendant que j'attendais, je jetai les yeux sur un livre resté ouvert. C'étaient les poésies de Clotilde. Je lus cette strophe :

> Enfançon malheuré
> M'est assurance,
> Que Dieu m'envoye
> Pour être ton pavoi.

« — Voyez, monseigneur, dis-je au maréchal qui entrait en ce moment, ne semble-t-il pas que ce soit une prédiction ? — En effet, répondit-il, c'est un singulier à-propos : eh bien ! je veux être son pavoi et son parrain ! » Il la nomma *Nadéje* (espérance). Il lui donna cinq cents roubles, et son gendre trois cents. « Servez-vous toujours de cela, me dirent-ils, pour ses premiers besoins. »

Je fus, toute joyeuse, apprendre cette bonne fortune à nos amis, qui en furent charmés.

J'étais embarrassée de ce que j'en ferais, lorsque je serais obligée de partir, car avec une existence aussi incertaine que la mienne, et par un hiver très rigoureux, l'emmener avec moi était impossible, et je ne pouvais ni ne voulais l'abandonner. Le prince Goudachoff me tira encore de cet embarras. Il connaissait une Allemande qui lui avait des obligations, et à laquelle il avait fait obtenir un passeport pour retourner dans son pays. Une de mes parentes demeurait à Luxembourg; le prince m'assura que cette femme se chargerait d'emmener l'enfant et de la lui remettre en sûreté avec une lettre de moi, pour qu'elle en prît soin jusqu'à mon retour. « Nous

lui paierons son voyage, me dit-il, et je vous réponds d'elle. » En effet, elle s'acquitta de cette commission de la manière la plus satisfaisante. Tranquille sur ce point, je la gardai avec moi jusqu'au moment de son départ et du mien. Lorsqu'il fallut m'en séparer, j'éprouvai une peine très vive, et quand je la retrouvai, ce fut avec une joie que je ne puis exprimer.

J'avais quitté mon état, sacrifié mon avenir pour m'occuper de cette enfant que j'aimais d'un amour de mère. Son enfance fut entourée de tout l'intérêt que sa position pouvait inspirer. Mais ce n'eût été que l'intérêt du moment, si sa gentillesse et ses dispositions ne l'eussent prolongé. Elle faisait le charme des salons en France et en Angleterre, par son intelligence et sa grâce dans les petites scènes que je lui faisais jouer. Lorsqu'elle exécutait la danse nationale russe dans le costume des paysannes, elle était devenue tellement à la mode, qu'il n'était plus possible de se passer de la petite Nadèje dans une soirée brillante. Elle a occupé tous les souverains au congrès d'Aix-la-Chapelle, dans les fêtes données par la sœur du roi de Prusse, la princesse de La Tour-

Taxis. Frédéric-Guillaume daigna m'adresser, au sujet de mon élève, une lettre flatteuse que j'ai conservée précieusement.

Lorsque nous allâmes en Pologne, nous passâmes par Berlin. Nadèje avait alors quatorze ans. Le roi voulut la voir et nous fit l'accueil le plus flatteur. Nous donnâmes une soirée à Postdam. Il n'y avait que la cour et les ambassadeurs.

Sa Majesté m'accorda la faveur d'amener des artistes, à mon retour de Varsovie, pour jouer la comédie française à Berlin et à Charlottembourg. C'est depuis ce temps qu'il y a un théâtre français en Prusse. A notre représentation d'adieu, on nous jeta des vers qui finissaient ainsi :

> N'oubliez pas vos succès en ces lieux
> Emportez nos regrets, laissez-nous l'*Espérance*.

On prétendit que c'était un calembourg pour Nadèje.

Je la fis débuter à l'âge de quinze ans, à la Comédie-Française, sous les plus heureux auspices...

Je n'ai pas le courage de compléter cette biogra-

phie, et je ne puis que rapporter ces lignes d'un journal de 1832, sur sa mort :

C'est cette intéressante orpheline qui, par les soins de madame Fusil, était devenue une actrice charmante, et dont tous les journaux ont parlé lors de son début au Théâtre-Français. Elle était la gloire et l'espérance de sa mère adoptive, qui l'a perdue à l'âge de vingt ans. Voici quelques vers touchants que sa mort a inspirés à madame Desbordes-Valmore, et qui ont été gravés sur sa tombe :

 Elle est aux cieux, la douce fleur des neiges,
 Elle se fond aux bords de son printemps.
 Voit-on mourir d'aussi jeunes instans !
 Mais ils souffraient, mon Dieu ! tu les abrèges.

 Son sort a mis des pleurs dans tous les yeux :
 C'était, je crois, l'auréole d'un ange
 Tombée à l'ombre et regrettée aux cieux;
 D'un peu de vie, oh ! que la mort te venge.

 Fleur dérobée au front d'un séraphin ;
 Reprends ton rang avec un saint mystère,
 Et ce fil d'or dont nous pleurons la fin
 Va l'attacher autre part qu'à la terre !

FIN.

TABLE.

Chapitre Iᵉʳ. Boulogne-sur-Mer. — L'officier municipal maître d'anglais. — Arrivée de Pereyra, agent du comité de salut public. — Une famille d'émigrés. — Avis important. — Arrivée de Joseph Lebon. — Liste des suspects. — Stupeur causée par les arrestations pendant la nuit. — Le perruquier Agneret. — Je suis arrêtée ainsi que la famille de lady Montaigue. — On nous conduit dans la cathédrale. — La sœur de mademoiselle Desgarcins. — J'obtiens une entrevue avec Joseph Lebon. — Manière dont je me tire d'affaire. — Un bal de section. 1

Chapitre II. Je reviens à Paris. — Répétition générale de la tragédie de *Timoléon*. — Chénier invite plusieurs députés à y assister. — Au moment du couronnement de Thimophane, le député Albite fait une sortie violente. — On s'enfuit en tumulte. — On joue le lendemain *Caïus-Gracchus*. — Albite renouvelle la scène de la veille, et jette sa carte de député dans le parterre. — Manière dont madame de Genlis raconte dans ses mémoires l'anecdote relative à Chénier, avec mademoiselle Dumesnil, à laquelle il avait rendu un service important. — Fusil et Martainville. — Fusil fait enfuir Martainville proscrit. — Il le déguise en paysan et lui donne de l'argent pour son voyage. — Reconnaissance de Martainville. — Fusil à l'armée de Vendée. — Il rencontre le général d'Autichamp, chef des Vendéens, blessé. — Épisode. 23

Pages.

Chapitre III. La terreur.— Visites domiciliaires. — La romance du Pauvre Jacques. — On joue au tribunal révolutionnaire.— Le président Bonhomme. — Réunion des proscrits chez Talma. — Marchenna. — Un mot de Riouffe.— La fête de l'Être-Suprême. — Dîner patriotique devant les portes. — *Épicharis et Néron*, tragédie de Legouvé.— Allusions à Robespierre. — Après le 9 thermidor. — Talma amoureux. 49

Chapitre IV. *La jeunesse dorée* de Fréron. — Louvet. — Lodoïska. — Les voleurs de diligences.— Aventure à Tournay. — Les faux assignats. — Le chevalier Blondel. — Aigré. 65

Chapitre V. Je vais à Bordeaux.— Disette.— Arrivée dans une ferme. — Famille villageoise. — Ma guitare. — Puissance de la musique. — Je donne des représentations à la Rochelle. — Les fichus verts.— L'argent et les assignats. . 81

Chapitre VI. Scènes tumultueuses à Bordeaux. — L'opéra de *la Pauvre femme*. — Rencontre de Fusil et de madame Bonaparte sur la route de Milan. — Lettre de Julie Talma à ce sujet. — M. et madame Dauberval. — Le ballet du *Page inconstant*. — Anecdote. — Lettre de madame Talma sur son divorce. 95

Chapitre VII. Paris sous le Directoire.— Les incroyables et les merveilleuses. — Le jardin Boutin. — Frascati. — Carnaval de Venise à l'Élysée-Bourbon. — Concerts Feydeau. — Concerts Cléry. — Garat. — Une nuit au violon.— Les soirées du grand monde. — M. de Trénis. 113

Chapitre VIII. Les proscriptions. — La momie. — M. Pallier, membre du conseil des Cinq-Cents. — Fouché et un proscrit. — Le journal en vaudevilles. — La machine infernale. — Le procès de Moreau. — Pichegru. — Georges Ca-

doudal. — Sa ressemblance avec Michot. — Anecdotes. — Mort de Julie Talma. 133

Chapitre IX. M. Audras, homme de confiance de M. de Talleyrand. — Son originalité. — Le vieux Durand. — Un départ pour l'étranger. — Mayence. — Francfort. — Le général Augereau. — M. Haüy. — Mon oncle et ma tante. . 147

Chapitre X. Mon arrivée à Hambourg. — Le vieux Durand. — M. de Bourienne. — Les émigrés français, commerçants à Hambourg. — Mon arrivée à Saint-Pétersbourg. — Le marquis de la Maisonfort. — La princesse Serge Gallitzine. — La princesse Nathalie Kourakine. — Le comte Théodore Golofkine. 159

Chapitre XI. Saint-Pétersbourg. — La musique de cors russes. — La fête de Péterhoff. — Détails. — La nappe d'eau. — Les costumes. — La Nienka. — Les plaisirs de l'hiver. — Les glaces. — La foire de Noël. — Le froid en Russie. — Les parties de traîneaux. — Les émigrés. — Madame de Staël. . . 173

Chapitre XII. Mon départ pour Moscou. — M. Lekain. — Madame Divoff, née comtesse Boutourline. — M. Efimowith. — Soirées d'artistes. — Tonchi. — Ses caricatures. — Rodde. — Anecdotes. 189

Chapitre XIII. Fild et Percherette. 207

Chapitre XIV. Le printemps en Russie. — Costumes nationaux dans les villages. — Les tsigansky. — Leurs danses et leurs chants. — Leurs usages. — La fête du 1er mai. — Les marchands russes. 227

Chapitre XV. La comtesse Strogonoff. — Son château. — Les fêtes d'hiver. — Jardin factice. — Fêtes d'été. . . . 237

Chapitre XVI. Club de la noblesse. — Les théâtres particuliers des seigneurs. — Les artistes. — Soirées chez la com-

tesse de Broglie.—La romance d'*Atala* de M. de Châteaubriand.—M. de Lagear.—Le Kremlin.—M. de Rostopchin. 241

CHAPITRE XVII. La colonie française à Moscou.—La veille du jour de l'an (1812).—Mascarades.—Mademoiselle Rossignolette. 261

CHAPITRE XVIII. Moscou.—Fuite de la population emportant ses images.—Commencement de l'incendie.—Entrée des Français. — Tableau d'une rue incendiée. — Dîner au milieu des ruines.—L'enceinte de l'église catholique.—L'abbé Surrugue.—Le général Chartran.—Le général Curial.—On nous fait jouer la comédie.—Représentation à laquelle assiste Napoléon.—Départ des Français de Moscou. — Anecdotes. 269

CHAPITRE XIX. Départ de Moscou. — Douze jours d'agonie.—Les vieilles moustaches en pelisses de satin rose.—Le colonel blessé.—Je traverse la ville de Krasnoï en flammes.— Je suis asphyxiée par le froid.—Je suis sauvée par le duc de Dantzick.—Passage de la Bérésina.—Napoléon. —Le roi de Naples.—Rupture du pont.—Désastre. . . . 307

CHAPITRE XX. Départ pour Vilna. — Désastres aux portes de la ville.—Maladie du général Lefebvre.—Entrée des Cosaques.—Les prisonniers français.—Mort du général Lefebvre. — Arrivée de l'empereur Alexandre et du général Koutousoff.—L'orpheline de Vilna.—Mort de Nadèje.—Son épitaphe par madame Desbordes-Valmore 329

www.ingramcontent.com/pod-product-compliance
Lightning Source LLC
Chambersburg PA
CBHW071617220526
45469CB00002B/375